日本建築大師解剖圖鑑

二村 悟／著
Satoru Nimura

陳姵君／譯

序文

具有多種面向的
日本近現代建築

在我才攻讀建築不久的大二時期，因緣際會下接觸到了藤森照信老師的《日本近代建築 上・下》（日本の近代建築 上・下，岩波書店）一書，進而深受日本近代建築的魅力吸引。一手拿著購自二手書店的《超級導覽建築偵探推理術入門》（スーパーガイド建築探偵術入門，文藝春秋），走遍大街小巷尋找書上的現代建築，這段往事依然令我記憶猶新。

我認為近現代建築的魅力之一在於具有多元的用途。舉凡近世以前的住宅、民房、神社佛寺、城郭、茶室等建築，以及公共設施、住宿設施、辦公大樓、產業設施、交通設施、土木設施等等，每項建築物的價值與評價觀點會隨著用途而有所差異，相當令人玩味。此外，有別於近世以前的傳統建築，隨著西洋設計手法與技術引進日本、建築師的角色定位確立、反映木匠創意巧思與業主品味的建築設計問世，近現代建築也成為研究觀點與方法論豐富多變的一大領域。

生活周遭的歷史建築物
就是一部能親身體驗的地方歷史

目前，我在愛媛縣伊方町與工學院大學的學生們，共同推動有關「舊佐佐木家住宅」這座延續近世組頭（譯註：江戶時代輔佐村內事務的官員）家住宅系譜的在地建物積極活用案。歷史建築物既是一種恆久不變的景觀，也是能體驗空間的所在，在傳承地方歷史上扮演著不可或缺的角色。透過這些活動令人萌生「日本建築真有趣」、「想更加了解歷史建築物」的熱情，對於保存與活用歷史建築物來說是非常重要的。就像學生時代的我透過《日本近代建築 上・下》與《超級導覽建築偵探推理術入門》而得知近代建築的迷人之處那樣，我期盼能有更多讀者在讀完本書後，對日本近現代的建築產生興趣。

令和元年12月

二村 悟

4

本書架構

本書是透過插畫來圖解日本建築大師及其代表作品的近現代日本建築入門書。根據建築大師所活躍的時代，分為第1章「明治」、第2章「大正」、第3章「昭和戰前」、第4章「昭和戰後」，共計四章。

「在日本接受建築教育」

「經手打造現存或可供參觀的建築」

「不偏重於特定出身、所屬大學以及作品所在地，盡可能平均遴選」

以上三點乃本書評選時的三大基本條件。至於清家清、廣瀨鎌二、池邊陽、增澤洵等現代知名的住宅建築師則未加以著墨。話雖如此，根據平成8年（1996年）所推出的「國登錄有形文化財制度」，經手興建完竣達五十年並成為指定有形文化財之對象建築的現代建築師，則基於探討今後保存對策的觀點，希望讀者們能多加關注而予以介紹。

5

1 明治 （1868〜1912年）

7

3 昭和［戰前］（1926〜1945年）

插畫　　　七條初江

書本設計　細山田設計事務所（米倉英弘）

DTP　　　天龍社

明治

（1868〜1912年）

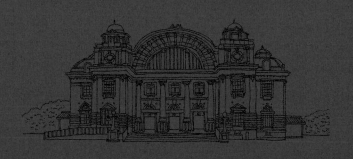

明治是日本建築師於焉誕生的時代。辰野金吾與片山東熊等人肩負著日本建築的未來，跨出新的一步。不但大學開始推出建築教育，從明治中期至後期，技藝已爐火純青的木匠們也轉而在學校學習建築。明治建築潮流的變化相當劇烈，像是推展東洋風與和風的伊東忠太，以及受到新藝術運動（Art nouveau）薰陶的武田五一等，採用新式設計風格的建築師們接連嶄露頭角。明治可說是為日後的日本建築界孕育出肥沃土壤的時代。

厥功甚偉的日本近代建築之父 辰野金吾

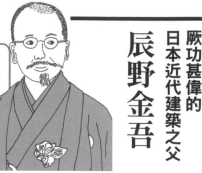

對推廣日本建築史也有所貢獻

辰野在大學畢業後便立刻前往英國留學，師承威廉‧伯吉斯，攻讀設計實務。某次伯吉斯詢問：「聽說你的國家日本有很多古老的神社寺院，它們屬於何種造型風格呢？」辰野卻答不出個所以然，進而成為激發他推動日本建築史研究與課程的契機。辰野學成歸國後致力於創辦日本建築史的講座。明治19年（1886年）成為帝國大學工科大學教授，明治22年（1889年）起則將日本建築學的教學任務託付給木子清敬。

銀行建築名作「日本銀行總部本館」

辰野的代表作，也是日本唯一冠上國名的中央銀行。日本銀行於明治15年（1882年）在永代橋附近開業，但因腹地狹隘，於明治21年（1888年）提出新建計畫，並委託辰野操刀設計，於明治29年（1896年）4月喬遷到現今所在地。

由日本建築師一手打造的道地西洋歷史樣式建築，中央設有圓頂，正面與左右兩翼則搭配列柱。兼具新巴洛克與文藝復興風格的特色。

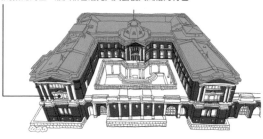

外觀

辰野金吾屬於日本近代建築的第一世代，留下東京車站等為數眾多的名作。在設計方面受到恩師喬賽亞‧康德以及留學之地英國建築的強烈影響，開創出被稱為「辰野式」的獨特樣式。他亦熱心教育，長年擔任東京帝國大學工科大學校長、建築學會會長與副會長職務，乃明治建築界的第一把交椅。辰野於明治35年（1902年）辭去教授一職，並於翌年創立設計事務所，而這也成為日本民間個人設計事務所的先驅。

安政元年	8月22日生於現在的佐賀縣唐津市，為佐賀縣士族舊唐津藩下級武士之子
明治6年	10月9日就讀工學寮
明治12年	11月8日工部大學校造家學系第一屆畢業生，12月26日獲命留學英國進修家學
明治13年	4月於倫敦造家公司展開為期5個月的實地研習，9月於倫敦建築師威廉‧伯吉斯門下展開為期1年的進修
明治16年	5月26日歸國，6月21日成為工部省職員
明治17年	7月28日晉升工部權少技長，12月20日兼任工部大學校教授
明治19年	4月於倫敦建築事務所，2月12日成為工部大學校造家學特聘教授，4月10日擔任帝國大學工科大學教授
明治21年	4月6日兼任臨時建築局三等技師
明治31年	7月19日設立辰野。葛西建築事務所（東京），12月14日獲頒東京帝國大學名譽教授
明治36年	7月成為東京帝國大學工科大學校長
明治38年	辰野亦積極培育中堅技術人員，並於同年設立工手學校（現為工學院大學）。開設辰野‧片岡建築事務所（大阪），擔任建築學
大正8年	3月25日逝世，贈從三位

「辰野式」乃磚造建築之精髓

辰野式指的是承襲英國維多利亞風格，廣用代表紀念意義的尖塔與圓頂等元素的設計手法。維多利亞風格的特色為紅磚牆搭配白色橫帶，辰野則將此橫帶打散，讓牆面的花俏程度低於正統樣式，並縱向配置白色裝飾（古典風壁柱）。

於立面中央配置尖塔，讓整體建物看起來具有象徵性。

馬薩式屋頂與尖塔交織而成的繁複頂部佐以老虎窗做搭配。

這是由辰野金吾與片岡安聯手設計的磚造雙層建築。以開口部的缺口三角楣飾為首，構成極富變化的外觀。

缺口三角楣飾

外觀（原日本生命保險公司九州分公司）

人物關係圖

喬賽亞・康德 ── 辰野金吾
　　　　　　　 ── 片山東熊
　　　　　　　 ── 妻木賴黃
　　　　　　　 ── 曾禰達藏

辰野金吾自東大畢業後便前往英國留學，在喬賽亞・康德之師威廉，伯吉斯事務所學習建築設計實務。他與同期的宮廷建築設計師片山東熊、官廳營繕的妻木賴黃被合稱為日本近代建築師三巨頭。曾禰則為工部大學校第一屆同窗，同時也是辰野的知心好友。

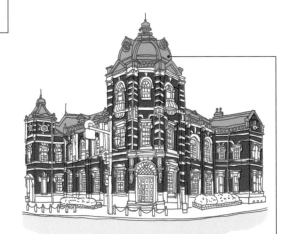

外觀（岩手銀行紅磚館）

岩手銀行紅磚館（原盛岡銀行）以尖塔構成關鍵部分的這點與上述建築物是共通的。另一方面，降低其他部分的高度，讓屋頂露出側面來強調尖塔這一點，則與舊日本生命保險公司九州分公司不同。

日本銀行總部本館／竣工：明治29年／所在地：東京都中央區日本橋本石町2-1-1
福岡市赤煉瓦文化館（原日本生命保險公司九州分公司）／竣工：明治42年／所在地：福岡縣福岡市中央區天神1-15-30
岩手銀行紅磚館（原森岡銀行）／竣工：明治44年／所在地：岩手縣盛岡市中橋通1-2-20

法國派 宮廷建築師 片山東熊

赤膽忠心的彪形大漢

或許是因為任職於宮廷的緣故，據說片山的為人行事皆萬分謹慎。他的身材十分魁梧，甚至擠不進一般的人力車。此外，他對明治天皇忠心耿耿，就連天皇御賜的衣物皆妥善珍藏，從不曾穿過。可能也因為這樣，聽聞明治天皇認為赤坂離宮「太過花俏」的感想後，他大失所望萬分沮喪，在這之後健康便經常亮紅燈。

法國文藝復興風格的傑作

京都帝室博物館基本上為法國文藝復興風格。正面的兩層樓高巨柱樣式、以女兒牆掩飾屋頂、在中央設置圓頂的手法皆屬於巴洛克風格。兩側加裝馬薩式屋頂的部分，則透過半圓拱形大窗凸顯成對的壁柱與三角楣飾。

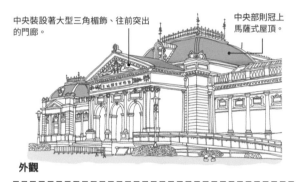

中央裝設著大型三角楣飾、往前突出的門廊。

中央部則冠上馬薩式屋頂。

外觀

若說辰野是民間建築師的話，其競爭對手片山則是宮廷建築師。片山是第一世代中唯一的法國派。熱愛法式設計風格的除了康德的弟子以外，就只有山口半六一人，相當勢單力薄。當時日本的主要建築流派二分為以辰野為首的英國派，以及以妻木賴黃為中心的德國派。片山自明治20年（1887年）進入宮內省內匠寮任職後，首先負責設計宮家與華族住宅，並經手奈良、京都的博物館，以及芝、赤坂、武庫離宮等為數眾多的宮廷建築。

- 嘉永6年　12月19日生於山口縣
- 明治6年　8月以公費生的身分就讀工學寮，主修造家學
- 明治12年　11月工部大學校造家學系第一屆畢業生、工學士
- 明治15年　12月負責建造有栖川宮邸
- 明治17年　6月陪同有栖川宮熾仁親王殿下前往歐州各國遊學，於明治17年歸國，後轉任太政官職員並兼任外務省職員
- 明治19年　10月成為建築局四等技師，11月辭職，12月出仕宮內省技師
- 明治20年　12月成為宮內省內匠寮技師、皇居御造營殘務專職處理人員，11月免除皇居御造營殘務專職處理人員職務，被任命為工部省職員，負責宮殿裝飾，12月完工後被派往德國
- 明治22年　7月成為內匠寮技師，皇居御造營殘務專職
- 明治30年　7月成為內匠寮職務
- 明治31年　2月因東宮御所御造營事務而前往歐洲美諸國，8月歸國
- 明治37年　4月擔任內匠頭兼東宮御所御造營局技監
- 明治43年　5月成為內匠頭兼宮內省諸局技監
- 大正4年　5月擔任議院建築籌備委員會委員
- 大正6年　10月24日逝世

※1　一般咸認這是受到文藝復興後期的建築師安德烈亞‧帕拉第奧（Andrea Palladio）的設計手法影響，而廣見於歐洲的建築樣式。
※2　主要受到路易14世在位時擔任宮廷建築師，並將巴洛克式建築發揚光大的路易‧勒沃（Louis Le Vau）與克勞德‧佩羅（Claude Perrault）的影響。

歐系宮廷建築的登峰造極之作「迎賓館赤坂離宮本館」

此乃日本國內規模最大、最氣派的宮殿建築。據辰野所述，此建物的外觀風格較偏向帕拉第奧式[※1]，而非法國文藝復興樣式，內部則為法國文藝復興風格。正面拱圈的開口與歷史主義派的柱式組合被認為是該樣式的特徵之一，但同時也能看到巴洛克式的華麗風格。藤森照信將赤坂離宮定位為全球最後一座歐系宮廷建築。

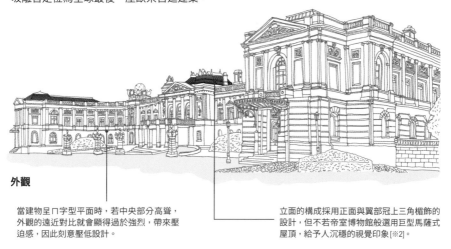

外觀

當建物呈ㄇ字型平面時，若中央部分高聳，外觀的遠近對比就會顯得過於強烈，帶來壓迫感，因此刻意壓低設計。

立面的構成採用正面與翼部冠上三角楣飾的設計，但不若帝室博物館般選用巨型馬薩式屋頂，給予人沉穩的視覺印象[※2]。

讓左右延展的翼部往前突出，於ㄇ字型平面的內側設置帶有弧度的壁面，藉此呈現出振翅般的造型。

1樓平面圖

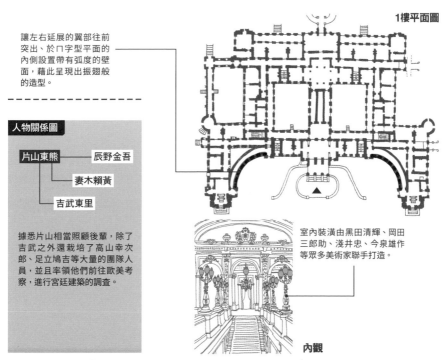

人物關係圖

片山東熊 ── 辰野金吾
　　　　├─ 妻木賴黃
　　　　└─ 吉武東里

據悉片山相當照顧後輩，除了吉武之外還栽培了高山幸次郎、足立鳩吉等大量的團隊人員，並且率領他們前往歐美考察，進行宮廷建築的調查。

室內裝潢由黑田清輝、岡田三郎助、淺井忠、今泉雄作等眾多美術家聯手打造。

內觀

京都帝室博物館（現為京都國立博物館）／竣工：明治28年／所在地：京都府京都市東山區茶屋町527
迎賓館赤坂離宮本館／竣工：明治42年／所在地：東京都港區元赤坂2-1-1

讓建築師這門職業
在日本落地生根的推手

曾禰達藏

嚮往成為歷史學家的建築師

建築師中村達太郎憶起曾禰時表示「他是一位很溫暖、親和力十足的人」，並提到「辰野、妻木、片山，再加上曾禰，是我心目中的四大建築師」。然而，曾禰從不為自己多做宣傳，似乎也不擅長社交。建築史學家藤森照信曾介紹過曾禰晚年所說的這句話：「我其實想成為歷史學家，根本不想當建築師。」曾禰原為幕末時期的彰義隊隊員，在會津死守城池最終倖免於難，據說是為了生活而放棄了歷史學家的夢想，選擇成為能對社會做出貢獻的建築師。

殖民地樣式的占勝閣

三菱合資公司三菱造船所（現為三菱重工業長崎造船所）占勝閣雖不對外開放，卻是平成27年（2015年）被列為世界遺產的「明治日本產業革命遺產」的構成資產之一。這是一棟設有庭園的木造雙層洋樓，原本被計畫用來當作三菱合資公司三菱造船所第二代所長的宅邸。

占勝閣之名，源自明治38年（1905年）東伏見宮依仁親王殿下下榻此處之際，取「獨占風光景勝」之意而予以命名的。

外觀

三菱一號館

曾禰為工部大學校第一屆畢業生，畢業後則與辰野、藤本壽吉等人從事英式設計。他在剛畢業沒多久時曾任公職，後於明治23年（1890年）辭職進入三菱公司服務，與喬賽亞·康德一起聯手打造三菱原大樓，日後則擔綱建造

丸之內辦公街區。他在明治39年（1906年）設立個人事務所，明治41年（1908年）則與中條精一郎合夥開設事務所。當初辰野與瀧大吉在創立設計事務所後吃了不少苦，而曾禰則樹立典範，讓建築師這門職業在日本落地生根。

嘉永5年　11月24日生於江戶唐津藩邸[※]

明治6年　8月23日獲准公費就讀工學寮，主修工學

明治12年　11月畢業，12月3日成為工部八等技術人員

明治15年　9月11日成為工部大學校助理教授

明治19年　3月6日擔任工科大學助理教授一職、6月9日請辭助理教授師、6月15日擔任海軍技守府、第二海軍區第三海軍區鎮守府建築委員

明治23年　5月9日擔任海軍省吳鎮守府建築部長，8月22日請辭海軍省任職務，9月12日進入三菱公司服務

明治25年　4月16日成為帝國大學工科大學造家學系特聘講師，9月14日擔任該校特聘講師

明治39年　4月離開三菱合資公司，10月與三菱合資公司，成為該公司建築顧問，開設建築事務所

明治41年　1月與中條精一郎合夥設立曾禰中條建築事務所

昭和12年　12月6日逝世

※　戶籍紀錄為安政3年11月24日。

小而美的紅磚東京倉庫兵庫出張所

東京倉庫兵庫出張所（現為石川大樓）是一座於明治37年（1904年）5月開工、明治38年（1905年）7月9日啟用的建物，工地主任為森梅吉，承包人為松本市藏。由於地盤軟弱，施工過程似乎遇到許多難題，甚至往地下根伐（為了打地基而翻土挖洞）七尺並打下松木椿，椿與椿之間則填滿碎石再澆築混凝土。

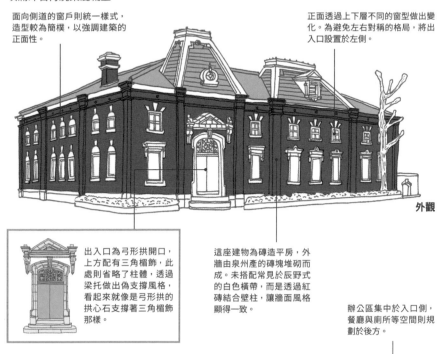

面向側道的窗戶則統一樣式，造型較為簡樸，以強調建築的正面性。

正面透過上下層不同的窗型做出變化。為避免左右對稱的格局，將出入口設置於左側。

外觀

出入口為弓形拱開口，上方配有三角楣飾，此處則省略了柱體，透過梁托做出偽支撐風格，看起來就像是弓形拱的拱心石支撐著三角楣飾那樣。

這座建物為磚造平房，外牆由泉州產的磚塊堆砌而成。未搭配常見於辰野式的白色橫帶，而是透過紅磚結合壁柱，讓牆面風格顯得一致。

辦公區集中於入口側，餐廳與廁所等空間則規劃於後方。

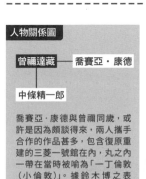

人物關係圖

曾禰達藏 ── 喬賽亞・康德

中條精一郎

喬賽亞・康德與曾禰同歲，或許是因為頗談得來，兩人攜手合作的作品甚多，包含復原重建的三菱一號館在內，丸之內一帶在當時被喻為「一丁倫敦（小倫敦）」。據鈴木博之表示，康德在第一屆畢業生當中對曾禰的評價最高。此外曾禰還在三菱公司內成立「丸之內建築所」這個設計組織，現在則由三菱地所設計接棒傳承。

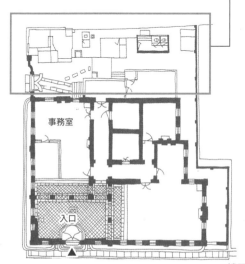

事務室

入口

1樓平面圖

三菱重工業長崎造船所 占勝閣／竣工：明治37年／所在地：未公開
東京倉庫兵庫出張所／竣工：明治38年／所在地：兵庫縣神戶市兵庫區島上町1-2-10

17

都市計畫也做得有聲有色的 法式風格好手 山口半六

為人「豁達灑脫」好相處

《日本博士全傳》評論山口是一名彬彬有禮、待人不分貴賤的知識份子。伊東忠太憶起山口曾表示「我在大學聽聞他個性灑脫、溫和爽朗，個子很高，總是一派氣定神閒，風評非常好」。中村達太郎認為山口應該是入住自身名下洋樓的建築師先驅，河合浩藏則形容山口聰明過人。

法式風格的兵庫縣公館

這是一座法國文藝復興樣式的官廳建築，現為國登錄有形文化財。原為磚造三層樓建築，後來經過翻修，現在部分結構已換成鋼筋混凝土造。屋頂於第二次世界大戰時毀損，長久以來皆呈梯形，目前已修復至原始狀態。

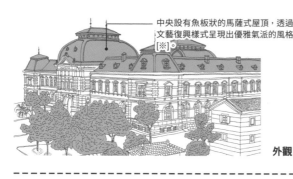

中央設有魚板狀的馬薩式屋頂，透過文藝復興樣式呈現出優雅氣派的風格[※]。

外觀

在當時以喬賽亞·康德為中心的英系，以及妻木等人所主導的德系設計席捲日本建築界的情況下，山口是極少數熱愛法式風格的建築師，由他所設計的帝國大學理科大學本館（明治21年）採用文藝復興樣式。山口留學歸國後，曾於三菱公司服務，接著轉往文部省任職，負責日本各地的尋常師範學校建設，經手過許多學校建築。此外，他比一般工部大學校畢業生更見長於都市計畫，這是因為他曾在巴黎中央理工學院攻讀自來水、道路、水路等土木相關課程的緣故。

	
安政5年	8月23日生於島根縣松江市，乃松江藩士之子
明治4年	進入大學南校（後來的東京大學）就讀
明治9年	6月以第二屆文部省留學生的身分遠渡歐洲，11月於巴黎中央理工學院（Ecole centrale Paris）展開學習
明治12年	8月於巴黎中央理工學院修畢建築學，成為巴黎高等師範學校職員，攻讀預備科，並於法籍建築師事務所進行實地研習。之後任職於製磚公司從事研究工作
明治14年	6月歸國
明治15年	1月進入郵便汽船三菱公司服務
明治18年	4月成為文部省雇員
明治19年	3月成為文部省書記官
明治20年	6月成為文部省三等技師，由內務省特聘擔任市區改正設計調查工作
明治25年	2月罹患流行性感冒辭去文部省職務（休職）
明治27年	8月任職於文部省建築部長（下屬為設樂貞雄、職員：木下益治郎）
明治32年	開設工學博士山口半六建築事務所　代理：設樂貞雄，職員：木下益治郎　擔任大阪・桑政工業事務所（負責人兼所長　樂貞雄）
明治33年	受聘負責長崎市新市街計畫重劃・新市街計畫，於長崎市新市街計畫調查過程中昏迷、逝世

※ 這是山口在非公職身分時期所留下的唯一現存作品。山口本人在明治35年（1902年）竣工前便已過世，而成為遺作。

磚造學校建築「熊本大學五高紀念館本館・化學實驗場」

本館是與久留正道共同設計的，化學實驗場則由山口一手打造。兩棟皆為明治22年（1889年）竣工的學校建築，並與正門一起被指定為國家重要文化財。看過山口設計的化學實驗場就能清楚感受到，本館的設計應該也是由山口負責基本架構的。本館為雙層建築，化學實驗場則是平房，兩者皆為磚造。

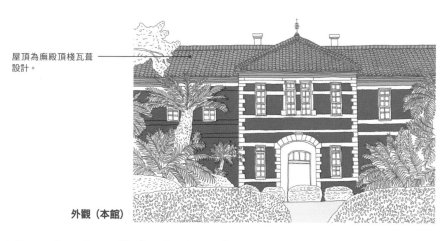

屋頂為廡殿頂棧瓦葺設計。

外觀（本館）

本館是所謂的內務省型，即E型平面，採中央與兩翼往前延伸的設計。

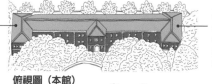

俯視圖（本館）

走廊設於南側。學校建築一般會採用北側走廊的設計手法，研判當時將重點放在來自北側的間接光源，再加上避暑的考量，才將走廊設於南側。明治後期便逐漸轉變為北側走廊，因此這是一棟了解學校建築變遷的寶貴建物。

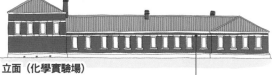

立面（化學實驗場）

包含正門在內，明治20年代的學校建築能三棟一起完整保留到現在，更顯彌足珍貴。三者皆為紅磚壁面，並滾繞安山岩製成的白色橫帶（band course），呈現出清新的設計風格。

平面圖（化學實驗場）

人物關係圖

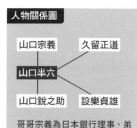

山口宗義　　久留正道

山口半六

山口銳之助　設樂貞雄

哥哥宗義為日本銀行理事、弟弟銳之助則是京都帝國大學教授，三兄弟皆十分優秀。山口與久留在實作方面也是互相協助的好朋友。設樂既是設計第一代通天閣等建物的建築師，也可算是山口的弟子。附帶一提，山口的哀悼文則出自曾禰之手。

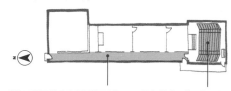

為防西曬而將走廊配置於西側。　　　設有當時屬於開放式的階梯教室。

兵庫縣公館（原兵庫縣廳舍）／竣工：明治35年／所在地：神戶市中央區下山手通4-1
熊本大學五高紀念館・化學實驗場（原第五等中學，於明治27年改名為第五等學校）／竣工：明治22年／所在地：熊本市中央區黑髮2-40-1

對學校建築的發展貢獻良多

久留與山口半六同為文部省技師，聯手打造許多學校建築。在山口因病辭去文部省職務後，由他繼任文部省會計課建築組長一職。久留於明治28年（1895年）統整出「學校建築圖說明暨設計大要」，為學校建築制定規範，也是其廣為人知的事蹟之一。

和洋並濟的金刀比羅宮寶物館

金刀比羅宮寶物館是一座石造兩層樓高的收藏、展示設施，於平成8年（1996年）成為國登錄有形文化財。屋頂為歇山頂本瓦葺樣式，明顯強調和風；另一方面，台基與窗戶等則採用古典主義，由此可得知這是一棟以洋風為主軸，搭配和風元素的建築。

正面中央為木造唐破風玄關，平滑壁面搭配壁柱，頂部安裝舟肘木，開口上下則露出水平材等，呈現出真壁造[※]的和風要素。

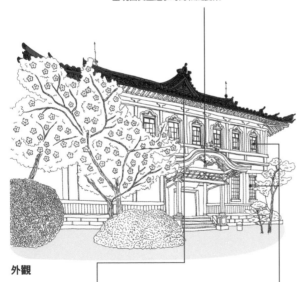

外觀

像這種顯而易見強調日式元素的作風，也是近代和風建築的設計特色。以明治37年的舊二條站以及大正13年的舊大社站與金刀比羅宮寶物館比較後會發現，近代和風從大正邁入昭和時代後，呈現出愈發濫用和裝飾的趨勢，而這棟建物就是最好的見證。

1樓與2樓搭配不同的窗型、上部裝飾、線腳層（string course）等設計，乃源自古典主義樣式。

※ 露出柱梁的牆壁。柱梁不外露的牆壁稱為大壁造。

在久留攻讀建築的時代，建築就是源自英國，後來在美國發展起來的半木結構（half-timber）建築。

樣式完全反映出當時的世界局勢，英式、法式、德式風格在日本建築界皆處於領導地位。在這樣的潮流下，久留則是深受喬賽亞·康德影響的英國派建築師。他所經手的西原邸洋樓（現已不存在），另一方面，久留曾經在明治24年（1891年）進行「大日本古代建築沿革」等演講，對傳統建築也有所關注。此外，他對學校建築的發展亦多所貢獻。

蛻變後至今依然廣受世人喜愛，文藝復興風的帝國圖書館

帝國圖書館（現為國立國會圖書館國際兒童圖書館）為加強磚造，部分為鋼筋混凝土造，是一棟地上三樓、地下一樓的設施。除了久留之外，真水英夫、岡田時太郎也共同經手設計，於平成11年（1999年）成為東京都選定歷史建造物。昭和4年（1929年）進行部分增建，平成14年（2002年）的耐震補強與內外裝潢的修復則由安藤忠雄與日建設計操刀，經翻新後成為現在的國際兒童圖書館。

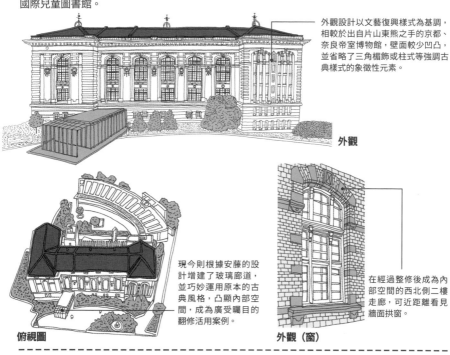

外觀設計以文藝復興樣式為基調，相較於出自片山東熊之手的京都、奈良帝室博物館，壁面較少凹凸，並省略了三角楣飾或柱式等強調古典樣式的象徵性元素。

外觀

現今則根據安藤的設計增建了玻璃廊道，並巧妙運用原本的古典風格，凸顯內部空間，成為廣受矚目的翻修活用案例。

在經過整修後成為內部空間的西北側二樓走廊，可近距離看見牆面拱窗。

俯視圖

外觀（窗）

人物關係圖

喬賽亞・康德
↓
久留正道
↓
山口半六

久留師事喬賽亞・康德，學習英式西洋建築，可說是與山口半六共同繼承了該流派。不只是英式手法，就連構思學校建築的計畫也與山口合作無間。

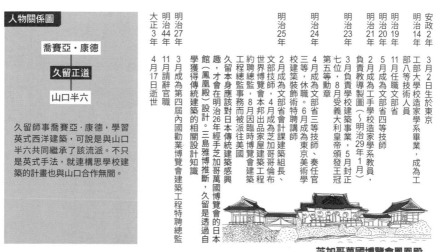

芝加哥萬國博覽會鳳凰殿

安政2年
3月2日生於東京

明治14年
工部大學校造家學系畢業，成為工部八等技術人員

明治19年
11月任職文部省
5月成為文部省四等技師

明治20年
2月成為工手學校造家學系教員，負責教導製圖（～明治29年1月）

明治21年
5月任文部省四等技師

明治23年
4月成為文部省四等技師
第五位，8月受義大利皇帝頒發王冠第七位，9月負責學校建築事業，10月勳章

明治24年
4月成為文部省三等技師、奏任官七等，休職
6月成為東京美術學校建築裝飾術特聘講師

明治25年
2月成為文部省會計課建築組長、文部技師，4月因臨時博覽會工程約聘總監本邦出品於芝加哥哥倫布世界博覽會，8月因臨時博覽會工程總監事務而被派往美國久留本身應該對日本傳統建築感趣，才會在明治26年經手芝加哥萬國博覽會的日本館（鳳凰殿）設計。三島雅博推斷，久留是透過自學獲得傳統建築的相關設計知識

明治27年
3月請手第四屆內國勸業博覽會建築工程特聘總監
11月請辭官職

大正3年
4月17日逝世

金刀比羅宮寶物館／竣工：明治38年／所在地：香川縣仲多度郡琴平町892-1
帝國圖書館（現為國立國會圖書館國際兒童圖書館）／竣工：明治39年／所在地：東京都台東區上野公園12-49

在許多國家建設事業中留下輝煌功績的技術官僚

妻木賴黃

為人溫和、清廉磊落

辰野曾在一篇追悼文章中回憶「妻木從不進行演說，也未撰寫過著作」、「他的個性表面上感覺非常溫和，其實是個內心剛毅，而且清廉磊落之人」。妻木一貫不直言表態發表自己的意見，似乎也因為這樣而經常受到批評。

佇立於日本橋的兩隻麒麟

妻木以特聘技師的身分負責日本橋的裝飾設計[※1]。他將風格統一為文藝復興樣式，方形扶手欄杆以花崗岩製成，燈柱則以青銅打造。

燈柱透過花朵與麒麟做裝飾，並搭配松樹與朴樹紋飾。

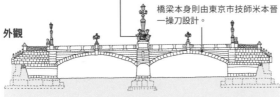

橋梁本身則由東京市技師米本晉一操刀設計。

外觀

妻木的議院建築作品，以及在大藏省臨時建築部的工作表現皆相當出色。東京府廳與日本紅十字會總部（兩者皆已不存在）等著名的現存作品都是由他所設計的。尤其是議院建築，為了進行相關研究還遠赴德國留學取經。附帶一提，妻木乃

明治期的官廳營繕長官，與建築界大老辰野金吾曾為了議院建案有過激烈的爭論。橫濱正金銀行為其著名的現存作品，師事妻木的遠藤於菟則將此建物稱為「德國文藝復興樣式」。

安政6年	1月21日生於東京
明治11年	4月就讀工部大學校造家學系
明治15年	6月為前往美國留學而從工部大學校退學，8月赴美，轉入康乃爾大學建築學系
明治17年	6月康乃爾大學畢業
明治18年	11月進入東京府御用掛土木課服務
明治19年	5月擔任建築局四等技師，11月赴德國出差（～明治21年10月）
明治23年	3月擔任臨時建築局技師
明治29年	10月成為臨時於草經銷所建築部組長
明治32年	4月擔任議院建築調查委員會委員（內閣），設計橫濱正金銀行
明治38年	10月就任大藏省臨時建築部部長、大臣官房營繕課長
明治41年	5月擔任議院建築準備委員會委員（內閣）
明治43年	5月負責日本橋裝飾工程
大正2年	5月請辭官職與兼任職務
大正5年	10月10日逝世，追贈勳二等瑞寶章

※1　明治40年於東京勸業博覽會所提出的模型案，原本計畫在欄杆中央設置太田道灌與德川家康的立像。
※2　使用此構法的現存建築為原橫濱正金銀行（神奈川縣立博物館）、原橫濱新港埠頭煉瓦倉庫（橫濱紅磚倉庫）、山口縣廳舍以及縣會議事堂。

富麗堂皇的德國文藝復興風建築「橫濱正金銀行總部本館」

橫濱正金銀行的設計由妻木擔綱，建設工程則由遠藤於菟與鎗田作造負責。一方面參考歐美各國的銀行建築，一方面則考量日本的慣習與實情來進行設計。館內裝潢並不追求華美，主要以實用和堅固為主。運用常陸產的花崗岩與相州白丁場石等各式各樣的石材，為內外觀裝飾達到畫龍點睛的效果。

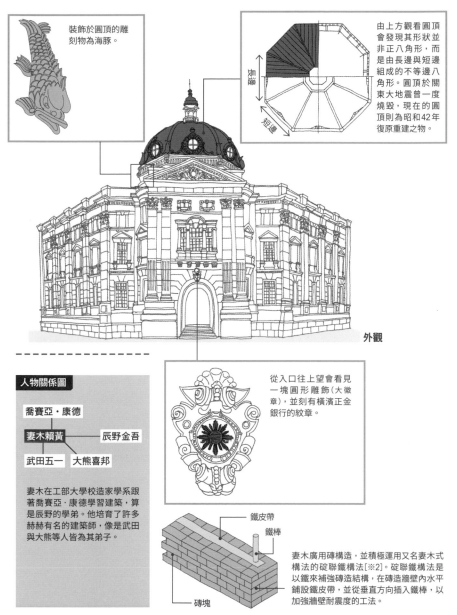

裝飾於圓頂的雕刻物為海豚。

由上方觀看圓頂會發現其形狀並非正八角形，而是由長邊與短邊組成的不等邊八角形。圓頂於關東大地震曾一度燒毀，現在的圓頂則為昭和42年復原重建之物。

長邊

短邊

外觀

人物關係圖

喬賽亞・康德

妻木賴黃 ── 辰野金吾

武田五一 ── 大熊喜邦

妻木在工部大學校造家學系跟著喬賽亞・康德學習建築，算是辰野的學弟。他培育了許多赫赫有名的建築師，像是武田與大熊等人皆為其弟子。

從入口往上望會看見一塊圓形雕飾（大徽章），並刻有橫濱正金銀行的紋章。

鐵皮帶

鐵棒

磚塊

妻木廣用磚構造，並積極運用又名妻木式構法的碇聯鐵構法[※2]。碇聯鐵構法是以鐵來補強磚造結構，在磚造牆壁內水平鋪設鐵皮帶，並從垂直方向插入鐵棒，以加強牆壁耐震度的工法。

日本橋／竣工：明治41年／所在地：東京都中央區日本橋（日本橋站附近）
橫濱正金銀行總部本館（現為神奈川縣立歷史博物館）／竣工：明治37年／所在地：神奈川縣橫濱市中區南仲通5-60

設計・管理皇室設施的
營繕團隊

宮內省內匠寮

與工手學校出身技師的關係

工手學校（現為工學院大學）被認為是培育內匠寮所屬技師與技術人員的最大搖籃。這除了與內匠寮的片山東熊和工科大學校第二屆畢業生藤本壽吉，都曾擔任過工手學校教務主理有很深的淵源外，也與內匠寮東宮御所御造營局技師朝倉清一（負責規格設計法）、明治後期技師木子幸三郎（和式建築）、大正期工務課長大澤三之助（日本建築）、昭和期工務課長北村耕造（和洋建築）以及鈴木鎮雄（製圖）等人在該校擔任教職有很大的關聯。

都鐸樣式的上乘之作「李王家東京邸」

李王家東京邸為木造兩層樓的宅邸，於昭和3年（1928年）4月7日施工，昭和5年3月3日竣工，現已成為東京都指定有形文化財。設計部分則在宮內省內匠寮工務課長北村耕造的領導下，由權藤要吉擔綱負責。

外觀設計以英國都鐸樣式為基調。屋頂設有老虎窗，正面中央則附設屋突。

外觀

東京都庭園美術館

宮內省內匠寮是從明治18年（1885年）運作至昭和20年（1945年）的營繕組織，相當於現在的宮內廳管理部。其前身為宮中的造營部局，歷史相當悠久，一般咸信這樣的部門從大寶年間（701～704）前便已存在。

明治18年以後該組織所經手的建築種類為宮殿（以皇室為中心的設施）、御所（住處）、御用邸（皇室靜養地）、御陵（天皇・皇后・皇太后・太皇太后之墓）、御料牧場[※]、離宮等新建與修繕，除此之外還負責興建、管理土木工程與庭園。

年表（組織）

明治18年	設立內匠寮接替宮內省內匠課，首任內匠頭為肥田濱五郎
明治23年	設立庶務課、會計課、土木課、監查課，土木課長為木子清敬
明治37年	片山東熊擔任內匠頭
明治41年	改制為庶務課、會計課、工務課、管材課
大正9年	大澤三之助成為工務課長
大正11年	北村耕造成為工務課長
昭和20年	內匠寮改制成為主殿寮

年表（北村耕造）

明治10年	9月25日生於京都，乃近衛侯爵家臣北村礼的長子
明治36年	7月東京帝國大學工科大學建築學系畢業，9月進入建築承包業清水滿之助總公司服務
大正6年	7月離開清水組，成為理化學研究所職務
大正10年	辭去理化學研究所職務，同年8月26日成為宮內省技師，任職於內匠寮
昭和6年	10月成為內匠寮臨時帝室博物

※　綜合經營皇室農畜產事業的牧場。負責繁殖皇室騎乘用馬、飼養管理家畜・家禽、生產皇室、賓客用的牛乳・肉・蛋等。

24

平面與內部裝潢皆獨具匠心

李王家東京邸竣工後，於昭和23年（1948年）1月出借作為參議院議長官邸，昭和29年轉賣給眾議院議長（昭和28年5月～翌年12月），也就是西武集團創辦人堤康次郎。昭和30年則整修了35間客房，開設赤坂王子飯店（現為赤坂王子大飯店經典館）營業迄今。

如同內田青藏指稱這棟建築為「螺旋柱館」般，隨處可見的螺旋柱乃一大特色。

室內有透過木片拼貼、彩色磁磚所構成的地板，編織天花板及純洋風天花板，透雕及各式各樣的壁紙裝飾，並採用花窗玻璃、異色磚塊的組合來詮釋常見於19世紀英國的「多彩裝飾（polychrome）」手法，可謂美輪美奐，多采多姿。

1樓之所以設有許多會客室是因為2樓規劃成私人空間，透過樓層來區分用途。這點與其他舊皇族宅邸共通，曾禰達藏設計的有栖川宮邸與北白川宮邸被認為是典型代表，此建物亦效法看齊。

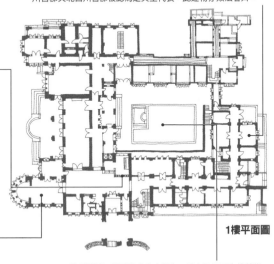

1樓平面圖

注重採光，設置許多大小陽台、露台乃平面上的特徵。據信皇室很早便導入照明設備，為了讓室內絢爛豪華的裝潢看起來氣派亮眼，寬廣的開口與採光是不可或缺的要素。

人物關係圖

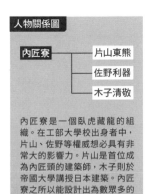

```
內匠寮 ─┬─ 片山東熊
        ├─ 佐野利器
        └─ 木子清敬
```

內匠寮是一個臥虎藏龍的組織。在工部大學校出身者中，片山、佐野等權威想必具有非常大的影響力。片山是首位成為內匠頭的建築師，木子則於帝國大學講授日本建築。內匠寮之所以能設計出為數眾多的傑作，可說是拜員工們豐富的西洋建築與日本建築知識交流所賜吧。

年表（權藤要吉）

明治28年
6月27日逝世

昭和14年
生於福岡縣

大正2年
3月福岡縣立福岡工業學校建築科畢業後服兵役

大正5年
名古屋高等工業學校畢業，進入住友總公司營繕課服務，在長谷部帶領下參與總公司辦公大樓建造

大正8年
權藤就讀名古屋高等工業學校學期間，鈴木禎次於同年所舉辦的土井助三郎（名古屋高等工業學校首任校長）胸像台座設計競賽，由權藤的作品奪冠

大正10年
經由學校推薦辭去住友工作，任職於宮內省

昭和45年
11月27日逝世

昭和12年
館造營課長12月請辭，成為宮中顧問官

舊高松宮邸

李王家東京邸（現為赤坂王子大飯店經典館）／竣工：昭和5年／所在地：東京都千代田區紀尾井町1-2

從建築世界跨足實業界大展鴻圖

橫河民輔

實業家天分隨之開花結果

以橫河的出身背景來看，稱他為技術家也一點都不為過，藤森照信則評論「橫河不會以倫理或藝術之類的觀點來看待世間萬物，反而比較偏向站在實業家的角度來觀察社會實情並採取行動。橫河感興趣的並非表面上的設計問題，而是社會經濟與建築的關係。因此，除了設立橫河工務所這家建築事務所外，他還接連創辦了鋼材、人造皮革、電子測量儀器製造等事業。

首座出租型辦公大樓「三井租貸事務所」

橫河提議「何不將三井分散於各處的事業單位集中於同一棟大樓呢？」而成為舊三井大樓誕生的契機。此時日本社會因濃尾地震災情而對磚造建築感到強烈不安，再加上以當時的技術而言，若要建造三層樓以上的磚造建築，牆壁就會變得相當厚重，橫河因此對構造問題傷透腦筋。就在此時，他透過國外雜誌得知美國的鋼結構建築正蓬勃發展，遂開始構思鋼骨結構設計。而在明治45年（1912年）問世的日本首座經濟實用的美式出租型辦公大樓，正是三井租貸事務所。

橫河是打造日本國內最早期鋼結構建築的建築師，他在明治35年（1902年）設計三井本館，於大正元年（1912年）催生出日本首座辦公大樓，也就是立的橫河電機（現為橫河電機股份結構的三井租貸事務所。橫河一畢業便立刻成立設計事務所，由此可知他自學生時代就有很強烈的獨立發展與創業志向。橫河於明治29年（1896年）赴美，徹底領略美式追求經濟效率的經營方針，他創有限公司）與橫河橋梁（現為橫河橋梁股份有限公司）也接連成功。

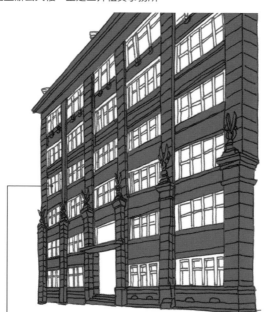

外觀（關東大地震前）

當時日本幾乎沒有全鋼骨結構的建物[※]，據說橫河是一邊研究摸索而決定採用鋼骨結構。鋼構材是向美國卡內基公司訂購而來的，不過鋼骨配磚塊的這個組合，據悉在技術層面上讓橫河煞費苦心。

※　少之又少的全鋼骨建物還有海軍技師若山鉉吉所設計的秀英舍這座三層樓建築。

延續橫河工務所血脈的三越日本橋總店

三越日本橋總店為重要文化財，是一座鋼筋混凝土造，地上七樓、地下一樓的百貨建築，由橫河工務所承包增建與整修設計，其中多項工程由中村傳治擔綱負責。評選重要文化財時相當注重保存狀態，就像世界遺產講究真實性（authenticity）那樣，由同一家事務所歷經好幾個世代傳承並經手修建的這項事實，也是讓這座建物晉升為文化財的加分條件。平成30年（2018年）內部空間在隈研吾的操刀設計下，歷經大規模翻修變得煥然一新。

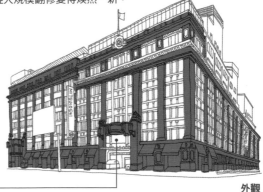

外觀

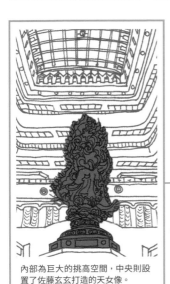

內部為巨大的挑高空間，中央則設置了佐藤玄玄打造的天女像。

外觀（受災前）

原本為大正3年（1914年）所建的鋼構造五層樓建築，於大正10年增建，卻在大正12年的關東大地震中毀損。後來活用殘存的鋼骨骨架與混凝土板，奠定現在的三越日本橋總店外觀雛型，並於昭和2年（1927年）重建竣工。之後也一貫由橫河工務所負責增建設計。

人物關係圖

```
橫河民輔
  ├─ 橫河時介 ── 鈴木禎次
  └─ 橫河 健
```

本身是建築師，並在橫河工務所大展長才的橫河時介（1922年美國康乃爾大學建築系畢業）為民輔之子。民輔對建築意象毫無興趣，因此設計方面的事務皆交由兒子或其他員工負責。在橫河身邊學習建築的人物則有鈴木禎次。現役建築師橫河健乃民輔之孫。

元治元年　9月28日生於兵庫縣
明治13年　就讀虎門工部大學校預備校
明治23年　帝國工科大學造家學系畢業，於日本橋鐵砲町開設建築事務所，擔任農商務省專利局農工品陳列暨會議室建築工程特聘總監
明治25年　聘講師（～明治29年6月）成為三井公司特聘人員，9月擔任東京工業學校特
明治28年　設計
明治29年　赴美
明治36年　開設橫河工務所，成為東京帝國大學講師（講授鋼骨結構課程）
明治40年　創立橫河橋梁製作所
大正3年　設立橫河化學研究所
大正4年　取得工學博士學位，成立橫河電機研究所
大正5年　創立東亞鐵工所股份有限公司
大正9年　創立橫河電機製作所股份有限公司
大正10年　開設建築施工研究所
昭和2年　創立滿州橫河橋梁股份有限公司，開設倭樂研究所
昭和12年　設立兩全社股份有限公司，擔任帝室博物館顧問
昭和13年　成立東亞航空電機股份有限公司
昭和17年　3月11日任職於三井公司，擔任三井總營業所建築
昭和20年　6月26日逝世

三井租貸事務所／竣工：明治45年／所在地：現已不存在
三越日本橋總店／竣工：昭和2年／所在地：東京都中央區日本橋室町1-4-1

創造日本「建築史」的學者建築師 伊東忠太

何謂建築「進化論」?!

從伊東的建築可看見反映亞洲或歐洲意象的獨特設計，而這些設計則奠基於建築進化論。建築進化論是指，從世界建築發展歷史中提煉出「進化原則」，並以此為基礎提倡日本建築應走的路。伊東不但採用日本自古以來的建築風格，同時還摸索建材與構造的轉換，以期創造出新的建築樣式。

前所未聞的印度式佛教寺院「築地本願寺」

築地本願寺正殿為鋼筋混凝土造與部分鋼骨鋼筋混凝土造的兩層建築，部分具有地下一樓，附設屋突，於昭和9年竣工。

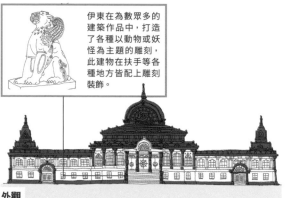

伊東在為數眾多的建築作品中，打造了各種以動物或妖怪為主題的雕刻，此建物在扶手等各種地方皆配上雕刻裝飾。

外觀

伊 東既是為日本催生出「建築學會」（現為日本建築學會）的推手，也是家喻戶曉的日本首位建築史研究者。曾經擔任帝國工科大學校長的辰野金吾，於明治32年（1899年）延請伊東擔任東京帝國大學工科大學助理教授，並自明治34年（1901年）開始運營建築學第三講座（建築史）。伊東的設計構思與理論基礎原點來自明治35年3月起，為期三年留學中國、印度、土耳其進行建築學研究。日後伊東也根據這些經驗致力發展「建築進化論」。

慶應3年　生於現在的山形縣米澤市

明治25年　帝國大學工科大學造家學系畢業（現為東京大學工學院），畢業論文「建築哲學」。7月就讀帝國大學工科大學研究所，主修日本建築術

明治27年　針對「architecture」的本義進行探討，選定譯詞，盼造家學會能進行更名。伊東指出建築雜誌上的architecture不應該翻譯為「造家」，曾記載於東京美術學校規的「建築」一詞才是最適切的譯詞

明治31年　7月成為造神宮技師兼內務技師

明治32年　7月兼任東京帝國大學工科大學助理教授

明治34年　2月取得工學博士學位

明治35年　3月留學中國、印度、土耳其（～明治38年6月）

明治38年　6月擔任東京帝國大學工科大學教授，負責建築學第三講座。7月～11月於清國、滿州各地進行實地調查

昭和3年　3月屆齡退休，辭去東京大學教授職務。4月成為早稻田大學教授、營繕管財局顧問，6月獲頒東京

昭和15年　4月擔任早稻田大學名譽教授、帝國大學名譽教授

昭和29年　4月7日於東京都文京區自家逝世

※　摘自「根據建築進化原則所見之我邦建築前景」（建築雜誌，明治42年）。

兼具宗教與公共建築機能的複合式建築「平安神宮」

平安神宮是在明治28年（1895年），平安遷都千百年紀念祭暨第四屆內國勸業博覽會會場設施建設之際，以紀念殿的名義，模仿平安京內裏大極殿所建造而成的。當初只預定進行仿造，但後來又決定同時建設祭祀桓武天皇的社殿（本殿），因此比照神社的規格來打造。設計則由宮內省內匠寮技師木子清敬以及木子所提拔的研究生伊東負責。

由於本殿設置於大極殿背面，因此大極殿還肩負了拜殿的角色。本殿於昭和15年（1940年）重建，但是昭和51年（1976年）燒毀，又再度進行重建。當時的本殿則移築至長岡天滿宮並保存至今。

外觀

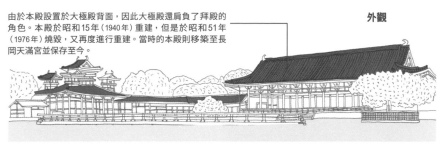

俯視圖

白虎樓仿造平安的朝堂院樣式。

目前大極殿、東廊道、西廊道、蒼龍樓、白虎樓、應天門被指定為重要文化財，昭和前期規劃的14棟域內設施皆成為國登錄有形文化財。

透過廊道大幅圈圍神社腹地，本殿之所以安排在從大極殿北側延伸出去的位置，是因為此處被用來當作紀念祭與博覽會會場的緣故。

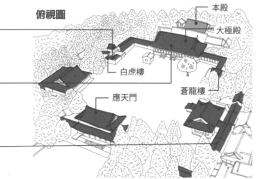

本殿
大極殿
白虎樓
蒼龍樓
應天門

俯視圖（法隆寺伽藍）

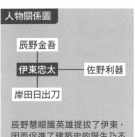

人物關係圖

辰野金吾
伊東忠太 ── 佐野利器
岸田日出刀

辰野慧眼識英雄提拔了伊東，因而促進了建築史的誕生乃不爭的事實，由此可知辰野在建築史上留下的功績有多大。在東大擔任教授並調教出許多優秀現代建築師的岸田，是伊東的直系弟子，就這點來看，伊東對後世形成的影響也不容小覷。至於佐野，則是伊東數度聯手進行設計的好搭檔。

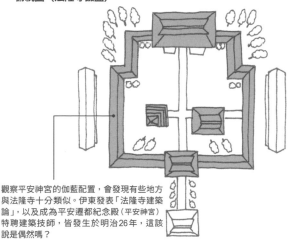

觀察平安神宮的伽藍配置，會發現有些地方與法隆寺十分類似。伊東發表「法隆寺建築論」，以及成為平安遷都紀念殿（平安神宮）特聘建築技師，皆發生於明治26年，這該說是偶然嗎？

築地本願寺本堂／竣工：昭和9年／所在地：東京都中央區築地3-15-1
平安神宮／竣工：昭和9年／所在地：京都府京都市左京區岡崎西天王町

精通西洋建築樣式
行事特立獨行
長野宇平治

為人寡言卻很有行動力

在奈良縣技師時期與長野結識，並經手過許多長野作品的裝飾設計，後來成為東京美術學校教授的水谷鐵也曾表示「長野一直都很溫和沉穩，話很少。不過，我想大家應該都知道他是一個很感重情的人」。內藤多仲則回憶「長野非常沉默寡言，但其言行可抵千言萬語，就是他給人的印象」。看來長野的作為似乎遠勝任何話語，讓周遭的人們深感敬佩。

古典主義上乘之作「魯尼斯演藝廳」

這是前身為日本銀行岡山分行，磚造搭配石造的兩層樓建築。屋頂採用鋼桁架結構，外觀為顯而易見的古典主義風格，宛如希臘神殿般富麗堂皇。平成15年（2003年）拍板定案「彰顯現場演奏的魅力，打造以音樂為中心的多功能展演廳」的運用方針後，接著於平成16年至17年間展開翻修工程〔※〕。

巨大的三角楣飾與柱頂，透過兩層樓高帶有凹槽裝飾（溝雕）的四根科林斯式列柱撐起。

長野是辰野的學生，乃第二世代的建築師之一，也是致力於推動從明治初期興起的歐洲古典樣式的人物。其出道作「奈良縣廳舍」呈現出和洋折衷的風格，不過在辰野帶領下經手日銀各分行建築設計的過程中，長野日益醉心於古典主義，從而追求更具高完成度的作品。長野身為歐派的中心人物，在昭和前期表現得意氣風發，在最後之作大倉精神文化研究所，做出跨越時空、誇大妄想的設計，而讓日本國內正統的古典主義建築潮流走向終焉。

慶應3年　9月生於越後高田（新潟縣上越市附近）

明治26年　帝國大學工科大學造家學系畢業，成為橫濱海關特聘人員

明治27年　解除橫濱海關特聘人員職務，8月成為奈良縣特聘職員

明治28年　設計奈良縣廳舍

明治29年　解除奈良縣特聘職員職務

明治30年　成為日本銀行特聘技師

明治33年　成為日本銀行技師長

明治元年　離開日本銀行，8月成為台灣總督府特聘人員

大正2年　開設建築設計監督事務所

大正3年　解除台灣總督府特聘人員職務

大正6年　1月就任日本建築士會首任會長

擔任過日本建築士會長等各項職務，致力推動建築士法的制定。確立建築師的專業身分也是其廣為人知的事蹟

昭和2年　日本銀行總部增建工程成立臨時建築部，擔任技師長，同年成為日本勸業銀行總部建築顧問

昭和12年　12月14日逝世

奈良縣廳舍

※　日銀於昭和62年（1987年）遷移至他處，該建物於平成元年（1989年）由岡山縣接管。原本計畫建造一棟橫跨此建物的高層圖書館建築，但隨著平成10年（1998年）圖書館新建落成，原計畫也因此告吹。在這之後，透過市民組織研討運用方式，並成立舊日銀岡山分行活用會。

遠超出古典樣式範圍的橫濱市大倉山紀念館

這是由大倉洋紙店董座大倉邦彥出資打造，用來作為大倉精神文化研究所的設施，現在則成為橫濱市指定有形文化財。一心追求古典主義風格的可能性、不斷進行鑽研的長野，透過這棟建築物推翻以往的正統古典樣式潮流，打造出大異其趣的設計。建築樣式的基調為前希臘化時代（pre-Hellenistic）風格，相傳這是更早於古希臘時期的樣式，也讓這座建築因而被認定為世界少見的設計案例之一。

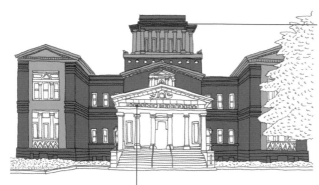

從階梯下方往上望，不免產生正看著國會議事堂或富士山本宮淺間大社殿的錯覺。社殿的拜殿展現出山牆面，在更高一段的位置則有利用成排柱子襯托屋身的本殿，營造出東洋風格結合古代文明神殿風格的印象。

外觀

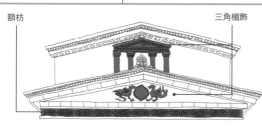

額枋　　　　　　　　　　三角楣飾

前方與最上方建物的多立克柱式（多利亞柱式）愈往上愈粗。額枋上雕有類似硬幣般的奇特裝飾，三角楣飾中央則刻有日式鏡與鳳凰，第二層則為正統的希臘風三角楣飾與壁柱。整體呈現出一種前希臘化時代樣式融合希臘與東洋風格的奇妙設計。

人物關係圖

辰野金吾

長野宇平治

水谷鐵也

長野大學時代的同學為夏目漱石。他師承辰野金吾並受到極大的影響。尤其是日本銀行相關作品，全然依循辰野樣式。經手許多長野作品裝飾設計的水谷，在東京美術學校則與高村光太郎同屆。

斷面圖

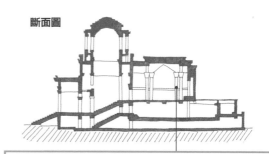

內部空間則採用日本建築的斗栱搭配西洋柱式的設計。被公認為是當代建築師中最了解西洋古典樣式的長野，在最後的最後創造出這個風格特異的設計。

將赴美取經的裝飾藝術風格發揮得淋漓盡致

木下益治郎

奠定人生方向的兩大緣分

木下在曾禰中條事務所的設計建案現場結識曾禰，並於大正5年（1916年）1月28日受到宗兵藏、高松政雄、曾禰達藏、三浦錬二的推薦，而從建築學會的準會員升格為正式會員。他亦出席參加昭和10年（1935年）3月27日，由日本建築士會所舉辦的「曾禰博士主題座談會」，由此可知曾禰與木下的人生有很大的關聯。此外，因受到東京海上火災保險各務的提拔重用，即使在獨立發展後，木下也持續經手許多東京海上高層主導的建案。

媲美摩天樓的神港大樓

神港大樓位於神戶的舊居留地，儘管在阪神大地震中多少受到波及，但至今依然屹立不搖。而對此大樓的建設鞠躬盡瘁的人物則是川崎汽船的董事澤正治。這棟大樓於第二次世界大戰後的昭和20年（1945年）9月被占領軍接收，於昭和30年（1955年）12月1日解除接管。為鋼骨鋼筋混凝土造，地下一樓、地上八樓（含閣樓及屋突）的建築。

在斜角面設置屋突以強調頂端的設計。女兒牆等部分的裝飾，則深深受到正開始在紐約與芝加哥流行的摩天大樓影響。

頂部壁面為美式裝飾藝術風格。此外，層層疊疊具有分量感的設計，則與克萊斯勒大樓的中下層部分共通。

外觀

※ 掌管郵政與電信的政府部門。

木　下益治郎受到東京海上火災保險股份有限公司各務鎌吉的賞識，經手設計許多建築。自大正9年（1920年）訪美以後，他深受當地流行的裝飾藝術（Art Deco）影響，並反映於自身所設計的建築上。他在工手學校畢業後服

了三年兵役，成為陸軍技師，也曾任職於山口半六事務所、遞信省[※]等單位，後來進入東京海上火災保險公司服務。該公司因興建大樓工程而成立了營繕組，木下則以曾禰中條建築事務所之東京海上大樓現場主任的身分參與建設。

相關人物

曾禰達藏▼16頁／山口半六▼18頁

風格簡約的馬車道大津大樓

這是被設計來當作東京海上火災保險股份有限公司的橫濱出張所的辦公大樓，為鋼筋混凝土造，地上四樓、地下一樓的建築。昭和34年（1959年）10月歸現在的大和興業股份有限公司所有，之後則針對有所必要的部分進行翻修，現在則以馬車道大津大樓之名，在維護其身為歷史建造物價值的同時，持續善加使用。

仰望外觀頂部會看見效法紐約摩天大樓的裝飾藝術風設計。木下赴美時期，此風格正大為流行，也因此受到很深的影響。

外觀

現狀的平面圖。可得知此大樓是基於正方形格局做規劃設計的。

欲確認近代建築物的設計者時，可查詢設計圖的記載或木造建物的上梁記牌等內容。這棟建物的新建工程、電氣設備工程、水地暖裝置工程等各種說明書，以及新建工程概要書皆保存於牛皮信封中，而成為最有力的根據。

人物關係圖

山口半六　　曾禰達藏

木下益治郎

設樂貞雄

木下於明治32年（1899年）5月在設樂貞雄的穿針引線下，進入山口半六事務所服務，但翌年因山口過世，轉往工手學校時代的恩師吉井茂則擔任營繕課長的遞信省任職。獨立發展後，與工手學校第一屆學長設樂貞雄，在各務鎌吉的大塚本邸另建獨棟屋宅時，仍維持攜手合作的關係。

年代	事項
明治7年	4月24日生於鳥取縣阿毘緣村（現為日野郡日南町阿毘緣），為木下扇八次子
明治24年	成為阿毘緣小學助理，就讀工手學校（現為工學院大學）造家學系
明治26年	工手學校第九屆畢業生
明治29年	成為臨時陸軍建築部技術人員
明治31年	派任長崎縣大村臨時陸軍建築部技術人員
明治32年	成為陸軍技術人員、預備陸軍工兵二等卒 5月任職於山口半六事務所（原桑原工業所），翌年8月因山口逝世而離職
明治33年	成為遞信省通信局遞信技術人員，12月兼任總務局會計課業務
明治41年	8月兼職
明治44年	進入大阪市技術人員（～大正2年）
大正2年	進入東京海上火災保險股份有限公司服務，擔任工程現場主任
大正13年	擔任日本建築士會理事・會計
昭和5年	特聘東京海上火災保險股份有限公司，成為該公司特聘人員
昭和6年	設立木下建築事務所・常任評議員兼主計（～昭和6年）
昭和18年	解除東京海上火災保險股份有限公司總務部不動產特聘人員職務
昭和19年	8月16日於靜岡縣御殿場市的別墅避難期間辭世

神港大樓／施工：昭和14年／所在地：兵庫縣神戶市中央區海岸通8
馬車道大津大樓（原東京海上火災保險股份有限公司橫濱出張所）／竣工：昭和11年／所在地：神奈川縣橫濱市中區南仲通4-4

探討「因地制宜」的建築型態

推展兼具機能性與美感的
鋼筋混凝土造建築

遠藤於菟

遠藤所寫的畢業論文題目為「日本造家學之出路」。內容由總論、構造論、裝飾論、表徵論構成，其中提到「若欲以一句話來表達建築學的核心，則可歸結為因地制宜」，並主張應採用適合日本風土的結構、風格與材料。遠藤後來在設計上追求「實用又有美感的構造物」，應該可當成是其畢業論文的延伸與進階想法的實現吧。

磚塊與混凝土的完美結合

橫濱第二地方合同廳舍原本是橫濱生絲檢查所廳舍，也就是外銷生絲的檢查機關。這個時期已出現透過半磚砌體包覆壁柱的建築，而這個建案可說是兼顧構造與設計風格的作品。堀勇良談及此作時表示「賦予厚重粗曠的鋼筋混凝土骨架微妙的色調與肌理，呈現出類似某種柔情的陰鬱與協調」。此為鋼筋混凝土造四層樓高、磚混結構的建築。

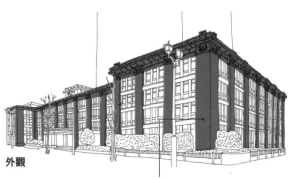

外觀

磚造與鋼筋混凝土造原本是兩種截然不同的工法。然而，遠藤卻採用將混凝土灌入紅磚模板的工法，試圖結合磚造與鋼筋混凝土造結構，讓這棟建物融入以磚造建築為主流的明治都市景觀裡。

遠

遠藤在古典樣式依然蔚為主流的明治後期，毅然揮別古典主義價值觀，是日本首位透過鋼筋混凝土，在機能方面追求構造堅固性、在設計方面追求風格可能性的人物。像是直接運用建材原始肌理不加以修飾、鋪貼磚塊或石頭營造砌體結構般的表現風格，展現出其設計的多樣性。遠藤熱愛利用鐵或玻璃等新材料摸索與美感共存的新藝術運動風格，也醉心於追求構造體裝飾美學的維也納分離派，雖然這些並未實際發揮至他的作品上。

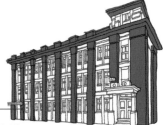

附近還有同為遠藤設計的帝蠶倉庫總公司事務所（原橫濱生絲檢查所倉庫事務所，大正15年）。

外觀（帝蠶倉庫總公司事務所）

遠藤首度經手的全RC造建築「三井物產橫濱分公司1號棟・2號棟」

1號棟為鋼筋混凝土造四層樓高、附地下樓層的建物。這是遠藤挑戰全鋼筋混凝土造的第一個作品，壁面為成排的平整古典樣式列柱與拱窗等裝飾，並利用白色磁磚來呈現磚造與石造的厚重感。2號棟為地上四樓附地下樓層與屋突的建築，在設計上展現出代表遠藤式renaissance（再生之意。Re- 再次 +naissance 誕生）特色的壁柱。

1號棟

2號棟

1號棟為遠藤於菟與酒井祐之助聯手設計的建物，壁面雖有柱體，但風格低調顯得十分平整。窗戶則分成四格，相較於2號棟，抬頭仰望時的遠近感較不明顯。

2號棟則由遠藤獨自操刀，壁面利用柱體強調縱向線條切成三格，擴大中央部分，抬頭仰望時便能凸顯遠近感，增加視覺高度。

外觀

亨內比克式鋼筋混凝土造模式圖

結構為亨內比克式鋼筋混凝土造。亨內比克式是法國的亨內比克根據明治25年取得的專利所發展而出的構造方式，並吸引了日本的大倉土木組（現為大成建設）關注，於明治42年從法國延請三位技師訪日，將此技術普及至全日本。

在這之前，鋼筋結構只是筆直貫穿粗重的鋼筋，而此工法的特徵則是將薄鐵板扳成U字形，再放入如肋骨般直交的建材（箍筋）。

亨內比克式是將以往各自為政的柱、梁、地板一體化的工法。

人物關係圖

妻木賴黃

遠藤於菟 → 野口孫市

遠藤於明治27年（1894年）因御殿的修繕而與妻木有所交集，明治31年（1898年）起則擔任妻木所設計的橫濱正金銀行工程的現場總監。堀勇良將其定位為「既是鋼筋混凝土建築的先驅者，也是一貫採用碰聯鐵構法的妻木賴黃的技術承傳者」。遠藤非常感戴妻木的恩德，在著作《西洋住宅百圖》開頭刊載「致恩師故工學博士妻木賴黃老師」一文，最後則以「僅獻上我滿腔的感謝之意」作結。他與野口則是帝大同學。

原橫濱生絲檢查所

橫濱第二地方合同廳舍（原橫濱生絲檢查所廳舍）（第1期：附設地下樓層、屋突，第2期：附設平板型地下樓層）、橫濱生絲檢查所廳舍／竣工：大正15年（第1期）、昭和7年（第2期）※於平成5年復原／所在地：神奈川縣橫濱市中區北仲通5-57
二井物產橫濱分公司1號棟、2號棟／竣工：明治44年（1號棟）、昭和4年（2號棟）／所在地：神奈川縣橫濱市中區日本大通14

推展美式布雜藝術風格的
第二世代建築師
野口孫市

一絲不苟，連材料都不馬虎

在接獲野口訃聞之際，攜手合作約莫十六年的搭檔，同時也是一同在住友工作的日高胖表示「野口無論在美術還是構造設計上都很有造詣，是不可多得的人才，不管哪一方面皆有許多獨創的巧思」。此外，野口的心思相當細膩，在製圖時會審慎評估光線量、木材將來的收縮程度，連材料都不馬虎地一一加以記錄。

和洋併置式的住友活機園洋館

這是一棟木造雙層殖民地風建築，現在則與木工大師——第二代八木甚兵衛所打造的和館、新座敷（大正11年增建）、東倉、西倉、正門等共同被指定為重要文化財。伊庭貞剛是在住友總公司擔任總理事的高層幹部，退休後則將此建物取名為活機園，並在此度過餘生。

和洋併置式指的是洋館（洋風建築）與和館（和風建築）並存的住宅，洋館作為對外專用的接待場所，和館則規劃為日常生活空間。

外觀

野

口是在帝國大學工科大學師承辰野的第二世代的其中一人，也是在大正時期開創新局面，扭轉明治偏重古典樣式作風的新世代建築師代表。野口因實地接觸到當時所流行的美式布雜藝術風格[※]而受到深刻的影響，進而設計了被喻為日本國內第一座布雜藝術風建築的大阪府立圖書館（現為大阪府立中之島圖書館），而被定位在美派系譜裡。他亦是現在的日建設計前身組織之創始人。

明治2年　4月23日生於兵庫縣姬路市

明治27年　帝國大學工科大學造家學系畢業，進入研究所攻讀耐震構造

明治29年　成為遞信技師

明治32年　獲住友家招聘，前往歐美考察一年

明治33年　就任住友臨時建築部技師長

明治37年　設計伊庭貞剛邸（現為住友活機園）

明治39年　4月由住友家派遣至美國舊金山調查大地震災情，7月返國

明治41年　設計田邊貞吉邸

大正4年　取得工學博士學位，10月26日逝世

田邊邸

※ 亦被稱為美國文藝復興（American Renaissance），這是由曾在法國美術學院（École des Beaux-Arts，國立高等美術學院）深造的美國建築師所創立的古典樣式建築。

主打帕拉第奧風格的大阪府立中之島圖書館

這是由住友家興建、後來捐贈大阪府的建物，現則列入重要文化財。由野口孫市和日高胖聯手設計，是一棟結合磚造（主體）與石造（外部）的建築。

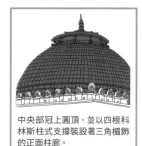

中央部冠上圓頂，並以四根科林斯柱式支撐裝設著三角楣飾的正面柱廊。

運用十字形平面、柱廊、圓頂等元素，打造典型的帕拉第奧式建築。附帶一提，兩翼部是在大正11年（1922年）由長谷部銳吉和日高胖負責設計加以增建的。

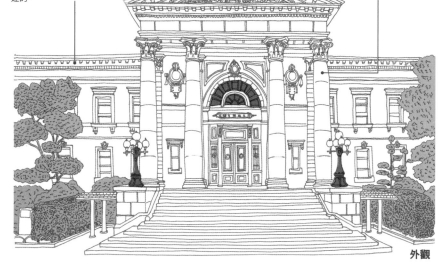

外觀

人物關係圖

野口孫市

日高　胖　　長谷部銳吉

野口於明治33年隨著住友總公司設立臨時建築部而成為技師長，與日高胖共同負責設計事務。明治44年該單位改組為住友總公司營繕課，也讓野口為現在的日建設計股份有限公司打下基礎。後來長谷部銳吉則進入該公司服務。在建築師還很難在關西地區穩定工作的時代，野口更加穩固了由山口半六、河合浩藏、瀧大吉、茂庄五郎等人在關西打下的地盤，也是他的一大功績。

內觀（廳堂）

中央廳堂的壁面以成對的壁柱（pilaster）做出間隔，壁面與圓頂交界處則以雕花挑檐做區隔。此建物相較於同時期建築，內部空間設計扎實，獲得極高的評價。

住友活機園洋館／竣工：明治37年／所在地：滋賀縣大津市田邊町10-14
大阪府立中之島圖書館／竣工：明治37年／所在地：大阪府大阪市北區中之島1-2-10

透過建築對名古屋 近代化做出貢獻

鈴木禎次

撕毀半吊子設計圖的「魔鬼教師」

據鈴木的學生松田軍平表示「只要設計出問題，就算熬夜也得把基本設計圖趕出來，除非獲得老師首肯，否則無法展開任何作業，就是這麼嚴格」。鈴木屬於強勢型的嚴師，看來他的學生們在設計製圖的課題上應該受到了嚴格的指導。聽說有學生好不容易畫完磚砌製圖，卻因為接縫規格不一這項理由而慘遭鈴木老師撕毀。

日本首座由建築師規劃的公園「鶴舞公園」

鶴舞公園是明治43年（1910年）舉辦第十屆關西府縣聯合展覽會的會場。這一年正好是德川家康於慶長15年（1610年）興建名古屋城的300週年紀念。對名古屋而言，這既是一場宣示此地已從城郭城市發展為近代都市的劃時代展覽會，也是具有紀念意義的公園。

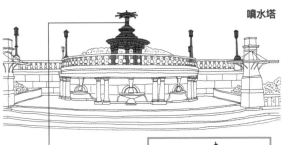

噴水塔

噴水塔由鈴木與其學生鈴川孫三郎共同設計。透過白大理石打造的托斯卡納式圓柱來支撐頂部與中段的噴水盤。

奏樂堂原本為木造，但遭颱風摧毀，於昭和11年以RC造的方式還原重建。後來一度被拆除，平成7年又動工復原至原始狀態。

配置圖

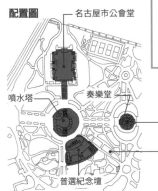

名古屋市公會堂

噴水塔

奏樂堂

普選紀念壇

展覽會場與主要展示館的設計是由曾禰中條建築事務所包辦。展覽會結束後決定針對鶴舞公園重新進行規劃，而整體計畫則由東京帝大農學院教授本多靜六與鈴木負責。他們以近世的法式庭園為中心擬定計畫。

鈴

木是對名古屋的都市近代化貢獻良多的建築師之一。他是日本首位挑戰公園計畫（紀念開府250年所興建的鶴舞公園與音樂堂）的建築師，這點尤其值得記上一筆。除此之外，鈴木在大正元年（1912年）於中京地區打造

被認為是當地首座鋼筋混凝土造建築的共同火災保險名古屋分公司，以及成為名古屋高層建築嚆矢的北濱銀行名古屋分行（八層閣），經手了許多銀行與百貨公司等建案的設計，是促進當地都市近代化的一大推手。

38

新文藝復興樣式的高島屋東別館

高島屋東別館是一棟擁有新文藝復興設計風格的百貨建築，前身為松坂屋大阪店，於昭和3年（1928年）12月興建完成，並於昭和9年（1934年）9月進行第一期增建、昭和12年（1937年）2月進行第二期增建，歷經第三期整修計畫以及部分增建與修建後，才成為現今的風貌。

第一期為吸引人潮、促其停留，而在頂樓設置遊樂設施，在六樓打造招攬顧客用的展覽會活動場地。第二期工程則在室外區設置露天舞台，並以趣味街松坂俱樂部之名，打造可以下圍棋和將棋的場地。

據說這裡是第一家引進兩人並列型手扶梯的設施。

俯視圖

上半部為連續拱圈，下層為壁柱的設計，與大正12年（1923年）鈴木所經手的大阪松坂屋是共通的。

內部整體統一為裝飾藝術風。這除了興建時期正值此風格流行當道外，本身為百貨建築的這項因素也占了相當程度的影響。日本的百貨公司發祥地為銀座，當時的銀座百貨公司皆採用裝飾藝術設計風格。

人物關係圖

```
辰野金吾    中條精一郎
      └─┬─┘
      鈴木禎次
        │
      中村順平
```

伊藤紘一回憶，片岡安、中條精一郎與鈴木的交情特別好。鈴木對恩師辰野金吾可謂非常敬重。接受過鈴木指導的畢業生則有中村順平、清水組技師小笹德藏、松田平田設計的創始人松田軍平，以及竹中工務店的城戶武男等人。

明治3年 生於靜岡縣

明治29年 帝國大學工科大學造家學系畢，畢業設計「Design for Proposed Engineering College」。就讀研究所，

明治30年 因鑽研耐震構造而獲得橫河民輔的關注，任職於三井公司鑽研耐震構造

明治36年 奉辰野金吾之命，籌備名古屋高等工業學校建校事宜，前往英國、法國、德國、義大利、美國留學

明治39年 （～明治39年6月）

明治39年 6月擔任名古屋高等工業學校主任教授

明治43年 辭去名古屋高等工業學校教職，於名古屋開設鈴木建築事務所

大正10年 為設計百貨公司等建築

大正14年 設計名古屋高等工業學校兼職講師

大正14年 紀念名古屋開府250年，設計鶴舞公園、伊藤和服店（松坂屋名古屋店）

昭和2年 辭去百貨公司等建築

昭和15年 將鈴木建築設計事務所遷往東京

昭和16年 8月12日逝世

鶴舞公園／竣工：明治42年／所在地：愛知縣名古屋市昭和區鶴舞1
高島屋東別館／竣工：昭和3年／所在地：大阪府大阪市浪速區日本橋3-5-25

賦予茶室輕盈感的「關西建築界之父」

武田五一

唇槍舌戰論建築

從科學角度研究住宅的西山夘三，憶起武田的教導時表示：一年級學住宅論，覺得建築很有趣而深受吸引；二年級則透過建築計畫法認識各式各樣的建築類型。據聞他還揪武田主辦「設計俱樂部」，請參與者帶來素描，接受武田的評判。

能感受到新藝術運動薰陶的名作

京都府立圖書館是為了紀念日俄戰爭勝利所新建的磚造建築。在平成7年（1995年）的阪神淡路大地震中遭到巨大破壞，平成12年（2000年）時留下立面部分，在背面加蓋了鋼筋混凝土造四層樓的新館，並於平成13年（2001年）以全新圖書館之姿開館。

立面帶有古典主義色彩，但透過壁柱細分成好幾個區塊，壁面則是平坦、刻印般的版畫式設計，可以感受到武田受到新藝術運動強烈影響下的設計風格。

外觀

武田是銜接辰野金吾的第二世代，也是此世代的領導者，被視為辰野接班人而備受期待。武田於明治32年（1899年）發表「關於茶室建築」一文，搭配實測圖記載從利休至遠州的茶室發展過程，這也是日本首篇出自建築師之手的茶室研究。另一方面，武田於明治33年（1900年）留學歐州之際，接觸到當時正值巔峰期的新藝術運動，並率先引進日本，在明治後期運用此風格設計福島行信邸（現已不存在）等作品。

東洋風邂逅維也納分離派的藤井齊成會有鄰館

藤井齊成會有鄰館為藤井紡績的創辦人藤井善助用來展示自身所蒐集的中國相關美術品的私設美術館，於大正15年（1926年）竣工落成。石田潤一郎評論此時期的武田作品為「採用日本傳統樣式的時期」，不過或許是因為配合館內收藏品的緣故，整棟建築散發著東洋氛圍。然而，整體設計其實是以維也納分離派風格為基調。

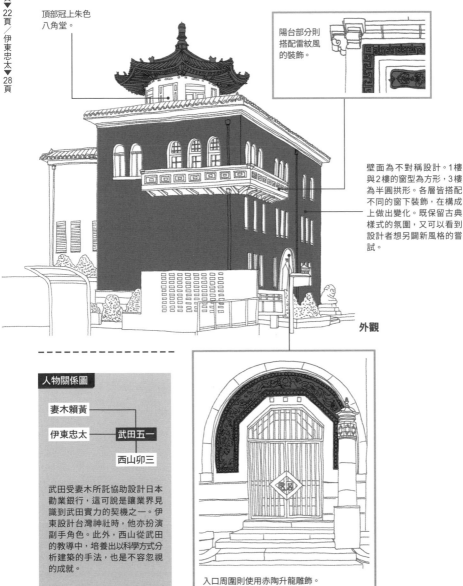

頂部冠上朱色八角堂。

陽台部分則搭配雷紋風的裝飾。

壁面為不對稱設計。1樓與2樓的窗型為方形，3樓為半圓拱形。各層皆搭配不同的窗下裝飾，在構成上做出變化。既保留古典樣式的氛圍，又可以看到設計者想另闢新風格的嘗試。

外觀

人物關係圖

妻木賴黃
伊東忠太 ── 武田五一
西山卯三

武田受妻木所託協助設計日本勸業銀行，這可說是讓業界見識到武田實力的契機之一。伊東設計台灣神社時，他亦扮演副手角色。此外，西山從武田的教導中，培養出以科學方式分析建築的手法，也是不容忽視的成就。

入口周圍則使用赤陶升龍雕飾。

京都府立圖書館（原京都府立京都圖書館）／竣工：明治42年／京都府京都市左京區岡崎成勝寺町9
藤井齊成會有鄰館／竣工：大正15年／京都府京都市左京區岡崎圓勝寺町44

將建築與社會做連結
創設「構造學派」

佐野利器

注重建築倫理觀

佐野是相當重視倫理觀的社會政策派人物，於大正9年（1920年）9月創設日本大學高等工學校建築科（現為理工學院建築學系）。當時身為首任校長以及工學院長的佐野，與負責講授倫理學的圓谷弘（後來的首任理事長）意見相左，佐野便於昭和14年（1939年）6月離開該校。接著，建築學科的教師們也跟著集體離職，學生們因此展開絕食抗議，要求學校讓教授復職，以及追究大學當局的相關責任[※]。

住宅論與佐野利器邸

欲得知佐野身為社會派的觀點，就不能不提到他的住宅設計觀。佐野於大正14年（1925年）的《住宅論》中提到兒童房的重要性，主張住宅應該以此為中心進行格局規劃。由此可知，他對住宅的想法是相當先進的。

廚房後門

2樓平面圖

1樓平面圖

《住宅論》中所提出的兩層樓住宅設計方案。佐野闡述「切莫忘了，孩子是比自己、比夫婦還更加重要，真正位居中心的存在」，主張孩子在住宅規劃上的重要性。

外觀（佐野利器邸）

佐野自宅（建於大正12年）為鋼筋混凝土造兩層樓建築。造型簡單樸素，只有窗戶為日式風格。

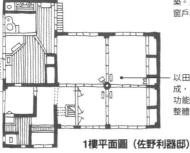

以田字方式規劃居室構成，再搭配具有走廊等功能的長方形空間進行整體設計。

1樓平面圖（佐野利器邸）

佐野曾發表一篇「家屋耐震構造論」，為耐震構造學派打下出，在探討有益於國家發展的建築基礎，是眾所皆知的構造學派創始時，重要的並非樣式抉擇的問題，人。他不僅關心起因於地震的耐震而是正視社會實態、理解社會經濟構造問題，還致力研究如何解決火基礎、強調觀察社會脈絡的意識災、住宅、都市等各種社會課題，亦是提倡建築應該要符合社會需求

的「社會政策派開山始祖」。他指

佐

※　摘自日後成為日本大學教授的市川清志，以及開設建築事務所的橋本龍一的回想。

不斷經過翻修，歷久彌新的武藏大學根津化學研究所

這是為了紀念舊制武藏高等學校的首任理事長，同時也是創建根津財閥（現為東武系集團）的根津嘉一郎77歲喜壽，所興建的鋼筋混凝土造建築。平成元年（1989年）由內田祥哉與集工舍建築都市設計研究所負責修建設計。平成22年（2010年）也進行過整修工程。在維持建物價值的同時，長年進行常態性使用的努力與做法獲得肯定，而於平成28年，獲得公益社團法人建築長壽命推進協會所主辦的第25屆BELCA獎長壽組的表揚。現在則成為練馬區的登錄文化財。

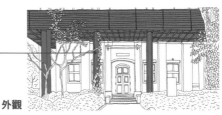

透過鞘堂方式（譯註：覆蓋於主體建物外圍以發揮保護作用的建築），完整保留研究所棟，並於上部與背面增建新設的9號館。

外觀

彌足珍貴的佐野設計建案「德島縣立文書館」

已非原始狀態，卻是少數現存的佐野設計建案之一。由大林組施工。

將德島縣廳舍的玄關部分保留下來進行移築，一部分則回收當初的建材再利用。

於昭和20年（1945年）第二次世界大戰中遭到破壞並進行修復，外牆的磁磚一般咸認是在該修復工程中鋪設的。目前這些磁磚也僅剩一小部分仍健在。

外觀

人物關係圖

佐野利器

內藤多仲　　內田祥三

內田祥三與內藤多仲皆為佐野的學生，社會政策派方面的活動由內田祥三接棒；構造學派方面的活動則是由內藤多仲接手。佐野與真島健三郎之間對構造形式的想法有所爭論，被稱之為「柔剛論爭」。

明治13年　生於山形縣西置賜郡

明治33年　第二高等學校畢業（與佐藤功一同年級，駒杵勤治為大一屆的學長）

明治36年　7月東京帝國大學工科大學建築學系畢業，升研究所主修鋼骨與鋼筋混凝土構造學

明治39年　4月為調查舊金山大地震赴美，5月成為東京帝國大學助理教授

明治43年　12月於柏林留學後前往歐美考察

大正3年　3月歸國，擔任震災預防調查會臨時委員

大正4年　3月取得工學博士學位

大正7年　8月升任東京帝國大學教授

大正9年　創設日本大學高等工學校（現為理工學院建築學系），成為首任校長

大正11年　4月升任東京帝國大學校建築科（現為理工學院建築學科）

大正12年　擔任宮內省內匠寮工務課長

大正13年　擔任帝都復興院理事建築局長

大正14年　擔任東京市建築局長

昭和3年　擔任日本大學工學院長

昭和4年　就任清水組合資公司清水顧問

昭和16年　7年（8月）擔任合資公司清水組副董事長，11月請辭官職與兼任職務，12月擔任合資公司清水組副董事長（～昭和7年8月）

　　　　　4月兼任東京工業大學教授

　　　　　3月卸下東京帝國大學特聘講師一職，6月獲頒該校名譽教授

昭和31年　12月5日逝世

武藏大學根津化學研究所／竣工：昭和11年／所在地：東京都練馬區豐玉上1-26-1
德島縣立文書館／竣工：昭和5年／所在地：德島縣德島市八萬町向寺山 文化森林綜合公園內

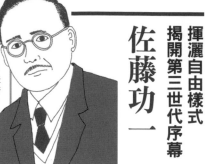

佐藤功一

揮灑自由樣式
揭開第三世代序幕

講究細節，對建築感到驕傲

佐藤曾在早稻田大學的演講會上提到「建築是建立在細節上的，建築成敗的關鍵就在於建築師能否確立細節」，由此可知他相當重視細部設計。另外，據他的弟子佐藤武夫表示，佐藤曾滿腔熱血地勉勵學生「地球表面因為兩項技術而產生變化。一項是農業，另一項就是建築。諸君，這聽起來是不是很了不起呢？各位從今天起就要學習這項令人感到驕傲的工作」。

象徵震災復興的日比谷公會堂

這是用來作為東京市政調查會館的建築，在大正11年的「東京市政調查會會館建築意匠設計懸賞當選圖案」這項指名設計競圖中，由佐藤的設計案中選。建設工程曾因關東大地震而中斷，於昭和4年竣工，不但象徵震災復興，也是日本首座正式的公會堂。

整體外觀呈現出量體感，在壁面露出柱體強調垂直線條，並以哥德式風格為基調。

外觀

佐藤功一是師承辰野金吾、擅長自由樣式的第三世代建築發表過許多有關都市、社會、住宅的文章，像是「都市住居問題」、「關於都市美觀」、「住宅區與行道樹」等等，他的活動足跡能當作了解日本當時建築與社會關聯的一大參考。

佐藤功一是新感覺派的中心人物，為大正末年進入昭和時代的建築界增添不少色彩。自由樣式就是遊走在當時蔚為主流的現代主義風格，以及已成上一個時代產物的古典主義風格之間的設計手法。佐藤是典型主義風格之間的設計手法。

昭和16年	昭和14年	大正14年	大正10年	大正8年	明治44年	明治43年	明治42年	明治41年	明治36年	明治11年
4月擔任大日本國防衛生協會理事，6月22日逝世	3月擔任國史館造營委員，4月擔任早稻田大學恩賜獎紀念暨教職員獎勵科審查委員長	成為東京女子大學校教授	成為日本國史館營委員會委員，4月擔任早稻田大學教授	取得工學博士學位	9月擔任早稻田大學講師	6月成為早稻田大學教授	創設早稻田大學建築學系從早稻田大學轉往歐美留學	成為宮內省內匠寮御用掛職員	7月東京帝國大學工科大學建築系畢業，9月成為三重縣技師	7月2日生於栃木縣下都賀郡，後成為佐藤茂八養子，為大越東七郎次子

佐藤最著名的功績之一就是創設早稻田大學理工科建築學系（現為理工學術院創造理工學部建築學系）。建築史、建築計畫、建築結構學分別由伊東忠太、岡田信一郎、內藤多仲負責授課，顧問則請來辰野金吾擔任。佐野也對早稻田工手學校、早稻田高等工學校的創設貢獻諸多心力

※　由多重交叉圓弧所形成的拱圈。

早稻田的象徵「早稻田大學大隈紀念講堂」

這是一座鋼骨鋼筋混凝土造（鐘塔為鋼筋混凝土造）建築，於昭和2年（1927年）10月15日竣工，同月20日配合創校45週年慶祝活動而開館。設計主任由該校教授佐藤擔任，助理教授佐藤武夫負責實施設計、教授內藤多仲則負責結構設計。

利用貫穿塔頂的棘形拱（cusped arch）［※］以及上下兩端的四葉草（quatrefoil）圖紋營造出哥德式風格，讓整體設計極富韻味。

自平成10年（1998年）起，為了將此建物傳承後世，開始進行整修並探討如何加以利用與活用。平成19年完成整修工程，於同年被指定為國家重要文化財。整修時將天花板顏色恢復為原本以夜空為發想的灰色，陽台下方則重新塗成以夕陽為構思的橘色，回復至原始面貌。

外觀

呈現出表現派風格的量體感，同時以挑高兩層的設計打造正面玄關，搭配縱長又充滿力道的三連都鐸式拱門開口。細部設計則刻意低調，採用平滑的壁面。

平面圖

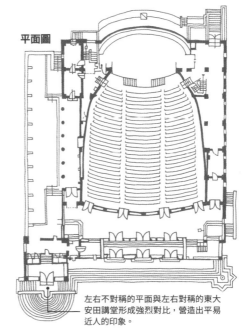

左右不對稱的平面與左右對稱的東大安田講堂形成強烈對比，營造出平易近人的印象。

人物關係圖

```
柳田邦男          今和次郎
        佐藤功一
        佐藤武夫
```

佐藤與柳田邦男、今和次郎在「白茅會」這個以保存古民宅為目的的團體中，一同從事各種活動。由此可知佐藤所關注的事物相當廣泛，不僅限於設計層面。佐藤武夫是參與大隈講堂設計的弟子，除了在建築界的工程聲學方面留下重大功績外，也是佐藤綜合計畫這家組織型設計事務所的創辦人。

日比谷公會堂／竣工：昭和4年／所在地：東京都千代田區日比谷公園1-3
早稻田大學大隈紀念講堂／竣工：昭和2年／所在地：東京都新宿區戶塚町1-104

45

潛藏於和風設計下的摩登感
大江新太郎

很會照顧人的超級暖男

據悉大江往往會貫徹最初的信念，不輕易改變自身的主張。他曾表示「能夠自立靠自己的能力活下去的人，我不會感到擔心，也不會多加干預。但是對自己沒自信的人，我也沒辦法介紹給別人，結果就只能由我來負責料理」。似乎是一位很照顧下屬與後輩的人。

震災復興的象徵「神田神社本殿」

這是一座鋼骨鋼筋混凝土造的神社建築，顧問為伊東忠太，實際設計則由大江和佐藤功一負責。這是關東大地震後象徵震災復興的代表性神社建築。社殿樣式採用以幣殿連結本殿與拜殿的權現造。

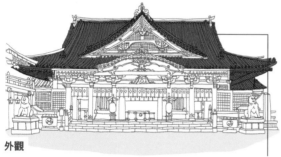

外觀

屋架以鋼骨打造以減輕屋頂承重，調整柱體排列方式，分散柱的斷面，使其更接近木造建物的規格尺寸。

大江是從辰野起算的第三世代建築師代表之一。他提倡日本特有的樣式風格，其代表作為明治神宮寶物殿。他在這座建物中嘗試以傳統木造建築樣式搭配石砌體結構技術[※1]。此外，大江也透過進化主義[※2]式的發想，承襲日本傳統風格，著手打造岩崎小彌太郎等近代和風建築。他不僅受到傳統日本建築的薰陶，亦經手許多受到歐洲風格影響的建物，由此可見其設計手法極為豐富多元。

明治12年	10月26日生於東京
明治37年	東京帝國大學工科大學建築學系畢業
明治38年	8月成為東京帝國大學工科大學講師，赴清國出差（～12月）
明治40年	5月擔任日光大修繕工程約聘總監
明治42年	5月成為栃木縣技師
大正5年	4月擔任明治神宮造營局技師，兼任明治神宮使廳第二課長
大正6年	3月擔任明治神宮造營局技師，4月成為造神宮使廳第二課長
大正10年	兼任明治神宮造營局技師以及栃木縣技師
大正15年	5月革除明治神宮造營局技師職務以及栃木縣兼任技師職務，9月革除宮造營局技師以及栃木縣技師，11月獲頒勳六等瑞寶章
昭和4年	5月革除明治神宮造營局技師兼任技師職務，兼任內務技師、高等官二等，11月獲頒勳四等瑞寶章
昭和5年	3月31日請辭官職與兼任職務，4月封正四位
昭和10年	負責伊勢神宮式年造營事業
	6月17日逝世

※1 砌築石材和磚塊來建造建築物的構法。以柱和梁來支撐建物的構法稱為框架結構。
※2 伊東忠太所倡導的建築進化論為進化主義的濫觴，就像希臘建築從木造演變為石造那樣，建築師們也能讓日本傳統木造建築樣式進化至石造，乃其所主張的論點。

反映進化主義的明治神宮寶物殿

這是位於明治神宮社殿北側邊緣，鋼筋混凝土造的收藏、展示設施。寶物殿是在明治神宮創建時便列入計畫的建築物。明治神宮的社殿以及內苑與外苑的興建，是日本近代建築史上規模最大的都市設計，也是眾所周知之事。

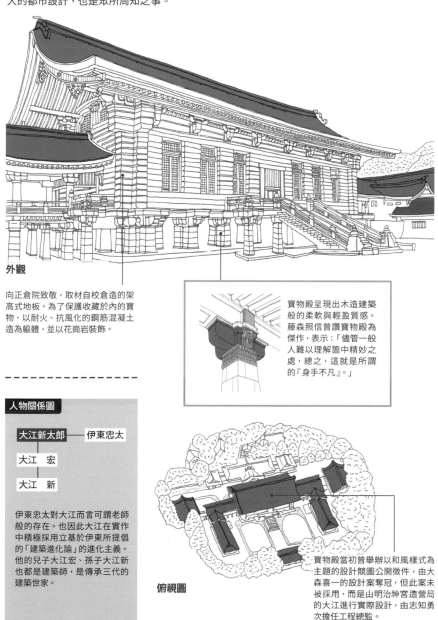

外觀

向正倉院致敬，取材自校倉造的架高式地板。為了保護收藏於內的寶物，以耐火、抗風化的鋼筋混凝土造為軀體，並以花崗岩裝飾。

寶物殿呈現出木造建築般的柔軟與輕盈質感。藤森照信曾讚寶物殿為傑作，表示：「儘管一般人難以理解箇中精妙之處，總之，這就是所謂的『身手不凡』。」

人物關係圖

大江新太郎 ——— 伊東忠太

大江　宏

大江　新

伊東忠太對大江而言可謂老師般的存在。也因此大江在實作中積極採用立基於伊東所提倡的「建築進化論」的進化主義。他的兒子大江宏、孫子大江新也都是建築師，是傳承三代的建築世家。

俯視圖

寶物殿當初曾舉辦以和風樣式為主題的設計競圖公開徵件，由大森喜一的設計案奪冠，但此案未被採用，而是由明治神宮造營局的大江進行實際設計，由志知勇次擔任工程總監。

神田神社本殿／竣工：昭和9年／所在地：東京都千代田區外神田2丁目16-2
明治神宮寶物殿／竣工：大正10年／所在地：東京都澀谷區代代木神園町1明治神宮內

想逃離辰野的念頭成為發憤圖強的動力?!

在故鄉濱松與海外鑽研
官廳建築的設計

中村與資平

中村當初雖決定在辰野手下學習建築，但初出茅廬完全派不上用場，老是被辰野訓斥，他在自傳中記載當時甚至不想去公司上班，每天都過得很不愉快。他還提到明治41年（1908年）負責第一銀行韓國分行建案，由於一心想逃離麻煩的辰野，假日也出勤進行設計，難得被辰野誇獎一番，心情終於變得比較開懷。中村從此時來運轉，以第一銀行臨時建築部工務長的身分前往京城（現為首爾），爾後開始在東亞地區的日本殖民地大展長才。

為靜岡增色的中村式官廳建築

在靜岡市中心地區，目前仍有三棟中村設計的建物存在，分別是靜岡市政廳本館、靜岡縣廳舍本館以及靜岡銀行總部。一邊散步一邊就能欣賞到這些精美的建築。

靜岡縣廳舍本館為昭和12年（1937年）竣工的鋼筋混凝土造四層樓（部分為五層樓）和洋折衷建築。現為國登錄有形文化財。這並非中村的原創設計，而是中村等人根據泰井武的競圖獲選稿規劃實施設計的。

正面中央為帝冠式的攢尖頂並裝設寶珠。

外觀（靜岡縣廳舍本館）

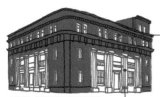

外觀（靜岡銀行總部）

靜岡三十五銀行總部（現為靜岡銀行總部）是坐落於路角地，於昭和6年竣工的建築。蓋在路角地的建物很常出現左右設計有所出入的情況，但此棟建物從十字路口看過來依然是對稱的。由此可窺見中村對都市建築設計的巧思。

將鋼筋混凝土造營造成石造的風格。四根多立克柱式則面向道路。

外觀（豐橋市公會堂）

豐橋市公會堂（昭和6年）也是中村之作。正面的大階梯直通2樓。

在當時，提到西班牙風建築，一般會令人想到宅邸，但中村卻是將此風格運用至公共建築的少數建築師之一。中村在故鄉濱松等海外各地留下許多建築。中村亦是最早期在日本以外的地方開設建築事務所的建築師之一。放洋歸國後，他針對都市發展發表了相關論文，也是一位具備都市計畫觀點的設計者。中村在戰後擔任靜岡縣教育委員，致力於推廣海外的教育方式，盼能普及全日本。

西班牙風格的靜岡市政廳本館

這是一座鋼筋混凝土造四層樓的西班牙風建築，現為國登錄有形文化財。靜岡溫暖的氣候或許正與西班牙的南歐風情相呼應。

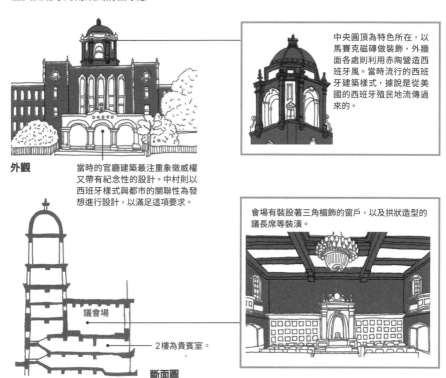

中央圓頂為特色所在，以馬賽克磁磚做裝飾，外牆面各處則利用赤陶營造西班牙風。當時流行的西班牙建築樣式，據說是從美國的西班牙殖民地流傳過來的。

外觀

當時的官廳建築最注重象徵威權又帶有紀念性的設計。中村則以西班牙樣式與都市的關聯性為發想進行設計，以滿足這項要求。

會場有裝設著三角楣飾的窗戶，以及拱狀造型的議長席等裝潢。

議會場

2樓為貴賓室。

斷面圖

人物關係圖

辰野金吾

中村與資平 —— 岩井長三郎

在辰野事務所負責第一銀行韓國分行建案，可說是中村人生的命運轉捩點。岩井是中村在帝大的同學，從大藏省被派往韓國總督府，與中村同樣都是任職於海外的建築師。當時包含他們在內總共有五名同窗被派駐海外，但除了中村以外皆英年早逝，在在說明了他們所生活的時代有多動盪不安。

明治13年　2月8日生於靜岡縣濱名郡天王村（現為濱松市）

明治35年　第三高等學校畢業

明治38年　東京帝國大學工科大學建築學系畢業，任職於辰野葛西建築事務所

明治45年　於京城（現為韓國首爾）開設中村建築事務所

大正6年　於大連成立出張所以及工程部（設於日美貿易公司內）

大正10年　3月展開歐美之旅

大正11年　關閉京城與大連事務所

大正13年　於實踐女子專門學校（現為實踐女子大學）講授住居的課程，約任教二十年

昭和9年　中村工務所更名為中村與資平建築事務所

昭和17年　於日本大學講授都市計畫的課程

昭和19年　關閉大連事務所，前往濱松疏散避難

昭和22年　成為相坂建築事務所顧問

昭和27年　當選靜岡縣教育委員

昭和31年　擔任靜岡縣教育委員會副委員長

昭和38年　12月21日逝世

靜岡縣廳本館／竣工：昭和12年／所在地：靜岡縣靜岡市葵區追手町9-6　靜岡銀行總部／竣工：昭和6年／所在地：靜岡縣靜岡市葵區吳服町1-10　豐橋市公會堂／竣工：昭和6年／所在地：愛知縣豐橋市八町通2-22
靜岡市政廳本館／竣工：昭和9年／所在地：靜岡縣靜岡市葵區追手町5-1

49

為日本古典樣式系譜
奏輓歌

岡田信一郎

探討建築社會性的毒舌派

岡田是極度重視建築與社會關聯性的建築師。他曾表示，建築是打造社會承載容器的行為，因此建築師不光只是學習建築就好，還必須研究社會與人類，加深相關理解。除此之外，岡田還對當時的日本建築界提出痛批：「一股腦地模仿歐美建築，充其量不過是東拼西湊海外建築雜誌的設計圖罷了，只會讓構思流於表面毫無深度。」在同時代的建築師當中，除了對伊東忠太的進化主義有所關注外，文藝復興等運動似乎也是他的思想泉源。

至今依然廣受喜愛的大阪市中央公會堂

通稱「中之島公會堂」的這棟建築物，是以大正元年（1912年）岡田在指名設計競圖中奪冠的設計稿為原型，由評審辰野金吾與片岡安負責實施設計的。窗戶上部以及屋簷等部分有經過修改，但整體外觀基本上沿用岡田的設計案。結構為鋼骨磚造，規模為地上三樓、地下一樓。現已被指定為重要文化財，活用方式亦備受矚目。

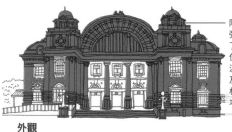

除了進行耐震補強工程外，還重組了當初興建時所使用的瓦斯管、灰泥牆、排煙管以及磚塊，兼作吸音材與裝飾材，滿載巧思與亮點。

外觀

岡田信一郎是第三世代的建築師代表。在日本建築界已充分消化歐風建築的時代，岡田被評為以建築師之姿站穩腳步的成熟世代靈魂人物。舉凡被定位為進化主義或近代和風建築的歌舞伎座、美式布雜藝術風的明治生命館、西洋式文藝復興樣式的大阪中之島公會堂，只要是岡田出手必屬佳作，留下許多高評價的建築作品。他亦熱心於大學的教育活動，在東京美術學校與早稻田大學致力培育後進。

明治16年
11月20日生於東京

明治36年
就讀東京帝國大學工科大學建築學系

明治39年
7月東京帝國大學工科大學建築學系畢業，因成績優異獲頒恩賜銀懷錶（恩賜獎）。畢業後成為警視廳特聘人員，就讀研究所

明治40年
5月成為東京美術學校圖案科講師

明治41年
成為日本銀行臨時建築部特聘人員，參與小樽分會建設（～明治44年12月）

明治44年
擔任早稻田大學建築學系講師，擔任建築學會集成出版執行委員（～大正11年）。3月擔任建築學會創立25年紀念大會特別委員

明治45年
1月升任早稻田大學教授

大正9年
11月擔任建築學會大阪美術館新建設計圖案懸賞徵選說明書製作委員

黑田紀念館

岡田信一郎巔峰的遺作，明治生命館（明治生命保險相互會社總公司本館）

這是棟鋼骨鋼筋混凝土造，地上八樓、地下二樓，坐落於丸之內的辦公大樓，由竹中工務店負責施工。第二次世界大戰後的建築如今已能列為重要文化財，這棟大樓則是於平成9年（1997年）5月29日成為首座獲得指定的昭和建築物。岡田來不及看到這棟建築竣工便已過世，成為遺作，後由弟弟捷五郎接手完成。

現在這棟建物背面建有樓高三十層的大廈，這是根據平成11年（1999年）東京都所制定的重要文化財特別型特定街區制度，規定含有重要文化財的街區再開發，最大容積率上限為500%的條件所興建的。

一般咸認此建物的設計風格受到美式布雜藝術影響，不過這也可說是一座大規模的美式文藝復興風建築。採用科林斯柱式的柱頭裝飾，十根長達五層樓高的列柱一字排開。整體為三層結構，1樓為砌石牆、2樓以上為列柱，最後則是最頂層。

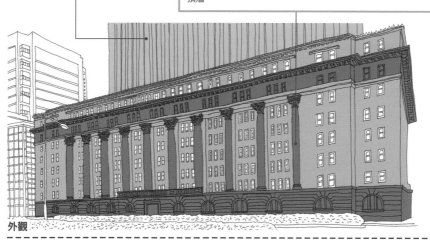

外觀

人物關係圖

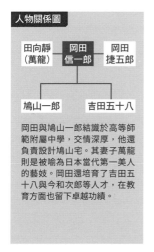

```
田向靜        岡田        岡田
（萬龍）     信一郎      捷五郎
              |
    ┌─────────┴─────────┐
 鳩山一郎            吉田五十八
```

岡田與鳩山一郎結識於高等師範附屬中學，交情深厚，他還負責設計鳩山宅。其妻子萬龍則是被喻為日本當代第一美人的藝妓。岡田還培育了吉田五十八與今和次郎等人才，在教育方面也留下卓越功績。

大正
10
年

6月擔任建築學會常置委員

大正
11
年

12年1月
規則改正特別型委員（～大正
建築科評選委員

10月擔任帝國美術院展覽會

大正
12
年

授成為東京美術學校建築科教

昭
和
3
年

以法國裝飾美術展覽會委員身分與會，獲法國政府頒發藝文軍官勳章。3月擔任建築學會御大禮賀表奉呈委員（～11月），7月擔任建築學會語編纂委員（～昭和7年）

昭
和
7
年

4月4日逝世
明治生命館竣工

昭
和
9
年

16mm底片拍下工程現場，並根據影片所見做出指示

岡田身體孱弱，成為遺作的明治生命館興建之際，是在病床上對工程現場下達指示的。方法則是以，

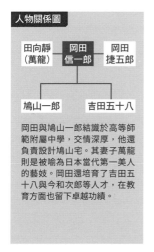

明治生命館

大阪市中央公會堂／竣工：大正7年／所在地：大阪府大阪市北區中之島1-1-27
明治生命館／竣工：昭和9年／所在地：東京都千代田區丸之內2-1-1

熱愛新事物的自由主義者

推廣現代主義風格
熱愛新潮西洋風

本野精吾

來到京都後的本野忙著教導貴婦們跳社交舞、演奏小提琴、舉辦近代音樂晚會、在京大創立管弦樂團等等，包辦各種上流文化人的休閒活動，據說還因此被喻為「超新潮的摩登男子」。安井建築設計事務所執行長，同時也是京大畢業生的川村種三郎回憶道：「本野老師的建築實力自不在話下，而且非常有音樂才華，是一位多愁善感且具有藝術家氣質的人。以博雅教育作為基礎方針。」

成為計畫案遺珠的橫向長窗

京都工藝纖維大學（原京都高等工藝學校），原本並非坐落於現在的松崎地區，而是位於京都大學吉田校區內。在昭和5年（1930年）遷移至現址之際，由本野操刀設計本館（現為3號館）。此為鋼筋混凝土造的三層樓建築，於喬遷之年竣工。

本 野在東京帝國大學畢業兩年後，經武田五一招聘成為京都高等工藝學校圖案科教授。昭和2年（1927年）開始參與分離派建築會[※]、創宇社、流星建築會等團體所舉辦的活動。本野與上野伊三郎（早稻田大學建築學系畢業）、伊藤正文（早稻田大學建築學系畢業）、石本喜久治（東京帝國大學建築學系畢業、分離派建築會創設成員）等人在京都組成國際建築會，並且以主要成員的身分進行活動。他也是推廣現代主義設計的一大推手。

昭和2年（1927年）所發表的計畫案為大面積設置橫向長窗，打造出有稜有角的俐落建物，然而實作的橫向長窗卻只占一小部分，並利用抓紋面磚讓壁面停留在前近代式風格。

橫向長窗

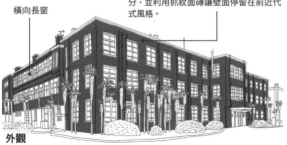

外觀

俯視圖

橫向長窗

計畫案的原始設計為2樓與3樓全面設置橫向長窗。

計畫案

※ 由東京帝國大學畢業生為中心所組成的組織。注重建築的藝術性，發起跳脫舊時樣式的建築運動。

歐洲留學歸國後的精心之作，京都市考古資料館（原西陣織物館）

本野的代表作首推京都市考古資料館。據聞本野是在京都高等工藝學校校長中澤岩太的推薦下，而被選為設計者，對於剛從歐洲留學歸國不久的本野而言等於是出道處女作。大正元年（1912年）是樣式主義建築蔚為主流的時代，本作呈現出完整的摩登現代感設計，相信應該讓當時的建築界備感衝擊吧。此為磚造結構之三層樓建築。

外觀

用來向國內外宣傳西陣織之美與技術的設施，由西陣織物同業工會設立。

透過白磁磚的圓弧接縫構成平滑壁面，並搭配簡約的窗型打造帶有現代摩登感的設計。將壁面抽象化以凸顯出幾何學風格。

屋簷則裝設著齒飾（dentil）。

門廊柱可看見柱頭裝飾，保留部分歷史主義的風格意象。

人物關係圖

武田五一
├ 本野精吾 ── 岡田信一郎

本野可說是因為武田五一的邀約，才成為立足關西地區的建築師。他與岡田信一郎是從第一高等學校大學預科到東京帝國大學工科大學建築學系的同學。本野自宅據說是採用中村鎮的混凝土空心磚造結構。

- 明治15年　9月30日生於東京
- 明治36年　7月第一高等學校大學預科（工科志願）畢業，與岡田信一郎同屆。9月就讀東京帝國大學工科大學建築學系
- 明治39年　7月東京帝國大學工科大學建築學系畢業，與岡田信一郎、橫濱勉等人為同學。任職於三菱合資公司
- 明治41年　受武田五一招聘，成為京都高等工藝學校圖案科教授（～昭和18年）
- 明治42年　6月前往德國柏林工業大學留學，為進行「圖案學研究」造訪英國與法國（～明治44年12月）
- 大正3年　設計自宅
- 大正7年　擔任京都高等工藝學校圖案科科長
- 大正13年　設計自宅
- 大正2年　設計鶴卷鶴一邸（現為栗原邸）
- 大正4年　策畫組成日本國際建築會（昭和8年停止活動）
- 大正6年　策畫設立京都家具工藝研究會
- 大正11年　10月造訪台灣（～11月）
- 昭和4年　設計西陣織物館
- 昭和11年　8月赴美（～9月）
- 昭和14年　設立新制圖案家協會，8月訪問滿州等地（～9月）
- 昭和16年　辭去京都高等工藝學校教授職務，擔任講師、柴油汽車股份有限公司顧問
- 昭和18年　8月26日逝世

京都工藝纖維大學3號館（原京都高等工藝學校）／竣工：昭和5年／所在地：京都府京都市左京區松崎橋上町
京都市考古資料館（原西陣織物館）／竣工：大正3年／所在地：京都市上京區今出川大宮東入元伊佐町265-1

忠實扮演自稱打雜王的角色 擁有數不清的頭銜

內田祥三

作育英才就是內田最偉大的作品

內田的學生村松貞次郎曾大讚恩師:「老師最偉大的作品,就是以自身卓越的研究與教學實力,培育出許多優秀的後進,以及透過這些後生晚輩接棒確立了壯麗的近代建築學體系。這是無形的偉大建築,也奠定了老師身為一代宗師的榮耀與評價。老師創下無人能出其右的大事業,儼然躍昇當代巨擘,定會流芳百世,永垂不朽。」

高聳入雲的東京大學安田講堂

大學的紀念設施大多效法歐美,採用哥德樣式,而東大安田講堂就是箇中代表。這是一座鋼骨鋼筋混凝土造的學校建築,地上三樓、地下一樓。

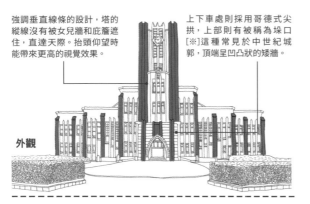

強調垂直線條的設計,塔的縱線沒有被女兒牆和庇簷遮住,直達天際。抬頭仰望時能帶來更高的視覺效果。

上下車處則採用哥德式尖拱,上部則有被稱為垛口[※]這種常見於中世紀城郭,頂端呈凹凸狀的矮牆。

外觀

身 為知名構造學者的內田,同時也是與岡田信一郎、渡邊仁齊名的第三世代建築師代表。內田為佐野利器的弟子,為日本開拓出鋼筋混凝土結構學與鋼骨結構學的領域。另一方面,他接任山口孝吉的職位,於大正12年(1923年)成為東京帝國大學營繕課長,將國立天文台等為數眾多的作品帶到世人面前。他經常說自己是「打雜的,什麼都做」,據悉擔任文化財保護委員會委員時,也曾針對日本銀行本館與舊岩崎邸等建築,提出應予以保存的意見。

	
明治18年	生於東京深川
明治34年	舊制開成中學畢業,就讀舊制第一高等學校
明治37年	就讀東京帝國大學工科大學建築學系,在學期間於三菱商業區進行建築實習
明治40年	東京帝國大學工科大學建築學系畢業,任職於三菱合資地所部(現為三菱地所),參與13號館等辦公大樓的建設
明治43年	攻讀東京帝國大學研究所,在佐野利器門下研究混凝土與鋼骨等建築結構
明治44年	成為東京帝國大學講師(特聘)、陸軍會計學校講師
大正5年	擔任東京帝國大學助理教授
大正7年	發表論文「建築構造之壁體與地板相關研究」取得工學博士學位
大正10年	升任東京帝國大學工學院教授
大正12年	7月擔任東京帝國大學營繕課長
大正13年	擔任財團法人同潤會理事(設計中之鄉公寓)
昭和10年	擔任日本建築學會會長
昭和18年	就任東京帝國大學第14任校長(~昭和20年12月)
昭和47年	獲頒文化勳章,12月逝世

※　用來發射弓箭的地方,在慶應義塾大學圖書館等處也可見到同樣的設計。

留下許多舊時設施的國立天文台

國立天文台的前身為文部省在明治21年（1888年）於舊東京市麻布區所設置的東京天文台。該設施因關東大地震而嚴重毀損，在明治42年購入三鷹市的土地並遷移至現址。現存設施為大正10年（1921年）竣工的第一赤道儀室、大正13年竣工的子午環室（高提耶）、警衛室、正門門柱與圍牆、大正14年竣工的子午儀室（雷普索爾）、第一高提耶子午環子午線標柱室、第二高提耶子午環子午線標柱室、大正15年竣工的太陽分光攝影器室、大赤道儀室、昭和5年（1930年）竣工的圖庫及倉庫（增建部分為昭和36年完成）。大正12年以降的建物則是內田擔任營繕課長時期所經手的。

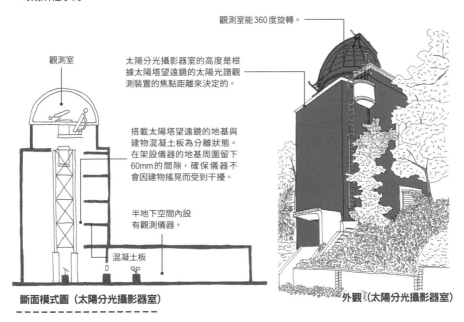

觀測室能360度旋轉。

觀測室

太陽分光攝影器室的高度是根據太陽塔望遠鏡的太陽光譜觀測裝置的焦點距離來決定的。

搭載太陽塔望遠鏡的地基與建物混凝土板為分離狀態。在架設儀器的地基周圍留下60mm的間隙，確保儀器不會因建物搖晃而受到干擾。

半地下空間內設有觀測儀器。

混凝土板

斷面模式圖（太陽分光攝影器室）

外觀（太陽分光攝影器室）

人物關係圖

佐野利器

內田祥三

岸田日出人 ── 內田祥哉

內田祥文

除了岸田以外，內田還培育了大批後進，許多建築師像是市浦健與前川國男等人，皆修過內田講授的課程。專攻建築構法學的東京大學名譽教授內田祥哉，以及專攻建築防災學、英年早逝的東京帝國大學助理教授內田祥文，皆為內田祥三之子。

圖庫及倉庫是舊稱書庫與圖書室的建物，為鋼筋混凝土結構，共兩層樓。外觀以抓紋面磚做裝飾、窗戶設計成裱框狀的手法，與東京大學第二餐廳（昭和9年）以及公關事務中心（昭和元年）等建物是共通的。

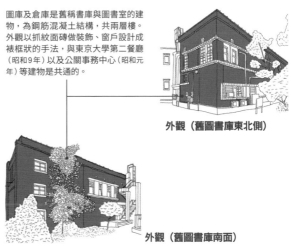

外觀（舊圖書庫東北側）

外觀（舊圖書庫南面）

東京大學安田講堂／竣工：昭和10年／所在地：東京都文京區本鄉7-3-1
國立天文台／竣工：大正12年～15年／所在地：東京都三鷹市大澤2-21-1

發掘內藤、村野的「看人眼光」

村野藤吾是渡邊節廣為人知的弟子。根據村野的回想，渡邊來到早稻田看他的設計圖後便表示「這個我要定了」，而把預定進大林組工作的村野挖走。村野還提到「我被渡邊整得很慘」，在實務方面受到相當嚴格的指導。渡邊本事高強、相當有手腕，看人有獨到的眼光，他還發掘了內藤多仲，在日本興業銀行總部打造日本首座耐震構造建物，也是其著名的事蹟之一。

渡邊節

追求華麗的歷史主義樣式與實用性

1 明治（1868～1912年）

日本最古老的扇形車庫「梅小路蒸汽機關車庫」

設計單位為鐵道院西部鐵道管理局，施工則含括於配合大正天皇即位所進行的京都車站改良工程中，於大正3年（1914年）11月竣工。此為日本國內最古老的鋼筋混凝土造蒸汽火車扇形車庫，採用亨內比克式結構體。

從調車轉盤呈放射狀延伸而出的20條股道，無比壯觀。

外觀

渡　邊節是第三世代的代表建築師之一。第三世代前往美國考察、留學的風氣很盛，尤其是渡邊所設計的辦公大樓，可看見當時美國所流行的布雜藝術建築[※1]所帶來的影響。只不過，此大樓的細部並非完全忠實呈現此風格，感覺就像美國當地樣式的放大版，規模也偏大型。渡邊與同為第三世代的岡田信一郎在設計風格上皆愛好歷史主義樣式，而且渡邊的喜愛程度或許更甚岡田，但他也導入核心系統與內藤多仲的剪力牆，追求建物的「實用美感」。

明治17年　11月3日生於東京

明治41年　東京帝國大學工科大學建築學系畢業，擔任韓國政府度支部建築所技師

明治43年　10月成為朝鮮總督府特聘人員（～明治45年6月）

明治45年　6月成為鐵道院雇員，7月擔任鐵道院技師

大正6年　7月請辭職務，開設渡邊建築事務所

大正9年　前往歐美考察（～大正10年）

大正11年　赴美考察

彼時的紐約正處於摩天高樓這種超高樓層大樓爭逐高低的時代，渡邊接觸到長年蟬聯全球最高建築寶座的卡斯吉・爾伯特（Cass Gilbert）的伍爾沃斯大樓，進而鑽研前述所提到的核心系統

昭和18年　前往福井縣蘆原町疏散避難

昭和21年　重回大阪淀屋橋的渡邊建築事務所

昭和39年　獲頒敘勳五等雙光旭日章

昭和41年　擔任大阪府建築士會名譽會長、日本建築學會名譽會員

昭和42年　擔任日本建築士會連合會名譽會長，逝世

※1　美式布雜藝術是美國的建築師們在法國美術學院（國立高等美術學院）深造後，進一步發展出來的風格，於19世紀末至20世紀初蔚為流行。

※2　強調壁面凹凸與接縫，呈現粗曠風格的技法。

歷史主義樣式大樓之翹楚「綿業會館」

綿業會館為鋼骨鋼筋混凝土造，地上六樓、地下一樓，是一棟含屋突的建築。此建物幾乎坐落在船場這個大阪知名代表性商業用地正中央，是一棟提供紡織與纖維業相關人士交流的俱樂部。建築評論家長谷川堯曾表示「『東仁、西節』此兩人在東西民間建築界各擁一片天」，並將這座綿業會館視為渡邊的代表作。

外觀由三層構成，刻意降低華麗感，以文藝復興風為基調。底部為粗面砌築（Rustication）[※2]風格，平滑的中層部省略壁柱並搭配不同尺寸的窗戶與周邊裝飾，頂部以挑檐劃分出來。

內部則有義大利文藝復興風格的迎賓玄關、會員餐廳等，營造出俱樂部建築特有的奢華空間。

外觀

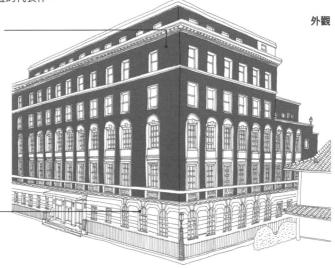

核心系統的先驅「大阪大樓東京分館」

渡邊節最著名的功績就是提倡在辦公大樓導入核心系統。在大阪大樓東京分館的建案中，他亦倡導將電梯、樓梯、廁所、走廊等部分集中於平面中央的核心系統設計。

人物關係圖

妻木賴黃

渡邊　節

村野藤吾

妻木似乎相當欣賞渡邊的實力，儘管兩人並沒有直接的師徒關係，卻對他多所照顧。據說渡邊結婚時是由妻木擔任證婚人。不過再怎麼說，還是要歸功於渡邊慧眼發掘村野，給予大力栽培，為日本建築史上寫下重要的一頁。據聞村野畢生都很感念渡邊的提拔之恩。

平面圖

辦公區

辦公區

辦公區

這是相當知名的日本國內最早期核心系統設計案。渡邊認為公共設施或共用部分使用間接採光即可，而將其配置於內側，辦公區則規劃在採光良好的外側，讓整體動線顯得合理且符合效益。

梅小路蒸汽機關車庫／竣工：大正3年／所在地：京都府京都市下京區歡喜寺町3／重要文化財
綿業會館／竣工：昭和6年／所在地：大阪市中央區備後町2-5-8／重要文化財

融合古典美意識與現代摩登設計
長谷部銳吉

為人溫厚又紳士的藝術家

長谷部的好友竹腰回憶：「長谷部為人溫厚，是位沉默寡言的紳士。我長年坐在他隔壁工作，除非我主動跟他交談，不然他可以一整天都不說話，對著製圖板專注地思考，眼裡只有建築沒有其他。他是非常卓越的設計師，在當時甚至無人能與他相提並論。」竹腰相當敬慕長谷部，曾表示：「長谷部是橫跨明治、大正、昭和三個時代，最優秀的藝術型建築師，也是很了不起的人，神眼中的理想完人就是像長谷部這樣的人吧。」

長谷部的代表作「東京路德中心教會」

以塔樓為中心，塊體如箱子般左右不對稱地堆疊、營造出量體感的結構，以及毫無裝飾的平滑壁面、半圓細長的連續開口，皆可感受到長谷部建築的特色。

將「內在精神」轉化為具有量體感的造型來呈現。觀察長谷部的作品會發現，與其說他是刻意排除裝飾，不如說他不添加沒有必要的元素會來得更貼切。

設計方面可算是表現派風格，背後能夠感受到伊利爾‧沙里寧（Eliel Saarinen）與雷格納‧奧斯博格（Ragnar Östberg）等北歐浪漫主義的影子。

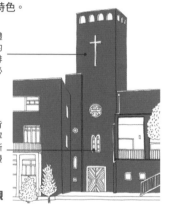

外觀

長谷部銳吉擅長自由樣式，整體風格接近具有厚重感的現代摩登設計，細部則以古典樣式呈現，此乃其作品特色。這類風格的建築師們被稱為新感覺派。隨著新感覺派崛起，古典樣式在這個世代幾乎走到盡頭。此外，長谷部和竹腰健造一同加入由野口孫市和日高胖領軍的住友營繕，成為次世代的靈魂人物，進而發展出組織型設計事務所，創立現在的日建設計，也是其著名的事蹟。

明治18年	10月7日生於北海道札幌市
明治42年	東京帝國大學工科大學建築學系畢業，任職於住友總公司臨時建築部
明治44年	10月成為住友總公司營繕課建築職員
大正7年	聖德紀念繪畫館懸賞設計亞軍
大正10年	成為住友合資公司工作
大正15年	擔任住友合資公司技師
昭和2年	擔任住友合資公司工作部技師長、建築課長
昭和8年	設立長谷部竹腰建築事務所股份有限公司
昭和12年	改組為個人經營
昭和19年	設立住土地工務股份有限公司，擔任常務董事
昭和20年	設立日本建設產業股份有限公司，擔任董事
昭和25年	設立住友土地工務股份有限公司，擔任顧問
昭和35年	10月24日逝世

大阪聖瑪利亞主教座堂

※ 使用龍山石與義大利產大理石打造（稻垣工業所製造）。

三井住友銀行大阪總公司業務部隨處可見的古典樣式

這是由長谷部銳吉與竹腰健造聯手設計的鋼骨鋼筋混凝土造建築。第一期工程（面向土佐堀通的正面側）於大正11～15年（1922～1926年）展開，第二期工程（面南的背面側）則於昭和2～5年（1927～1930年）進行。維持古典樣式的骨架未加以更動，盡可能排除細部裝飾的方法，可稱之為長谷部式的嶄新近代設計風格。

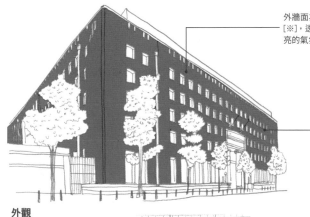

外牆面為土黃色且質地柔軟的人造石貼壁[※]，透過牆面所形成的陰影營造柔和明亮的氣氛。

據說長谷部運用三種濃淡色調來為設計圖上色，業者便按圖索驥製作人造石，再配置於牆面上。

外觀

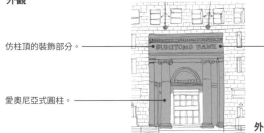

仿柱頂的裝飾部分。

愛奧尼亞式圓柱。

整體看來似乎為方方正正的現代主義建築，然而玄關部分才是精髓所在。愛奧尼亞式圓柱以及上部牆面仿柱頂的裝飾，隱約透露出古典主義風格。

外觀（出入口）

人物關係圖

野口孫市　　　日高　胖

長谷部銳吉　　竹腰健造

野口、日高為長谷部任職於住友營繕課時期的前輩，他與竹腰所共同設立的長谷部竹腰建築事務所，日後則發展為日建設計工務公司。竹腰是長谷部長年以來的好搭檔，據說個性與長谷部恰好相反，相當活潑好動。竹腰雖然中途便離開日本建設產業，但兩人依然是一輩子的好朋友。

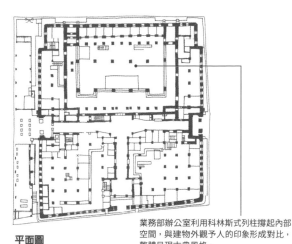

業務部辦公室利用科林斯式列柱撐起內部空間，與建物外觀予人的印象形成對比，整體呈現古典風格。

平面圖

東京路德中心教會／竣工：昭和12年／所在地：東京都千代田區富士見1-2-32
三井住友銀行大阪總公司業務部（原住友大樓）／竣工：大正15年／所在地：大阪府大阪市中央區北濱4-6-5

耐震構造理論之父

日本耐震構造的技術催生者

內藤多仲

內藤為佐野利器的弟子，也是晚內田祥三三屆的學弟。佐野在推動耐震理論體系化的過程中，發現為了提高耐震性，必須確保建築物的強度與剛性，進而確立了剛構造理論。而內藤則進一步發展此理論，提倡在柱與梁之間設置斜撐或剪力牆以減少變形的「架構建築耐震構造論」[※1]。渡邊節所設計的日本興業銀行總部則首度採用此方法[※2]。

耐震結構締造出世界第一高

東京鐵塔的高度為333m，在當時為全球最高的鐵塔。其他像是名古屋電視塔、別府電視塔（現為別府塔）、札幌電視塔也幾乎於同一時期相繼問世。日本的電視節目於昭和27年（1952年）從東京、大阪、名古屋開始進行試播，昭和28年（1953年）正式開播。

天線設備

當時天線無法透過電梯運到頂層，因此拆解成八組，從下方依序往上吊掛組裝。

外觀

配置圖
收購增上寺內的部分土地作為鐵塔腹地。

內藤是被譽為日本耐震構造技術之父的結構家。之所以獲此美譽，是因為他提議在為大正時期普及的鋼筋混凝土框架構造進行耐震補強時，使用在現代已成固定配備的「剪力牆」。內藤以結構家的身分，經手早稻田大學大隈紀念講堂、廣島世界和平紀念聖堂等許多著名建築物的構造設計，並因此打響名號。此外，內藤生涯所設計的觀光用與電波用鐵塔，如東京鐵塔、別府塔、大阪通天閣等，累計多達69座。

※1　於大正11年（1922年）的建築雜誌10月號連載6回。
※2　根據村野藤吾的回想，建於大正14年（1925年）10月、由渡邊節所設計的大阪大樓（大阪大樓總公司）是最先採用此工法的建物，不過內藤自身則明確表示，耐震結構設計的第1號建物為日本興業銀行總公司。

日本首座綜合電波塔「名古屋電視塔」

這是一座標高180m的鐵塔，由今井兼次負責設計、日建設計工務協助工程現場的監督管理。結構的主體部分為鋼骨造，四根塔腳部分則採用將鋼筋混凝土造的拱圈交叉固定的方法。這是日本最早建設的電視塔，也是廣為人知的日本首座集結NHK與民營電視台天線的綜合電波塔。因第二次世界大戰空襲而化為焦土的名古屋，規劃了一連串的復興建設事業，電視塔也是計畫中的一環。

鋼筋混凝土拱圈為支撐塔體與電梯塔的骨幹。

外觀下部

樓頂的觀景台部分為昭和43年（1968年）增建的。

斷面圖

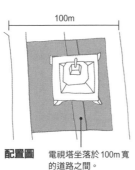

100m

配置圖 電視塔坐落於100m寬的道路之間。

若要從底層搭電梯直達觀景台，勢必得在底層中央設置電梯，如此一來就會擋到部分道路景觀。為避免這樣的情況發生，並確保前往2樓展示區、3樓餐飲區的動線流暢，將電梯分成兩座，一座設在偏離中心的位置，從底層通往3樓，另一座則從2樓直達觀景台。

人物關係圖

```
佐野利器
   │
內藤多仲
   │
村野藤吾
```

內藤身為佐野的弟子，積極鑽研構造方面的學問。此外，因早稻田結緣之故，內藤也經手今井與村野作品的結構設計。東大的同屆畢業生則有安井武雄等人。次子多四郎也走上結構設計之路。

追求獨自的樣式
將事業發展為組織型建築事務所
安井武雄

對歷史主義樣式舉反旗的反骨精神

安井回顧過往曾表示：「我徹頭徹尾持續反抗樣式這種東西。還記得當時頻頻遭到他人訕笑、辱罵，而且牽涉的範圍雖小，卻也在各方面給周遭添了許多麻煩。」在那個大學教育徹底灌輸歷史主義樣式的時代，安井一身反骨，才會起而追求獨自的建築風格吧。

日本橋野村大樓的摩登設計

這是一棟鋼骨鋼筋混凝土造、七層樓高的辦公大樓。盡量排除裝飾的手法讓人感受到現代主義的雛型，整體設計則承襲了安井在滿州時期所經手過的作品風格，造型也被讚賞充滿了東洋風情。

外觀

底部為五島產的沙牆、中層部為黑褐色的貼面磚、上層部則塗上灰泥，共分為三層，各具特色。

外觀上幾乎沒有曲面。相較於強調水平線的大阪瓦斯大樓，呈現出平滑又穩重的氛圍。

安是第三代的領導人物。第三世代傾向於重新詮釋歷史主義樣式，並轉化成各自的風格，創造出新型態，安井就是箇中代表。「自由樣式」一詞出自安井在說明自身所設計的大阪瓦斯大樓時，採用了

安井與渡邊節、田邊淳吉等人

「基於使用目的與構造之自由樣式」的說法。由建築師自行命名的樣式，就屬下田菊太郎的帝冠合併式與這個自由樣式最為有名。這也是由當事人為樣式取名，而非經由後世歷史學家命名的罕見事例。

明治17年　2月25日生於千葉縣佐倉市

明治40年　就讀東京帝國大學建築學系

明治43年　7月東京帝國大學建築學系畢業，8月任職於南滿州鐵道股份有限公司工務課

大正8年　離開南滿洲鐵道（股），進入片岡建築事務所服務

大正9年　赴美，於洛克萊茲與湯普森事務所參與神戶川崎造船所綜合醫院的設計（〜大正10年）

大正10年　進行野村銀行堂島分行設計

大正11年　負責野村銀行總部的設計，被指名設計大阪俱樂部，以片岡建築事務所員工身分，主導大阪俱樂部

大正13年　於大阪開設安井武雄建築事務所

大正15年　成立東京事務所，設計野村建築事務所運作

昭和12年　3月成為京都帝國大學講師（〜昭和21年5月）

昭和20年　就任野村建設工業股份有限公司董事長（〜昭和21年12月21日）

昭和21年　1月擔任（股）安井建設股份有限公司董事長

昭和26年　就任安井建設股份有限公司董事長

昭和30年　5月23日逝世

62

安井美學的完成式「大阪瓦斯大樓」

被村野藤吾評為「都市建築美學之極致」的這棟大樓，從竣工時便獲得極高的評價。也因此很多人稱這是安井的最佳傑作。此為鋼骨鋼筋混凝土造，地上八樓、地下二樓的建築。

外牆面以曲面處理邊角部分。成排的窗戶則以白色垂直牆壁做分割，並透過水平薄庇簷來區隔牆面，利用庇簷所產生的陰影讓建物整體設計更為鮮明。

白色牆面相當搶眼，不過下層1至2樓則鋪上黑色御影石，呈現出厚重感。這部分幾乎排除了裝飾元素，可感受到明確的現代主義風格。

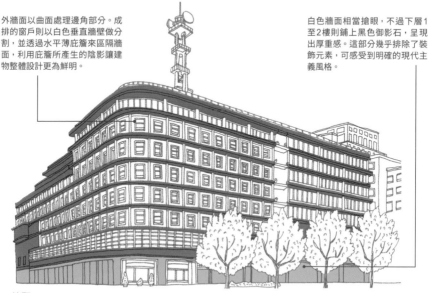

外觀

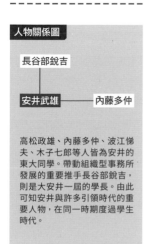

人物關係圖

```
長谷部銳吉
   │
   │
安井武雄 ── 內藤多仲
```

高松政雄、內藤多仲、波江悌夫、木子七郎等人皆為安井的東大同學。帶動組織型事務所發展的重要推手長谷部銳吉，則是大安井一屆的學長。由此可知安井與許多引領時代的重要人物，在同一時期度過學生時代。

1樓平面圖

儘管性質為辦公大樓，但這棟建築並不單只是作為瓦斯公司的辦公場所，還包含用來宣傳瓦斯器具的展示、示範表演場地、交誼廳、餐飲店、髮廊等空間。階梯也以優美的曲率做設計。

日本橋野村大樓／竣工：昭和5年／所在地：東京都中央區日本橋1-9-1
大阪瓦斯大樓／竣工：昭和8年／所在地：大阪府大阪市中央區平野町4-1-2

雷霆萬鈞的製圖與室內設計實力 中村順平

充滿教育熱忱，甚至開設私塾

中村以熱心教育著稱。添田賢朗回憶道：「中村曾說要讓日本傳統文化重新在這個國家的建築上復甦，透過教育才是真正的捷徑。因此他辭退所有的舉薦，一頭鑽進學校教育的世界裡。」除了在橫濱高等工業學校任教之外，他還開設中村塾，從晚間9點至12點熱心栽培未來的建築師。據說也吸引了很多橫濱高等工業學校的學生聽講。

室內設計的才華

發揮精湛的設計實力經手許多室內裝潢的工作，是中村的一大特色。

因擔綱設計三菱財閥岩崎小彌太邸的飯廳、吸菸室的室內裝潢（昭和2年），而深得岩崎歡心，進而包辦了三菱造船所建造的客船內部裝潢。從昭和2年到昭和15年間共經手26艘船的內裝設計。

內觀（岩崎小彌太邸 飯廳、吸菸室）

內觀（馬車道站的大型浮雕）

馬車道站的巨大浮雕也是由中村一手設計的。長4m寬45m，坐落於橫濱銀行舊總部1樓。浮雕以「橫濱的文化・都市發展史」為主題，描繪製鐵、造船工業、湘南地區的農業等景象。

ICS校徽

中村順平自昭和39年（1964年）至昭和47年（1972年），於室內設計中心學校（現為ICS藝術學院）擔任特別講師，該校校徽也由中村操刀設計。

中村在名古屋高等工業學校接受過鈴木禎次與野口孫市的教導，也是活躍於大正與昭和時代、扛起曾禰中條建築事務所招牌的靈魂人物。此外，他於大正9年前往法國留學，就讀美術學院，也是第一位因獲得法國政府認證而揚名的日本建築師。儘管以外國人身分報考，據聞他在共194名考生應試的入學考中，取得設計實技第一、學科排名第二的成績。歸國後，隨著橫濱高等工業學校建築科（現為橫濱國立大學工學院建築學系）的設立成為主任教授。

城堡與裝飾藝術風格攜手共演的Cliff Side

Cliff Side是在昭和21年（1946年）8月開幕的舞廳，為木造結構的兩層樓建築。據悉舞廳的下層部分原本為寬廣的開口部，並未設置圍牆，現在則裝設窗戶，形成平滑的牆面。

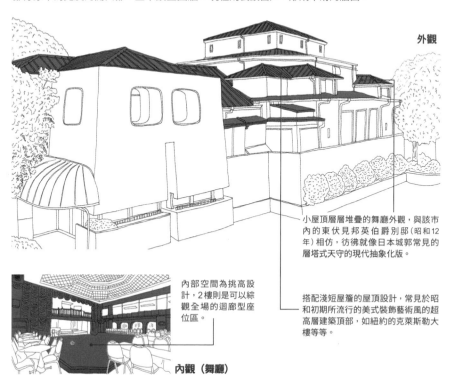

外觀

小屋頂層層堆疊的舞廳外觀，與該市內的東伏見邦英伯爵別邸（昭和12年）相仿，彷彿就像日本城郭常見的層塔式天守的現代抽象化版。

搭配淺短屋簷的屋頂設計，常見於昭和初期所流行的美式裝飾藝術風的超高層建築頂部，如紐約的克萊斯勒大樓等等。

內部空間為挑高設計，2樓則是可以綜觀全場的迴廊型座位區。

內觀（舞廳）

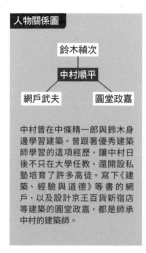

人物關係圖

鈴木禎次
↓
中村順平
↓
網戶武夫　圓堂政嘉

中村曾在中條精一郎與鈴木身邊學習建築。曾跟著優秀建築師學習的這項經歷，讓中村日後不只在大學任教，還開設私塾培育了許多高徒。寫下《建築、經驗與道德》等書的網戶，以及設計京王百貨新宿店等建築的圓堂政嘉，都是師承中村的建築師。

明治20年　8月29日生於大阪市西區

明治40年　就讀名古屋高等工業學校建築科（暑期在野口孫市手下研習）

明治43年　名古屋高等工業學校建築科畢業，畢業設計作品為「京都嵯峨野某紳士住宅」，任職於曾禰中條建築事務所（擔任舊如水會館、東京大正博覽會會場等建物設計）

大正9年　赴法國留學，任職於格羅莫專業工作室

大正10年　就讀法國巴黎國立高等美術學院

大正12年　巴黎國立高等美術學院畢業，獲法國政府核發之建築師（D.P.L.G）文憑，歸國

大正13年　出版《東京的都市計畫該當如何》（洪洋社）

大正14年　隨橫濱高等工業學校建築科（現為橫濱國立大學工學部教育人間科學系）創設而擔任建築科主任教授，開設中村塾（東京），推展建築師教育

昭和21年　辭去文部教官（橫濱工業專門學校）職務，轉任講師。設計東京車站RTO候車室壁面雕刻（移設至東京車站壁面雕刻（移

昭和25年　辭去橫濱工業專門學校講師職務

昭和35年　設計橫濱銀行總部業務室壁面雕刻（移設至馬車道站）

昭和39年　擔任室內設計中心學校（現為ICS藝術學院）特別講師（～昭和47年）

昭和52年　5月24日逝世

岩崎小彌太邸 飯廳、吸菸室室內裝潢／工程：昭和2年／所在地：現已不存在
馬車道站大型浮雕／製作：昭和35年／所在地：神奈川縣橫濱市中區本町5 49
Cliff Side／竣工：昭和21年／神奈川縣橫濱市中區元町2-114

出生於木匠名門世家 擅長多種風格樣式

木子七郎

在大阪和愛媛留下許多作品

木子七郎的事務所位於大阪，因此他在大阪的作品數量最多，不過在愛媛縣內也經手了13項建築作品，在愛媛亦是極具知名度的建築師。他與新田皮帶製造所合作的建案也獨具特色。木子設計了許多日本紅十字會的相關設施，獲海內外頒授勳章無數。

鍵谷Kana頌功堂優美飛翹的八角屋頂

鍵谷Kana頌功堂為鋼筋混凝土造平房，屋頂為攢尖頂本瓦葺的紀念設施。鍵谷Kana是愛媛縣內大名鼎鼎的伊予絣織發明人。這項織物原本名為今出鹿摺，在明治10年（1877年）左右普及至日本全國後，才被稱為伊予絣織。

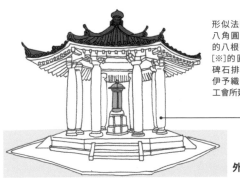

形似法隆寺夢殿的八角圓堂，台基上的八根帶有收分線[※]的圓柱圍圍著碑石排列。碑石為伊予織物改良同業工會所建。

外觀

木子家是代代參與天皇家御所營建工事的木匠世家，七郎則是任職於宮內省皇居造營掛的木子清敬之四男。其實現在幾乎沒有能了解他建築觀的相關資訊，不過觀察其作品，像是萬翠莊（大正11年，1922年）為法國文藝復興樣式、石崎汽船股份有限公司總部（大正13年）為維也納分離派風格、鍵谷Kana頌功堂（昭和4年，1929年）為鋼筋混凝土造的和風設計，由此可知木子七郎對當代的流行樣式應用自如，是手法相當靈活多變的設計師。

※　柱子中間微凸出來的部分。

屋頂為圓頂式的愛媛縣廳舍

愛媛縣廳舍為鋼筋混凝土造的四層樓建築，設計單位為愛媛縣臨時建築部。木子七郎與內藤多仲則以特聘人員的身分負責此建案。木子在設計方面貢獻了大量心力，但內藤的參與範圍至今依然有許多不明的部分。這是日本唯一一座擁有圓頂式屋頂的廳舍。

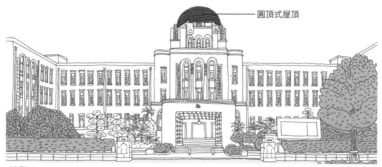

圓頂式屋頂

外觀

當時名古屋市廳舍（昭和8年）等建築，皆因和洋折衷風潮，而將和風屋頂設置在中央，但木子卻選擇了圓頂。或許是顧及松山城的天守屋頂，才做此選擇也說不定。

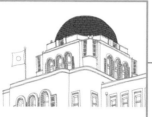

松山城

廳舍

配置圖（廳舍與松山城）

現存的都道府縣歷史性廳舍建築物中，愛媛縣是唯一一座平面呈H型的官廳。過去曾採用H型平面的建案相當稀少，目前已知的有木子所設計的舊新潟縣廳舍（於昭和7年拆除）等建物。

人物關係圖

新田長次郎

木子七郎 ── 內藤多仲

新田 Katsu

內藤多仲為木子七郎的同學，木子還幫忙設計「內藤多仲邸」。木子與開發製造工業皮帶的新田皮帶製造所（現為Nitta）創始人──新田長次郎的女兒Katsu結為連理，因此留下許多與新田家相關的建築作品。

外觀（上下車處）

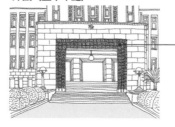

正面中央的上下車處，可以看見將雕有爵床葉飾（Acanthus，又名地中海葉薊）的科林斯式柱頭堆疊起來的設計。

鍵谷Kana頌功堂／竣工：昭和4年／所在地：愛媛縣松山市西垣生町1250
愛媛縣廳舍／竣工：昭和4年／所在地：愛媛縣松山市一番町4-4-2

渡邊仁

風格變換自如的樣式大師

從歷史樣式到現代主義

「找老虎」是設計的關鍵所在

「找老虎」是一般很少聽見的說法。這似乎是當時東京帝國大學的用語。渡邊仁與山下壽郎（與渡邊為同窗的建築師）曾在座談會上做過說明，指出透過各種書籍得到設計的參考＝找老虎。山下曾回憶道：「（渡邊的）設計功力實在挺厲害的。」

玩心滿溢的原美術館

原美術館為鋼筋混凝土造雙層樓（部分為三層樓）的住宅。原本是擔任過三井銀行與東京瓦斯等多家企業董事的實業家——原邦造的住家。

外觀上可看到曲面白磁磚牆面、彷彿從頂樓竄出的樓梯間和圓弧平面的橫向長窗等元素。用勒・柯比意式的白色曲面牆來取代方方正正的白色箱型設計，令人感受到其巧思與玩心。

樓梯間

外觀

渡邊並非經手大量作品的建築師，也很少出現在報章雜誌上，卻有很多著名的現存作品。例如橫濱的新格蘭飯店、銀座的和光、因布魯諾・陶特的地下室而馳名的熱海日向別邸等，皆為現存的人氣的觀光景點。

渡邊在明治45年（1912年）正開始掀起現代主義潮流的時代完成大學學業。可能也因為這個緣故，相較於古典風格，他反而偏好樣式細節簡約化的抽象設計。

年代	事件
明治20年	2月16日生於東京，乃東京帝國大學工科大學校長渡邊渡之長子
明治42年	就讀東京帝國大學
明治45年	東京帝國大學工科大學建築學系畢業，任職於鐵道院
大正6年	12月成為遞信省技師，任職於大臣官房會計課
大正9年	3月辭去遞信省職務，4月開設渡邊仁建築工務所
大正15年	赴英國、德國、法國、義大利、美國考察
昭和4年	招納自德國留學歸國的久米權九郎，於渡邊仁建築工務所內開設渡邊・久米建築事務所
昭和6年	拿下東京帝室博物館設計冠軍
昭和20年	與北澤五郎創設三井土建綜合研究所，擔任建築部長。從三井土建綜合研究所調派至橫濱第八軍，參與GHQ美軍眷屬宿舍木牧計畫
昭和23年	關閉三井土建綜合研究所，開設協同建築研究所
昭和28年	協同建築研究所解散，6月成立渡邊高木建築事務所
昭和42年	更名為渡邊仁建築事務所
昭和48年	9月5日逝世

上野的紀念性象徵「東京國立博物館本館」

這是一座外觀為鋼骨鋼筋混凝土造雙層樓的洋風建築，並搭配日本傳統的瓦片屋頂，呈現出和洋折衷風格。這種風格被稱為帝冠樣式。這既是國家級的設施，也是具有高度紀念性的博物館。此設計的發想源自競圖要項所規定的「以日本特色為基調的東洋風格」。

渡邊仁的設計稿雖然獲得第一名，不過當時的競圖一般會由相關部門在原案上做調整，屋頂的翹翹設計據悉也是後來修正的。

本作飽受現代主義世代的批判。然而，此設計受到採用發揮了一定的作用，讓現代摩登建築在日本占有一席之地。

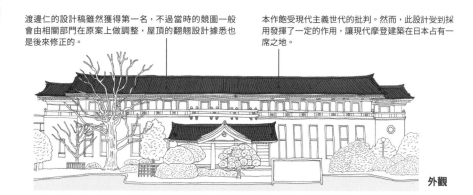

外觀

由於平面計畫已拍板定案，因此當時的競圖重點在於外觀設計。挑高兩層樓的寬敞氣派門廳是一大吸睛重點。

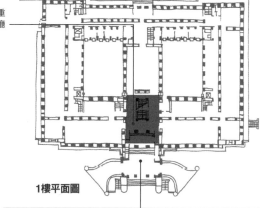

1樓平面圖

人物關係圖

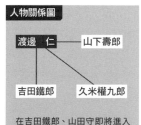

渡邊　仁 ── 山下壽郎
吉田鐵郎 ── 久米權九郎

在吉田鐵郎、山田守即將進入遞信省營繕課任職前，渡邊經手設計了維也納分離派風格的日本橋電話局（大正8年）等建案。這也表示，渡邊在遞信省為現代主義設計的主導人物。山下壽郎、竹腰健造等人則是渡邊的東大同學。此外，現在的久米設計創始人──久米權九郎則相當於渡邊的弟子。

入內後負責迎賓的階梯，呈現出細木格柵天花板般的風格。極度挑高的天花板，再加上略顯誇張的陰角線裝飾線腳等元素，打造出浮誇壯麗的巴洛克式階梯。

原美術館（舊原邦造邸）／竣工：昭和13年／所在地：東京都品川區北品川4-7-25
東京國立博物館本館（原東京帝室博物館）／竣工：昭和12年／所在地：東京都台東區上野公園13 9

卓越的製圖指導者 德永庸

開朗豪爽的九州男兒

今井兼次回憶道：「德永擁有豐富的實地經驗，對製圖的指導相當仔細用心，他的解說讓很多學生聽得津津有味。」此外，據說他性格溫厚，與人相處也不會特別針對某件事唇槍舌戰，總是面帶微笑地傾聽他人所言。另一方面，雖然許多業界人士異口同聲齊讚德永是個溫和且人品很好的人，不過前員工江川伊作等人則表示，他對設計圖的細節要求相當嚴格。

兼具展示與圖書館功能的徵古館

此為鋼筋混凝土造兩層樓建築，主要展示鍋島藩所收藏的資料並兼具圖書館功能，是佐賀縣首開先例的複合式展示設施。

立面的構成為帶有收分線的多立克式圓柱、常見於多立克式橫飾帶的縱線狀裝飾（三槽線飾帶）以及雕有排檔間飾的圓雕飾。

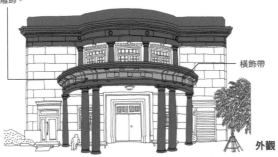

橫飾帶

外觀

德永除了曾在辰野事務所服務外，還是佐藤功一的左右手，協助其設立事務所並擔任主任一職。然而，他至今在建築史上卻是不太受到注目的人物。是因為他作品太少的緣故嗎？非也。直到過世前，德永經手了將近270件的設計監理專案。由於出身福岡的關係，在九州留下許多作品。此外，德永曾在早稻田大學、關東學院大學等學校任職教授，據聞他會在課堂上發揮豐富的實務經驗，鉅細靡遺地指導學生製圖。

	
明治20年	12月18日生於福岡縣青柳村（古賀市）
明治40年	4月任職於辰野金吾·葛西萬司建築事務所（～明治41年3月）
明治41年	3月福岡縣立福岡工業學校建築科畢業
明治42年	3月早稻田大學高等預科理工科畢業
大正2年	7月早稻田大學理工科建築學系畢業，10月任職於辰野金吾·片岡安建築事務所（～大正6年8月）
大正6年	9月成為早稻田大學理工學院建築學系助理教授（～昭和19年7月），擔任早稻田工手學校講師（～昭和8年3月）
大正8年	4月佐藤功一事務所開業（～昭和2年8月），成為主任（～昭和2年8月）
昭和2年	9月創設德永建築設計事務所

全國農業協同工會聯合福岡分會

滿載德永設計特色的福岡銀行門司分行

這是一棟鋼筋混凝土造三層樓建築。福岡銀行門司港分行則是記載於德永作品清單上的名稱。

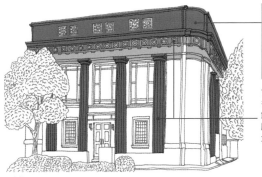

邊角的處理方式與早先問世的大牟田、久留米分行是共通的。

古典樣式是德永作品最大的特徵。他經常使用多立克式圓柱做列柱，以及常見於多立克式橫飾帶的縱線狀三槽線飾帶、雕有排檔間飾的圓雕飾等設計，這些風格皆與昭和25年竣工的大阪分行和小倉分行如出一轍。

外觀

德永在九州留下許多銀行建築，像是福岡銀行長崎分行（昭和27年）、九州相互銀行福岡分行（昭和28年）等等。

外觀（福岡銀行長崎分行）

人物關係圖

佐藤功一
│
德永 庸
│
村野藤吾

德永是讓村野藤吾決定走建築這條路的關鍵人物。村野打算從早稻田高等預科的電氣科轉到建築科之際，正苦思該誰請益成為建築師的條件與資質。此時，他在名簿上找到同鄉德永的名字，遂寫信求教。德永回覆他「懂數學、對文學感興趣即可」。村野回憶「我在這兩方面的知識雖不算充分，但也不至於不足，因此決定走建築這條路」。

昭和4年　4月成為武藏高等工業專門學校（現為東京都市大學）教授（～昭和15年3月）

昭和6年　4月成為早稻田高等工業學校講師（～昭和15年3月）

昭和7年　1月以早稻田大學海外研究生身分前往歐美留學一年

昭和24年　4月成為關東學院大學教授（～昭和26年3月）

昭和40年　3月20日逝世

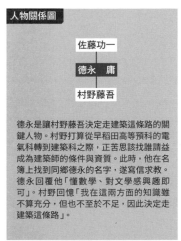

舊福岡銀行大里分行

徵古館／竣工：昭和2年／所在地：佐賀縣佐賀市松原2-5-22
福岡銀行門司分行／竣工：昭和25年／所在地：福岡縣北九州市門司區港町2-21

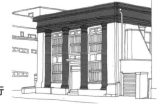

外籍建築師

論

及日本近代建築史，就不能不提到外籍建築師們的活躍表現。他們還可再細分為幾個類別。首先是在辰野金吾等日本建築師登場前大展身手，被稱為「御雇外國人」的建築師。他們被招聘至日本，負責傳授海外建築技術與樣式相關的知識。例如湯馬士‧華達士（元治元年左右訪日，土木技師）、朱利‧雷斯卡斯（Jule Lescasse，明治3年訪日，土木建築技師）、查爾斯‧博恩維爾（Charles Alfred Chastel de Boinville，明治5年訪日，測量技師）、喬凡尼‧卡佩萊蒂（Giovanni Vincenzo Cappelletti，明治9年訪日，造家教師）、理查‧布里珍斯（Richard Perkins Bridgens，元治元年左右訪日，建築設計業）、理查‧布倫登（Richard Henry Brunton，慶應4年訪日，燈塔技師）等皆為御雇外國人。用工程師來

形容他們會比建築師更為貼切，因為當時他們在日本經手建築設計只能算是兼差，大部分皆從事政府發包的工作。尤其是培育了許多日本建築師的喬賽亞‧康德（明治10年訪日）更是功不可沒。若沒有他，日本建築所走的路或許會大不相同。御雇外國人當中也有像威廉‧惠勒（William Wheeler，明治9年訪日，土木技師）那樣，參與北海道開拓使的工作，將美國東部建築普及至當地的建築師。在民間成立設計事務所的建築師則有恩德＆柏克曼（明治20年訪日）、以該事務所代理人身分赴日的賽爾（Richard Seel，明治21年訪日）、任職於理查德‧賽爾事務所的格奧爾格‧德‧拉蘭德（Georg de Lalande，明治36年訪日）、加入德‧拉蘭德事務所的簡‧勒澤爾（明治40年訪日）明治41年

開始參與設計的威廉‧梅雷爾‧沃里斯（William Merrell Vories）等人。

從明治後期進入大正時期，隨著鋼筋混凝土造與鋼骨造的引進，紐約的富勒公司（丸之內大樓施工業者）等外國企業也隨之在日本展開活動。從大正至昭和初期，為了在日本進行建築設計工作的外籍建築師開始頻繁訪日，像是萊特（Frank Lloyd Wright，大正6年為設計帝國飯店訪日）以及與萊特合作的安東寧‧雷蒙（大正8年訪日）、富勒公司的建築師傑伊‧摩根（Jay Hill Morgan，大正9年訪日）、馬克斯‧辛德（Max Hinder，大正13年訪日）、布魯諾‧陶特（昭和8年訪日）等人。

「原廣島縣物產陳列館」（原爆圓頂館）
大正4年，簡‧勒澤爾

原爆圓頂館是外籍建築師從日本事務所獨立後，擔綱設計的經典建案之一。

「原札幌農學校演武場」（鐘樓）
明治11年，惠勒

普及於北海道的建築，皆受到美國東部的設計風格影響。

第 **2** 章

- -

大正

（1912～1926年）

大正是混凝土與鋼結構廣泛普及的時代，這都要拜遠藤於菟與妻木賴黃等人於明治末年開始使用這類構材而帶動其發展所賜。這些構材實現了大規模空間的設計，大型建築物也因此明顯增加。此外，受到岩元祿刺激的山田守與堀口捨己等年輕世代則為日本社會帶來現代化的摩登建築。橫河民輔的「三井租貸事務所」與曾禰中條建築事務所的「東京海上大樓」辦公大樓也於焉登場。大正雖短，卻也是開啟現代建築設計的時代。

透過獨自的加強混凝土空心磚造
維持一貫風格的建築師
中村鎮

從實用性思考設計風格

中村的畢業論文為「建於科學之上的藝術」，內容提到建築與繪畫和文學不同，講求實用性與機能性，因此建築才會具有獨特的張力。另一方面，大正時代以分離派為首，設計風格傾向表現主義，若以此脈絡來推敲，不難想像中村對加強混凝土空心磚造的堅持不僅在於實用性，更是一種設計風格的展現。

鎮空心磚實作「福岡警固教會」

中村自大正9年（1920年）至昭和8年（1933年）所經手的鎮空心磚建築多達119座。這座福岡警固教會當然也不例外。

福岡警固教會從明治
12年開始傳道，歷史
悠久，是一棟加強混
凝土空心磚造三層樓
建築。

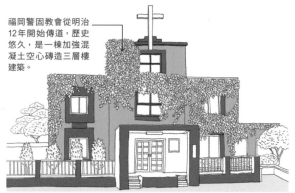

外觀

何謂鎮空心磚

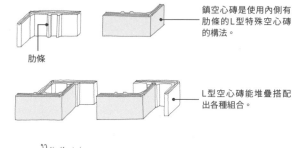

肋條

鎮空心磚是使用內側有肋條的L型特殊空心磚的構法。

L型空心磚能堆疊搭配出各種組合。

有別於一般的混凝土空心磚造，此構法會在空心磚內側插入鋼筋、澆灌混凝土以形成主要結構體。

提 到中村就會令人想到被暱稱為「鎮空心磚」，正式名稱為中村式鋼筋混凝土結構之加強混凝土空心磚造的工法。中村於明治41年（1908年）自福岡市私立中學畢業後，赴台灣總督府土木局服務，於台北水道水源地擔任鋼筋混凝土造倉庫等設計與工程現場的監理助手後，進入早稻田大學就讀。他後來之所以熱愛加強混凝土空心磚造，或許與年少時在工地現場接觸到當時最尖端[※1]的鋼筋混凝土造技術有很大的關聯。

※1　三井物產橫濱分公司是日本國內首座正式的鋼筋混凝土造建築物。　※2　建材頂端斷面變大的部分。
※3　將平板加厚，並在混凝土板鎮出圓筒狀的孔洞。優點在於能將配線等設備穿過這些孔洞。

日本基督教團島之內教會的簡約美學

日本基督教團島之內教會為一棟加強混凝土空心磚造的三層樓建築，現為國登錄有形文化財。
透過六根角柱並排的玄關與貼面磚來強調正面性，乃此建物的特徵。

正面有經過修飾，但從側面便能看見由空心磚堆疊而成的構造樣式。

由空心磚所構成的稜角分明、素淨無裝飾的風格相當有特色，選擇搭配細庇簷與柱體組成仿古典主義樣式的門廊，彷彿訴說著，就算毫無裝飾也能確實呈現出設計感。相信當時應足以令觀者產生新時代的設計即將到來的預感。

外觀

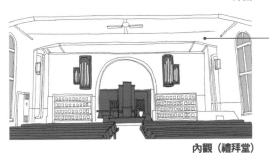

可從內部顯露於外的屋梁看見拱腋[※2]。中村有意與鋼筋混凝土造做出區分，就連混凝土板等平面構成也採用加強混凝土空心磚造。將空心磚串聯成筒狀，在中空的狀態下於四周配置鋼筋，再澆灌混凝土以達輕量化目的，整體效果則與中空混凝土板相似[※3]。

內觀（禮拜堂）

人物關係圖

中村　鎮 ⟷ 野田俊彥

本野精吾

中村與野田曾展開論戰（俊鎮論爭）。大正元年（1912年）當時就讀早稻田大學的中村在「建於科學之上的藝術」一文提倡表現主義，主張透過從內在湧現的創造力來設計與美化建築。相對此，就讀東京帝國大學的野田俊參則在大正4年（1915年）於建築雜誌上發表畢業論文「建築非藝術論」，訴求實事求是的即物主義，從機能概念本身進行設計。建築創作是否該重藝術性遂成為兩造爭論的焦點。此外，本野精吾邸則採用鎮空心磚構法。

明治23年
10月生於福岡線糸島郡波多江村

明治41年
中學畢業後成為台灣總督府土木局雇員

大正3年
早稻田大學建築學系畢業（在學期間寄居於佐藤功一家打雜幫傭）

大正4年
成為陸軍技術人員，大正6年因病辭去陸軍職務，成為美國屋技術人員

大正7年
5月成為東洋混凝土工業股份有限公司技師（～大正8年9月）

大正8年
1月成為日本鋼筋混凝土空心磚股份有限公司職員（～大正9年5月）

大正9年
於日比谷十字路口開設建築諮商所

大正10年
因函館市大火而前往當地，以加強混凝土的方式興建十幾戶防火建築，推展防火水道。設立加強混凝土空心磚造的設計施工

大正15年
設立都市美協會

昭和3年
於早稻田高等工學校擔任建築歷史學講師

昭和8年
8月19日逝世

福岡警固教會／竣工：昭和6年／所在地：福岡縣福岡市中央區警固2-22-20
日本基督教團島之內教會／竣工：昭和3年／所在地：大阪府大阪市中央區東心齋橋1-6-7

遠藤的「東京車站批判」

遠藤曾針對辰野金吾所設計的東京車站，在讀賣新聞發表了「東京站列車停靠處與感想」（大正4年1月27～31日）的連載。他批評中央規劃為皇室專用出入口，讓一般乘客在距離遙遠的左右兩側上下車，這樣的設計完全輕視了停靠位置的功能。他也因為這篇連載，年紀輕輕就被排除於建築界主流之外。小倉強回憶，遠藤這名大自己兩屆的學長所提出的這些批評，帶動了學校建築革新論，促使新校舍型態普及至日本全國。

遠藤新

被喻為「萊特使徒」的萊特主義正統接班人

與大自然融合的加地別邸

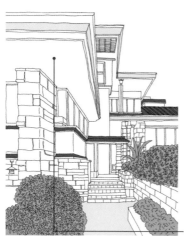

外觀

加地別邸是蓋在山麓斜坡上的別墅。從宅邸通道望去，左前方的結構往前突出，藉此形成遠近感，讓整體建物的規模更顯雄偉。與此同時，右側則採開放視野的設計，呈現出天地連成一片的視覺感受。

為了讓建物與草原等豐富的自然景觀融為一體，宛如與地面平行延伸而出的屋簷為一大特色。

遠藤是在大正6年（1917年）造訪為設計帝國飯店做準備而來日的法蘭克・洛伊・萊特並心投入，性格與樣貌皆大幅改變，成為其弟子的建築師。遠藤後來赴美，在萊特於塔里耶森（Taliesin）開辦的學院過著團體生活並學習建築，是接受萊特教導的日本建築師當中，正規承繼其設計風格的代表人物。藤森照信描述遠藤因過於傾心投入，不但留長髮蓄髯，穿著也顯得邋遢，動輒以兵兒帶這種簡易型和服腰帶捆住褲頭，拄著手杖，一副修行者模樣地前往勘查建築。

法蘭克・洛伊・萊特

明治22年	6月1日生於福島縣相馬郡福田村（現為新地町）
大正3年	7月東京帝國大學工科大學建築學系畢業
大正4年	任職於明治神宮造營局
大正6年	1月18日初次會見法蘭克・洛伊・萊特，拜入其門下並赴美，參與帝國飯店設計
大正8年	以首席助理身分參與帝國飯店建設
大正11年	12月設立遠藤新建築創作所
昭和8年	頻繁往返滿州與日本兩地，在滿州以長春為中心展開設計活動
昭和18年	擔任南滿州鐵道、滿州興農金庫、滿州重工業、滿州昭和製鋼等公司建築顧問
昭和24年	擔任文部省學校建築企劃協議會委員
昭和26年	6月28日逝世

透過遠藤「三片切」所打造的自由學園講堂

月刊《婦人之友》（婦人之友社）的創辦人羽仁吉一・素子夫婦向遠藤商討創設自由學園事宜之際，遠藤引薦造訪日本的萊特擔任建築設計者，明日館隨後於大正15年（1926年）竣工落成，但實質上是萊特與遠藤的共同創作。後續所建造的這座講堂則出自遠藤之手。

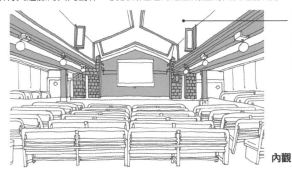

遠藤的「三片切」技法，確保了講台中央的高度。刻意降低天花板，並在講台對面設置夾層，以容納目標人數。

內觀

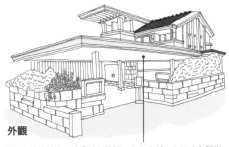

外觀

羽仁夫婦的教育理念「外型簡樸、內在卓越」也反映在講堂設計上。雖然造型簡約，但搭配了幾何學風的裝飾與設計。

自由學園講堂是遠藤首度實踐三片切技法的建案。將建物縱分成三等分，接著在中央矩形長邊設置垂壁並架上梁柱，再將屋頂置於其上。

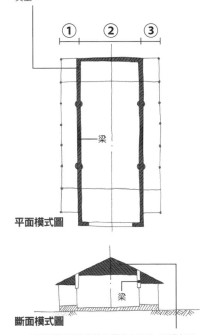

平面模式圖

斷面模式圖

在架設於垂壁的梁柱上搭建小屋頂，以縮小屋架，就能確保中央天花板的高度。另一方面，透過調降兩側天花板的方式，來降低整體建物的高度。

人物關係圖

法蘭克・洛伊・萊特
遠藤 新
遠藤 樂 ── 遠藤 現

因敬愛恩師而直接模仿其風格，往往會被看低而難以獲得好評，儘管在遠藤的作品上看得到老師萊特的影子，但他卻是一位獲得正面評價的建築師。遠藤新這個世代的建築師處於海內外皆流行表現派設計的時代，與分離派和後藤慶二世代相近，藤森照信因而指出，將萊特式建築理解為一種表現派是正確的。遠藤新的兒子遠藤樂亦為建築師，設計過婦人之友社等建築，孫子遠藤現則是現役建築師。

加地別邸／竣工：昭和3年／所在地：神奈川縣三浦郡葉山町一色1706
自由學園講堂／竣工：昭和3年／所在地：東京都豐島區西池袋2-31-3

「銀懷錶組」之超級菁英

東大最有才智的菁英建築師 高橋貞太郎

從東京帝國大學工學院建築學系畢業時，成績優異者會獲贈恩賜銀懷錶。高橋也獲此殊榮。這是繼明治39年（1906年）岡田信一郎以來的傑出成就。銀懷錶直到第二次世界大戰為止皆代表天皇御賜的獎章，由天皇親臨軍校、帝國大學、學習院、商船學校等畢業典禮，頒發給各學院的傑出表現者，被視為至高無上的榮譽。獲獎者則被稱為「銀懷錶組」，據聞帝國大學在進行人選評選之際，除了成績之外還會針對品行評分。

散發著城堡氣息的前田侯爵邸洋館

這是舊加賀藩主前田家的主宅。為鋼筋混凝土造且含屋突的建築，地上兩層樓、地下一層樓。外觀為英國都鐸風這種常見於15世紀末至16世紀中，被定位為從哥德後期進入文藝復興前的過渡時期樣式。

就像當時有文章描述「讓人誤以為是城堡的前田侯爵邸」般（《建築世界》昭和5年10月號），彷若西洋城堡的高塔令人感受到垂直挺拔與厚重感。

外觀

高橋在眾多東京帝大畢業的熱門建築師當中是很搶眼的存在，據說佐野利器相當欣賞高橋的才華，對他疼愛有加。因佐野之故高橋在內務省、宮內省以及復興建築助成公司任職過很長的時間。他在昭和5年（1930年）的日本生命館（現為日本橋高島屋）建築競圖獲得第一名，這也成為他從復興建築助成公司獨立的契機。昭和9年東京放送會館設計競賽指名競圖舉辦之際，高橋與渡邊仁、村野藤吾等12人共同被選出，成為實至名歸的日本代表性建築師之一。

年表：

明治25年　6月26日生於彥根市職人町
大正5年　東京帝國大學工學院建築學系畢業（師事佐野利器），8月進入東京瀧川鋼筋混凝土工務所服務
大正6年　9月任職於內務省明治神宮造營局
大正9年　5月6日明治神宮造營局技師休職，6月奉佐野之命單獨赴美，輔佐在紐約研究木造新成屋的竹中藤右衛門，但因該企劃喊停而歸國
大正10年　8月佐野利器就任宮內省內匠寮工務課長，高橋貞太郎也同時成為宮內省內匠寮技師
大正14年　5月學士會館建築設計懸賞當選圖案第一名，12月佐野利器成為帝都復興院理事、東京市建築局長，並提拔高橋擔任技師長
昭和5年　在其構想下設立復興建築助成股份有限公司，於銀座西7丁目資生堂大樓四樓開設高橋貞太郎建築事務所
昭和24年　7月離開復興建築助成股份有限公司（於銀座西7丁目資生堂大樓四樓開設高橋建築事務所
昭和45年　大戰期間曾離開建築業赴朝鮮創業，但於同年歸國，重新經營事務所
10月1日逝世

日本首座被列為重要文化財的百貨公司「日本橋高島屋」

這是高橋貞太郎在建築競圖摘冠並負責實施設計的建築。為鋼骨鋼筋混凝土造，地上八樓、地下三樓，含頂樓四層屋突的百貨公司。高橋所設計的是面向中央大道西側約三分之一的部分。其餘的則是從昭和26年（1951年）至40年（1965年）共進行四次工程的增建部分，由村野藤吾負責設計。

外觀分為三層。將1、2樓當成基座，以角柱排列成列柱承接挑檐，3至7樓則將柱體間隔分成三等分，形成長方形開口，8樓部分亦將柱體間隔分成三等分，做出半圓拱開口。這些都是承襲西歐歷史主義樣式的設計。

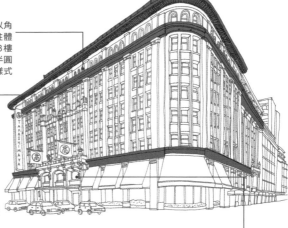

外觀

最上層的庇簷為椽木型這一點很有日式風格，相信這應該是高橋對建築競圖要求的「以東洋元素為基調的現代建築」所做出的答案吧。

入口部分採用以日本建築的斗栱為發想的設計。

人物關係圖

佐野利器

高橋貞太郎 ── 犬丸徹三

矢部金太郎

高橋所任職的公司大多經由佐野引介，在這方面，佐野可說是對高橋人生帶來極大影響的人物。高橋是經手過許多飯店的建築師，帝國飯店乃其代表作，而他與該飯店董事長犬丸的友誼則持續終生。此外，設計田園調布站等建築的矢部金太郎則是高橋的弟子。

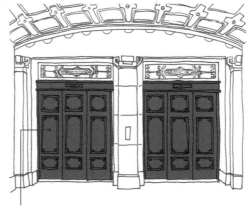

內觀

將創建時由美國奧的斯（Otis）公司製的升降梯整修為正面電梯再利用。

前田侯爵邸洋館／竣工：昭和4年／所在地：東京都目黑區駒場4-3-55
日本橋高島屋（原高島屋東京店）／竣工：昭和8年／所在地：東京都中央區日本橋2-4-1

在北方大地發揚萊特建築 田上義也

獨立接案建築師的先驅

在田上遠赴北海道發展的大正12年（1923年），當時尚無定居當地且憑藉創造力與知識從事正統建築活動的專業人士，他也因此成為自由接案的建築師先驅。田上自身亦回顧道：「天寒地凍的北海道，完全與設計師這種職業絕緣，也不被當時社會所需，在這樣的時代要走這條路吃這行飯，絕非易事。」

網走市立鄉土博物館別樹一幟的外觀

這是一棟外觀彷彿有機體般的木造兩層樓展示設施。田上所描繪的傾斜透視圖中，將屋頂與海和綠蔭融為一體。研判他是考量到從綠意盎然的小丘通道所望去的整體景致，才做此設計。

設置半圓拱圈，利用曲面的粗柱體支撐來強調縱軸。

外觀

支笏湖青年旅館

被暱稱為「蝦夷萊特」的田上義也，既是法蘭克・洛伊・萊特設計系譜的傳人，同時也是活躍於北海道的建築師。他在大正8年（1919年）結識萊特並拜入其門下後，因為關東大地震而於大正12年（1923年）轉往北海道發展。他在昭和初期經手設計了許多受到萊特影響的作品，後期則開始摸索適合雪國環境的建築。話雖如此，這依然不減他向恩師致敬的心意，一方面承繼萊特的設計，一方面創造出獨自的建築風格。

明治32年	5月5日生於栃木縣
大正5年	早稻田工手學校建築科畢業，夜間就讀早稻田高等學院，白天則在內藤多仲的安排下任職於遞信省大臣官房會計課營繕組
大正8年	師事法蘭克・洛伊・萊特，在帝國飯店現場事務所工作
大正12年	前往北海道
大正13年	開設田上義也建築製作事務所
昭和26年	事務所重新開業
昭和32年	擔任北海道建築士會理事
昭和38年	獲北海道綜合開發功勞者知事獎
平成3年	8月17日逝世

萊特之所以結緣，據悉是因田上與法蘭克・洛伊・萊特設計帝國飯店時，需要懂建築的年輕翻譯協助之故

主打萊特風設計的住宅「舊小熊邸」

這是北海道帝國大學農學院的小熊捍博士的住宅。小熊捍為北海道大學北方生物圈領域科學中心厚岸臨海實驗所（昭和6年，1931年）的第一任所長，也是一名設計者。這棟住宅原本位於該市別處，歷經保存運動後移築至現在的地點。平成7年（1995年）夏季傳出可能遭到拆除的疑慮，在市民的請願下於平成9年（1997年）9月決定予以保存。平成10年（1998年）5月開始進行拆解作業，窗框等建材則盡可能移設再利用，不過主體部分是透過現代技術復原重現的。

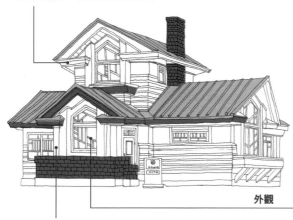

從屋簷大幅向外延展，以及外牆護牆板強調水平性這兩點，可看見師父萊特的影子。

外觀

南側設有廣大開口的雪國型規格，巧妙地結合了萊特風格的設計。

所在地與建物雖然已非原汁原味，不過在設計上完全還原了田上的建築風格。幾何學式的窗面設計、直線型的破風裝飾、彷彿為屋頂頂端鑲邊的手法，皆強烈承襲了萊特的設計風格。

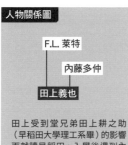

人物關係圖

F.L. 萊特
內藤多仲
田上義也

田上受到堂兄弟田上耕之助（早稻田大學理工系畢）的影響而就讀早稻田。入學後遇到內藤多仲，拜入其門下。此外田上在青山學院中等科時期，曾住在北村透谷夫人所經營的學生宿舍，也因此結識島崎藤村與有島武郎等文人。

1樓平面圖

發揮在雪國也能保暖的巧思，設有風除室與日光室等空間。

網走市立鄉土博物館（原北見鄉土館）／竣工：昭和11年／所在地：北海道網走市桂町1-1-3
舊小熊邸／竣工：昭和2年／所在地：北海道札幌市中央區伏見5-3-1

對分離派建築會帶來影響的早逝天才

岩元祿

被寄予期待、引領後進的卓越人才

同學八木憲一曾評論岩元為「性格善良，正直清廉且剛毅」。這樣的個性也讓岩元被寄予厚望，期待他能給予後進良好的指導。建築史學家藤島亥治郎回憶，自身從入學起便受到堀口捨己等人發起的分離派活動洗禮，而第一次也是最後一次聽到岩元的「建築意象論」，他與所有同學們都大感新鮮，聽得津津有味欲罷不能。

彌足珍貴的實作
「舊京都中央電話局西陣分局」

這是一座結構為鋼筋混凝土造兩層樓，部分為三層樓的建築，於大正9年10月施工，翌年12月竣工。這棟建築的德國表現主義式造形設計，在日本近代建築史上占有舉足輕重的地位，被指定為國家重要文化財。

坐落於油小路通與中立賣通之間的狹窄路角地。路角地部分為三層樓、背面則是兩層樓，形成強調遠近層次感的視覺效果，散發出強烈的存在感。

外觀

鑲嵌於正面半圓拱圈內的舞孃浮雕以及柱頭的軀幹雕刻，都是邁向新建築設計表現的起手式。

軀幹雕刻

位於正面右側塔樓牆面的獅子雕像，據聞是擔任工程現場總監的十代田三郎之作。

岩 元是稀世罕見的天才型建築師，但他卻在正值壯年時不敵病魔，英年早逝，他的死被評為是建築界的一大損失。大正9年（1920年）在建築史上是一大轉機，這一年山田守與堀口捨己等人自東京帝國大學畢業，並組成分

離派建築會。而他們就是受到大兩屆的學長岩元以及大一屆的學長吉田鐵郎的影響。據悉岩元從在學時期就是同時代前後輩們所嚮往的目標，聰明過人，在建築方面有很深的造詣。

領先分離派的造形設計

帶有表現派色彩的著名建築為岸田日出刀的東大安田講堂（大正14年，1925年）與山田守的東京中央電信局（昭和2年，1927年）等等。從大正9年（1920年）竣工的舊京都中央電話局西陣分局舍，便能得知岩元其實才是領頭羊。

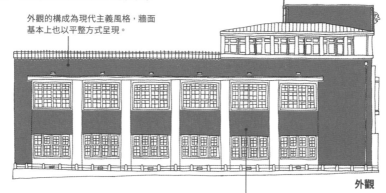

外觀的構成為現代主義風格，牆面基本上也以平整方式呈現。

外觀

平面構成也顯露出現代主義式的發想。

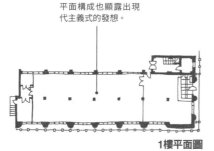

1樓平面圖

側面成排的壁柱以及正面的三根柱體，皆呈現出歐洲古典主義建築的餘韻。這是與東京中央電話局青山分局（現已不存在）的立面設計共通的特徵。

人物關係圖

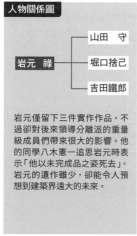

```
           ┌─ 山田  守
岩元  祿 ──┼─ 堀口捨己
           └─ 吉田鐵郎
```

岩元僅留下三件實作作品，不過卻對後來領導分離派的重量級成員們帶來很大的影響。他的同學八木憲一追思岩元時表示「他以未完成品之姿死去」。岩元的遺作雖少，卻能令人預想到建築界遠大的未來。

明治26年　生於鹿兒島縣鹿兒島市

大正7年　東京帝國大學建築學系畢業，同年任職於遞信省會計課，擔任遞信技術人員。以志願兵的身分入伍一年，但因病退伍

大正9年　3月成為遞信技師

大正10年　1月成為東京帝國大學助理教授，設計京都中央電話局西陣分局

大正11年　設計東京中央電話局青山分局（現已不存在），12月24日逝世，得年29歲

舊京都中央電話局西陣分局／竣工：大正10年／所在地：京都府京都市上京區甲斐守町

在日本實現
包浩斯流現代主義的社會派

山口文象

山口與創宇社

山口在遞信省透過山田守加入分離派，不過他後來所成立的創宇社，是比分離派的浪漫主義更具有強烈社會性的組織。意為「創造新建築，充實全宇宙」的創宇社，在建築呈現手法方面與分離派為同一主張，不過成員大多是在分離派（遞信省）旗下工作的製圖員，因此在思想方面對社會的意識更為強烈。

山口日後於昭和26年（1951年）與三輪正弘、植田一豐設立RIA建築綜合研究所，摸索以團隊進行建築設計之道。

溶入地方環境的町田市立博物館

町田市立博物館（原町田市鄉土資料館）為RIA時期之作，一般咸認是由山口個人直接進行設計的作品，是一座鋼筋混凝土造，地上二樓、地下一樓的設施。坐落於多摩丘陵的高處，北側正好能夠俯視介於中段的藤之台集合住宅社區。

外觀

面向道路的低矮大屋頂。將建物調整成與後方森林斜面差不多的高度，以達到平緩串聯森林與住宅地的效果。

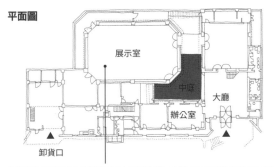

屋頂中央部則設有紀念塔，面向道路的外牆為水泥油灰裸牆並鋪上花崗岩碎石。

平面圖

展示室

中庭

大廳

辦公室

卸貨口

玄關口

來自露天中庭的柔和光線照亮大廳左手側。再往內走則設有與道路平行的挑高展示室。大廳、辦公室、卸貨口皆配置於道路側，因此形成卸貨口與玄關面向同一條道路的罕見平面構成。

山口文象生於淺草，是清水組木匠工頭山口勝平的次子，約從大正2年（1913年）開始幫忙木工活。大正10年左右加入分離派，並受其影響而於大正12年組織創宇社。昭和6年（1931年）前往德國，並在格羅佩斯（Walter Gropius）門下習得現代主義建築手法，於昭和9年出道成為建築師。

山口在第二次世界大戰前後推出奠基於功能主義、理性主義的建築作品，從土木工程到和風住宅全都難不倒他。而他也是RIA（RIA股份有限公司）的創辦人。

※ 大正至昭和初期發源於美國的建築風格。在日本也被稱為「國際樣式」。此風格倡導排除一切裝飾，打造世界共通、符合普世價值的設計。基於理性、功能主義而不具凹凸的建物形狀以及玻璃帷幕牆等皆為此風格的特徵。

84

為數稀少的包浩斯樣式建築「黑部川第二發電廠」

山口在日本電力公司特聘委託下，設計了黑部川第二發電廠、堰堤（昭和11年），以及瀨戶第二發電廠西村堰堤（昭和14年左右）等建物，他的事務所則經手了箱根湯元山崎水壩（昭和11年左右）等設施，是一位在水壩建築方面造詣深厚的建築師。山口還特地造訪德國卡爾斯魯爾理工學院土木系水力學權威雷伯克教授，在土木實驗室待了三個月，並進行水壩的調查。

外觀在廣義上為國際風格[※]。立面的構成為：以梁柱連接1到3樓設有發電設備的右側部分與突出的左側部分，右側部分則透過壁柱劃分牆面，衝接往外延展的水平屋頂。

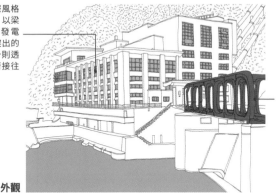

外觀

彷彿與側面的白色箱型建築形成對比般，搭配線條圓滑的紅色鐵橋。鐵橋本身為昭和9年日本橋梁股份有限公司製作。

小屋平水壩

水門上部也是現代主義風格的設計。

小屋平堰堤沈砂池的水門。山口在設計時表示：「最大的問題應該就在於是否能自然毫無虛假地呈現出這個構造物的功能性吧。」他為了追求自然景觀與混凝土建造物的調和似乎下了不少功夫。

人物關係圖

華特·格羅佩斯 ── 岩元　祿
　　　　　　　── 山田　守
　　　　　　　── 山口文象

此事雖與山口沒有直接關聯，不過山口所設計的三喜大樓（大正14年左右，也有人認為是川喜田煉七郎所設計）是川喜田煉七郎、水谷武彥、山脇巖．道子夫婦在昭和7年開設新建築工藝學院的場所。此學院以包浩斯為範本開辦夜間部課程，作育英才無數。像是專門學校桑澤設計研究所與東京造形大學的創辦人桑澤洋子、平面設計師龜倉雄策、花道草月流創始人勅使河原蒼風等等。

明治35年　1月10日生於東京淺草

大正／年　3月東京高等工業學校附屬職工徒弟學校木工科大工分科畢業，在父親勝平的安排下成為清水組定夫（隸屬工地現場的雇員）

大正9年　離開清水組，9月成為遞信省財務局營繕課雇員（製圖員）

大正2年　3月成為創辛社建築會

大正13年　10月組成創辛社建築會

大正11年　12月在山田守引介下成為內務省復興局雇員，任職於土木部橋梁課，兼任日本電力特聘技師

大正5年　在石本喜久治的招聘下進入竹中工務店，任片岡石本建築事務所主任技師

大正15年　12月離開竹中工務店，前往西歐，在華特·格羅佩斯的工作室上班，於柏林工業大學進修（～昭和7年7月29日）

昭和2年　離開滿州、西伯利亞，途經西歐，於柏林工業大學進修

昭和5年　開設山口文象建築事務所

昭和9年　6月28日參與組成新日本建築企業隊（NAU）

昭和22年　與植田一豐和三輪正弘共同成立RIA建築綜合研究所，設計大日本製糖堺工廠

昭和28年　擔任RIA建築綜合研究所、新建築技術者集團並擔任幹事

昭和34年　參與設立新建築技術者集團並擔任幹事

昭和44年　開設RIA建築綜合研究所，設計大日本製糖堺工廠

昭和53年　5月19日逝世

町田市立博物館（原町田市鄉土資料館）／竣工：昭和47年／所在地：東京都町田市本町田3562
黑部川第二發電廠／竣工：昭和11年／所在地：富山縣黑部市宇奈月溫泉

超越樣式 探究建築展現手法 村野藤吾

村野建築三原則 [※3]

①重視邊角（edge）。設計建築時，中心部分就算是尚未出道的學生也有辦法完成，但邊角有一定的難度，並不容易處理。②避免物件衝突碰撞，一定要設下心理（視覺上）的緩衝。牆壁與地面接觸之處，要讓壁土自然銜接融為一體，不產生衝撞突兀感。③重視觀感與觸感。放眼所見之感、映入眼簾之感、材料的觸感、地板·牆壁·天花板等各種細微的觸感，皆必須細心留意。

具有歷史意義的渡邊翁紀念會館

這是用來緬懷宇部水泥經營人渡邊祐策素行翁的設施。調整正面的曲率，讓上下車處的庇簷與三座牆面往內縮。最內側的牆面則比舞台更為垂直，在外觀上將建物的機能曖昧化。

外觀

沿著正面階梯於兩翼各配置三根清水混凝土柱，形成六根列柱。這些柱子象徵為紀念渡邊創辦人而捐柱的沖之山炭坑公司等六家企業。

內觀

逐步擴大廳堂柱體與天花板的連接部分，形成平緩的連結；柱體與地面連接處則搭配黑色底部，透過所產生的陰影呈現懸浮的視覺感受。

村系就讀，學生時代醉心於維也納分離派[※1]，並在早稻田大學的今和次郎於自家舉辦的讀書會學到許多新知。畢業後由於在渡邊節手下工作，轉而學習歷史主義樣式[※2]。村野獨立後在活用此風格的源不絕。

野在服完兵役後進入建築學同時，也開始呈現出表現派傾向，展開可稱之為後期表現派的建築活動。戰後則成為與今井兼次等現代主義者分庭抗禮的唯一勢力，直到最後皆持續從事表現派活動。村野年逾90歲仍不斷設計，其創作欲源源不絕。

明治24年	5月15日生於佐賀縣唐津市
明治43年	小倉工業學校機械科畢業，任職八幡製鐵所，兵役
大正3年	就讀早稻田大學高等預科（理工科）
大正7年	早稻田大學理工學院建築學系畢業，畢業論文「都市建築論」提到對環境的看法。任職於渡邊節建築事務所
大正8年	發表論文「凌駕於樣式之上」《建築與社會》5~8月號）
昭和5年	開設村野建築事務所，前往俄羅斯、歐洲、美國考察觀摩
昭和16年	擔任日本建築學會評議員（～昭和17年）
昭和37年	設立村野·森建築事務所
昭和42年	就任日本建築師協會會長
昭和47年	獲頒文化勳章
昭和47年	榮獲日本建築學會大獎（長年透過優秀的建築創作活動為建築帶來貢獻）
昭和48年	獲頒早稻田大學名譽博士
昭和49年	因迎賓館翻修設計有功，獲皇室賜予御紋章銀杯一組，並獲總理大臣與建設大臣頒發感謝狀
昭和51年	因設計常陸宮邸，獲皇室賜予御紋章木盃，以及宮家所賜銀杯
昭和59年	11月26日逝世

※1 村野視之為自由樣式。　※2 村野稱為折衷主義。
※3 浦邊鎮太郎相當景仰村野，在兩人的對談中提出「村野建築三原則」，獲村野表示認同。

藉由布幔營造空間的八岳美術館

八岳美術館（原村歷史民俗資料館）是以雕刻家清水多嘉示的雕刻與繪畫等作品為中心進行展示的設施。展示室為連續不斷的預鑄混凝土半圓頂結構，營造出宛如中世紀羅馬式教堂交叉拱頂般的空間。

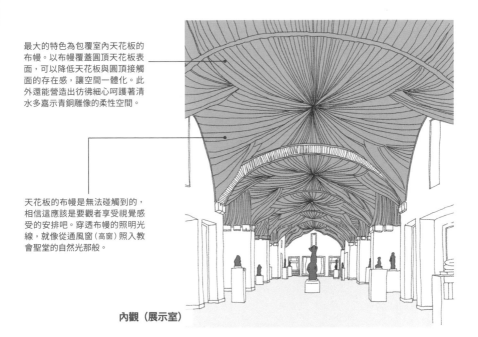

最大的特色為包覆室內天花板的布幔。以布幔覆蓋圓頂天花板表面，可以降低天花板與圓頂接觸面的存在感，讓空間一體化。此外還能營造出彷彿細心呵護著清水多嘉示青銅雕像的柔性空間。

天花板的布幔是無法碰觸到的，相信這應該是要觀者享受視覺感受的安排吧。穿透布幔的照明光線，就像從通風窗（高窗）照入教會聖堂的自然光那般。

內觀（展示室）

人物關係圖

今和次郎　渡邊節

村野藤吾

今和次郎在自家所舉辦的講座讓村野學到許多新知。村野曾談到，當時所學之物對自身的思想帶來啟發，才能夠平安度過想法容易流於虛無的危險時期。此外，他也回憶跟著渡邊學習建築，從而得知自歷史樣式規則中所習得的概念有多重要。由此可知，渡邊的教導仍持續對村野的基本作品風格發揮一定的影響力。

外觀由連續不斷的圓頂所構成。刻意壓低圓頂高度，讓建築與雜樹林景觀融為一體。

展示室

展示室　展示室

平面圖

宇部市渡邊翁紀念會館／竣工：昭和12年／所在地：山口縣宇部市朝日町8-1
八岳美術館（原村歷史民俗資料館）／竣工：昭和55年／所在地：長野縣諏訪郡原村17217-1611

吉田鐵郎

從表現主義出發 以現代主義探究傳統表現風格

陶特與吉田鐵郎

在布魯諾・陶特停留日本的期間，有許多建築師協助其活動，像是上野伊三郎、山田守、谷口吉郎、古茂田甲子郎、土浦龜城、藏田周忠、竹內芳太郎等，而中心人物就是吉田。陶特對吉田的評價特別高，諸如「東京中央郵局的設計非常優秀」、「吉田是擁有最強實力的建築師」等等，不吝給予最大的讚美。

表現主義與現代主義的轉移期

「舊京都中央電話局上分局」為鋼筋混凝土造的三層樓近代建築。這既是顯著呈現吉田受到表現主義影響的建築，同時也被認為是吉田逐漸傾向現代主義的轉移期作品。

北側為塔體往外突出的設計，南側則未做此處理，而是以隆起的方式呈現量體感。可從整體風格看見德國表現主義的影響。

外觀

吉田起初醉心於表現主義式的設計，在這之後呈現出偏好白色箱型設計的現代主義傾向，接下來逐漸開始運用日本梁柱，探究日式的現代主義設計風格。吉田設計完東京中央郵局後，在大阪中央郵局建案發揮鋼筋混凝土造的特性，打造日式真壁造風格，而這項手法在戰後由丹下健三發揚光大，融入木建材組合比例的美學，並在廣島和平紀念館建案達到巔峰。吉田可謂嘗試利用梁與柱呈現日式風格的先驅。

	
明治27年	5月18日生於富山縣
大正4年	第四高等學校畢業後，報考東京帝國大學工科大學建築學系落榜，就讀東京帝國大學理科大學理學系（但曠課）
大正5年	7月10日東京帝國大學工科大學建築學系畢業，畢業論文為「我國將來的住宅建築」（共通題目）同年17日進入遞信省任職於財務局營繕課，與吉田芳枝成婚，改姓吉田（原姓氏為五島）
大正6年	擔任遞信省技師
大正10年	擔任臨時電信電話建設局技師（財務局營繕課）
大正13年	設計東京中央郵局，7月1日奉命出差法國、加拿大，前往歐美考察（～昭和7年7月）
昭和9年	設計大阪中央郵局
昭和18年	擔任遞信院技師
昭和19年	辭去遞信省技師職務，返回故鄉
昭和21年	成為日本大學教授（～昭和25年）
昭和27年	翻譯布魯諾・陶特著《建築與藝術》（雄雞社）
昭和31年	9月8日逝世

※ 東京中央郵局於平成11年，經DOCOMOMO Japan評選為DOCOMOMO 20大建築，歷經平成19年的保存運動，將部分外牆作為外皮進行保存、再生，於平成25年以「KITTE」之名正式開業。大阪中央郵局雖然也有提出保存請願書，但仍遭拆除。

東京與大阪兩座郵局建築名作比一比

東京中央郵局為鋼骨鋼筋混凝土造,地上五樓、地下一樓的建築,於昭和6年(1931年)竣工;大阪中央郵局則是鋼筋混凝土造,地上六樓、地下一樓的建築,昭和14年(1939年)竣工[※]。兩者皆出自吉田的設計,外觀卻有許多相異之處。一起來看看這八年間吉田設計風格的變化。

外觀(東京中央郵局)

開口部看起來為一整列同樣大小,但其實採用了愈往上層愈小的設計。如此一來由下往上看時便能增添遠近感,呈現出更高的視覺感受。

曲面牆

外觀(大阪中央郵局)

為了融入都市景觀,將大阪中央郵局的外牆設計成深灰色。透過連續不斷的壁柱分隔牆面。

色澤為白色。牆面分成4樓以下與5樓兩個部分。下層透過梁與柱營造出宛如高達四層樓的框架,並將窗戶配置在框架內。

長達五層樓的柱體直抵最上層的屋簷。彷彿為了強調此印象般,讓垂直壁比柱體往內縮一段。此外,大阪的建物並不像東京那樣於屋簷之上再設置樓層。

人物關係圖

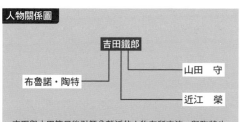

吉田鐵郎

布魯諾・陶特

山田　守

近江　榮

吉田與山田等日後引領分離派的人物有所交流,與陶特也有所往來,由此可知他在日本建築史上對表現主義的影響有多大。此外,建築史學家近江榮是吉田在日大短暫任教期間的學生,他還被稱為「競圖的近江」,是在日本建築史上留下巨大影響的人物。近江在日大畢業後,由於與吉田住得近,便協助臥病在床的吉田,根據其口述撰寫《日本庭園》這本德文書。

平面圖(大阪中央郵局)

相對於東京是在路角地部分採曲面設計,大阪則是倒角設計。

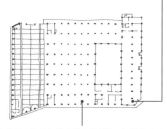

東京是廣為人知的現代主義傑作,但其實也隱含著歷史主義樣式以及分離派以降的表現主義影子。另一方面,大阪的梁柱構成則呈現出更強的即物主義。也因此大阪中央郵局被視為吉田作品中,最具有現代主義色彩的建物。

舊京都中央電話局上分局/竣工:大正12年/所在地:京都府京都市上京區中筋通丸太町下駒之町561-1
東京中央郵局/竣工:昭和6年/所在地:東京都千代田區丸之內2-7-2
大阪中央郵局/竣工:昭和14年/現已不存在

立志打造「人文主義」建築的熱血指導者 今井兼次

教師中的教師

今井兼次在大正8年（1919年）自早稻田大學畢業後，便擔任助理從事教職工作，直到昭和40年（1965年）獲頒名譽教授為止，皆於早稻田講授建築課程。據川添登所述：「願意跟學生打成一片、甘苦與共的老師，就只有今井兼次教授一人。」由此可知，今井並非高高在上地進行指導，而是與學生一起平坐，顯見其熱心教育的程度。

活用有機體造形的大隈重信紀念館

這是坐落於佐賀縣佐賀市大隈重信誕生地，傍著大隈重信舊宅（國指定史蹟）興建的附屬設施，為鋼筋混凝土造兩層樓建物。這是紀念大隈重信誕辰125週年所企劃的紀念性建築，並於竣工翌年捐贈佐賀市。

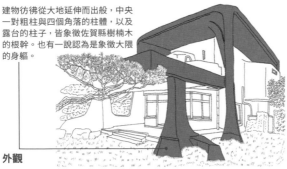

建物彷彿從大地延伸而出般，中央一對粗柱與四個角落的柱體，以及露台的柱子，皆象徵佐賀縣樹楠木的根幹。也有一說認為是象徵大隈的身軀。

外觀

今井在大正末年至昭和初期，透過雜誌引進了德國表現派等歐美的最新建築資訊，以及勒‧柯比意、埃列爾‧沙里寧（Gottlieb Eliel Saarinen）等人的作品，而且也是日本第一位介紹高第（Antonio Gaud）與魯道夫‧史代納（Rudolf Steiner）的建築師。高第更是今井花費半生研究的對象。今井也將這些建築師的風格帶入自己的建築作品中，如同《建築與人性》[※]一書所述般，這可說是超越理性主義的人類精神性表現。

明治28年　1月11日生於東京

大正8年　早稻田大學理工科建築學系畢業，擔任該學系助理。9月成為早稻田大學助理教授

大正13年　組成建築團體「流星」

大正15年　以早稻田大學留學生身份，經由蘇聯前往歐美留學（～昭和2年）

昭和3年　為帝國美術學校的創立貢獻心力

昭和6年　成為早稻田大學教授

昭和12年　出版《蘇維埃俄羅斯新興建築圖集》（洪洋社）

昭和28年　發表《建築與人性》（早稻田大學出版部）

昭和31年　組成高第之友會日本分會

昭和37年　獲日本建築學會獎（日本二十六聖人殉教紀念館）、早稻田大學大隈紀念講學褒獎

昭和38年　獲邀參加高第之友會創立10週年典禮

昭和40年　擔任關東學院大學教授（～昭和57年）

昭和41年　獲頒早稻田大學名譽教授

昭和52年　獲頒日本建築學會大獎「透過人性化近代建築對建築界所做出的貢獻建築研究與活動之詩意整合」

昭和62年　5月20日逝世

※　早稻田大學出版部出版。

融入現代主義與高第風格的野心之作

日本二十六聖人紀念館由鋼筋混凝土造聖堂（神父館）與資料館構成。聖堂為三層樓、資料館為兩層樓建築，為紀念文久2年（1862年）獲羅馬教宗封聖100週年，興建於殉教地的小丘上（西坂公園）。

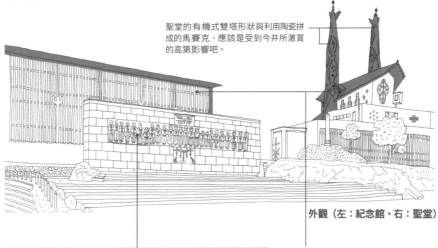

聖堂的有機式雙塔形狀與利用陶瓷拼成的馬賽克，應該是受到今井所激賞的高第影響吧。

外觀（左：紀念館、右：聖堂）

日本二十六聖人指的是因豐臣秀吉下令禁基督教，而在慶長元年（1597年）2月5日遭處刑殉教的六名方濟各會宣教師及二十名日本信眾。紀念碑的青銅像為舟越保武之作。

將聖堂靠道路的部分填高，以便遠眺時能與紀念館呈現出一體感。也可看出這是考量到聖堂與殉教地點的公園紀念碑的關聯性才做此配置。

人物關係圖

今井的大學同學為十代田三郎、木村幸一郎，山本拙郎是大兩屆的學長，村野藤吾則是大一屆的學長。今井將史代納的研究交託給自身研究室的上松佑二（東海大學名譽教授）。上松曾經留學歌德館自由靈性科學學院，並承續今井的精神，於日後發表《關於今井兼次建築與思想之研究》（中央公論美術出版）一書。

設有花菱形彩繪玻璃與小窗的聖堂內部。除了窗戶以外甚少裝飾，呈現出一種清心寡慾的印象。

內觀（聖堂）

大隈重信紀念館／竣工：昭和41年／所在地：佐賀縣佐賀市水江2-11-11
日本二十六人聖人紀念館／竣工：昭和37年／所在地：長崎縣長崎市西坂町7-8

創立分離派建築會
揮別過往風格樣式

山田守

分離派宣言

> 我們要站出來。為了與過去的建築圈做切割、為了創造新建築圈，讓所有建築皆具有意義。我們要站出來。為了喚醒沉睡在過去建築圈內的所有事物、為了拯救逐漸沉淪陷溺的所有事物。我們要站出來。為了實現我們的這份理想，我們樂於傾盡所有，犧牲奉獻，直到我們倒下、直到我們死亡為止。我們全體人員將向右對著世界做出宣言。

曲線極富特色的博物館

山田歿後，由山田守建築事務所打造的東海大學海洋科學博物館，是以表現主義做設計，直到現在基本的平面構成仍幾乎維持著當時的狀態。

相鄰的東海大學自然史博物館，於昭和49年開館。成排的尖拱為表現主義式風格。

可形容為鬱金香狀或噴水池狀的出入通道庇簷與柱體連貫，形成俐落簡約的構造體。巨大水槽、圓弧與梯形動線所組成的觀覽水槽室彎曲錯落，令人印象深刻。

外觀（東海大學自然史博物館）

外觀（東海大學海洋科學博物館）

山田守、堀口捨己、森田慶一等人在畢業之際組成了名為「分離派建築會」的團體。分離派一詞是引用自維也納分離派之名，其宗旨為揮別過往樣式、創造新風格。該團體於大正9年（1920年）2月1日在帝大校園內舉辦同好習作展，正式展開活動，而中心的人物就是山田。發表分離派宣言後，山田與吉田鐵郎率先採用國際風格手法，但在分離派中，始終如一貫徹表現主義風格的也是山田。

	
明治27年	4月19日生於岐阜縣羽島郡
大正9年	東京帝國大學工學院建築學系畢業，組成分離派建築會，成為遞信省財務局營繕課勤務遞信技術人員
大正14年	昭和4年赴歐美出差，出席第二屆近代建築國際會議
昭和8年	第二屆近代建築國際會議（德國，法蘭克福），出席與布魯諾．陶特、谷口吉郎、吉田鐵郎一同觀摩考察各地建築
昭和14年	4月升任遞信省財務局營繕課長
昭和17年	協助設立航空科專門學校（東海大學前身）
昭和20年	辭去遞信省官職
昭和21年	設立通信建設工業股份有限公司，就任專務董事
昭和24年	設立通信建設工業股份有限公司，開設山田守建築事務所（於昭和24年解散）
昭和26年	擔任東海大學理事、東海大學工學院建設工學系主任教授
昭和38年	獲頒藍綬褒章，赴歐美七國與巴西考察。京都塔大樓、日本武道館竣工
昭和39年	日本武道館設計競圖冠軍
昭和40年	獲頒勳三等旭日中綬章
昭和41年	6月13日逝世

融合現代主義與表現主義的東海大學湘南校區

因山田就任東海大學理事並擔任主任教授之故，許多相關設施都由其操刀設計乃眾所周知之事。尤其是東海大學湘南校區獲DOCOMOMO Japan選定為「東海大學湘南校區與校舍群」，從主體設計到校舍全都由山田守一手包辦。

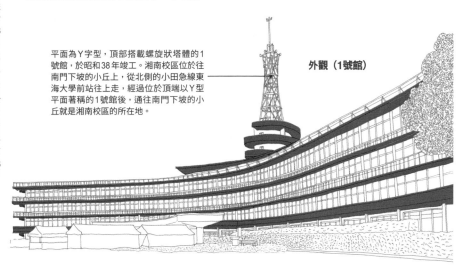

平面為Y字型，頂部搭載螺旋狀塔體的1號館，於昭和38年竣工。湘南校區位於往南門下坡的小丘上，從北側的小田急線東海大學前站往上走，經過位於頂端以Y型平面著稱的1號館後，通往南門下坡的小丘就是湘南校區的所在地。

外觀（1號館）

1號館基本上是採取從南側為教室帶來豐沛採光的校舍配置。

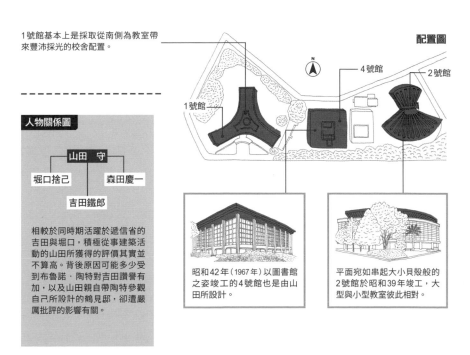

配置圖

4號館　2號館

1號館

人物關係圖

```
          山田　守
      ┌──────┴──────┐
   堀口捨己        森田慶一
      │
   吉田鐵郎
```

相較於同時期活躍於遞信省的吉田與堀口，積極從事建築活動的山田所獲得的評價其實並不算高。背後原因可能多少受到布魯諾‧陶特對吉田讚譽有加，以及山田親自帶陶特參觀自己所設計的鶴見邸，卻遭嚴厲批評的影響有關。

昭和42年（1967年）以圖書館之姿竣工的4號館也是由山田所設計。

平面宛如串起大小貝殼般的2號館於昭和39年竣工，大型與小型教室彼此相對。

東海大學海洋科學博物館‧自然史博物館／竣工：昭和45年／所在地：靜岡縣靜岡市清水區三保2389‧2407
東海大學湘南校區／竣工：昭和38年（1號館）、39年（2號館）／所在地：神奈川縣平塚市北金目4-1-1

追求正統又現代化的和風詮釋手法
堀口捨己

在許多方面皆出類拔萃

堀口既是建築史學家亦是和歌詩人，多才多藝。據戰後在東京大學擔任助理的早川潤表示，堀口曾告訴他，仔細從音樂、繪畫、雕刻，甚至是骨董中找出精華之處，尤其是上乘之作，更應該積極觀摩學習，努力從中獲得創作泉源。相信堀口應該認為不僅限於建築，多方面接觸出色的事物是相當重要的。

堀口最佳傑作「八勝館（御幸之間）」

愛知縣的料亭——八勝館內的御幸之間與櫻之間為堀口的作品。其中御幸之間更是堀口廣為人知的傑作。昭和25年（1950年）天皇皇后陛下蒞臨在愛知縣所舉辦的國民體育大會，並下榻此處，御幸之間就是當時將宅邸增建整修後的建物。

外觀

以數寄屋造的代表住宅桂離宮為範本，進行設計規劃。數寄屋造大多使用富含天然質感的材料，以及有色土牆等物。

堀口從帶有阿姆斯特丹學派影響的表現主義出發，經過現代主義的洗禮，成為和風建築的大師。他在大正9年（1920年）畢業前夕與山田守等人組成分離派建築會，在大正10年透過和平紀念東京博覽會的設計，將分離派的主張化為實作展現在世人眼前。赴歐後，堀口嘗試像吉川邸般由白色與直角所構成的現代主義設計。約從昭和11年起，堀口以茶與茶室研究為軸心，一頭栽進數寄屋、書院造等日本傳統建築的世界裡，並搭配實測調查發表許多學術文章。

明治28年	1月6日生於岐阜縣
大正6年	9月就讀東京帝國大學工科大學建築學系
大正9年	2月於東京帝國大學第二學院建築學系畢業。7月東京帝國大學工學院建築學系習作展覽會。7月18～22日舉辦「分離派建築會展覽會」。9月就讀東京帝國大學研究所
大正10年	3月成為和平紀念東京博覽會工營課技術員，10月和平紀念東京博覽會交通館航空館竣工，12月和平紀念東京博覽會池塔動工（大正11年3月竣工）。7月東京博覽會出版《分離派建築宣言與作品》（岩波書店）《日本橋白木屋》出版《分離派建築會宣言與作品》（岩波書店），9月就讀東京帝國大學研究所
大正12年	4月辭去和平紀念東京博覽會工營課職務
大正14年	4月與大內秀一郎共赴歐洲（～大正13年）。7月19日在堀越三郎的力薦下，與大內秀一郎共赴
大正14年	小出邸竣工

小出邸（現為江戶東京建物園）

相關人物

山田守▼92頁／森田慶一▼96頁

透過常滑陶藝研究所挑戰混凝土的和風樣式

這是內部設有展示空間，但本質上是以振興陶藝為目的的研究設施。外觀與戰前堀口受到荷蘭風格派（De Stijl）或包浩斯風格影響的設計大異其趣，可說是嘗試透過混凝土呈現和風樣式的建築。平面構成為線對稱，空間構成卻是非對稱，徹底瓦解建物的對稱性。

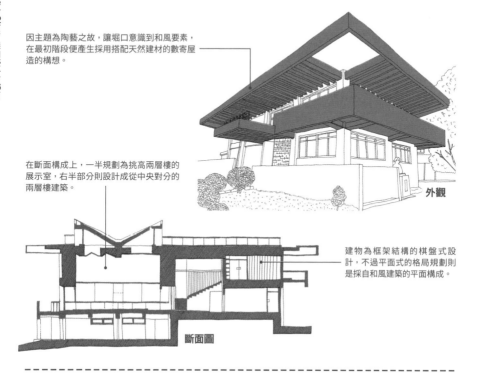

因主題為陶藝之故，讓堀口意識到和風要素，在最初階段便產生採用搭配天然建材的數寄屋造的構想。

外觀

在斷面構成上，一半規劃為挑高兩層樓的展示室，右半部分則設計成從中央對分的兩層樓建築。

建物為框架結構的棋盤式設計，不過平面式的格局規劃則是採自和風建築的平面構成。

斷面圖

人物關係圖

堀口捨己 — 山田 守

早川正夫 — 神代雄一郎

與堀口一同前往朝鮮與中國旅行的瀧澤真弓，後來則與堀口一起組成分離派建築會。早川正夫是與堀口攜手進行設計的高徒，並承繼其設計體制。建築史學家神代雄一郎則與堀口同為明治大學教授，也曾共同執筆發表文章。

昭和4年 3月擔任帝國美術學校教授（～昭和8年）

昭和16年 擔任東京女子高等師範學校講師（～昭和21年）

昭和19年 10月15日發表「書院造與數寄屋造之研究」，著眼於室町時代的起源與發展

昭和21年 擔任東京大學工學院講師（昭和28年4月起擔任研究所講師）

昭和24年 擔任明治大學工學院建築系教授，取得工學博士學位

昭和25年 獲昭和24年度日本建築學會獎（論文獎）（「利休的茶室」）

昭和26年 獲昭和25年度日本建築學會獎（作品獎）（八勝館，御幸之間）

昭和28年 獲每日出版文化獎（《桂離宮》，每日新聞社）

昭和40年 屆齡退休辭去明治大學教職，成為神奈川大學工學院教授

昭和41年 獲日本建築學會大獎「透過創作與研究對建築傳統發展的貢獻」

昭和44年 獲勳三等瑞寶章

昭和45年 辭去神奈川大學教職

昭和59年 8月18日逝世

堀口捨己過世後11年間，因本人之意未對外公開，直到平成7年1月28日的「誕生100年紀念座談會」舉辦之際，經由律師調查戶籍後才發現這件事

八勝館（御幸之間）／竣工：昭和25年／所在地：愛知縣名古屋市昭和區廣路町石坂29
常滑陶藝研究所（現為常滑陶之森陶藝研究所）／竣工：昭和36年／所在地：愛知縣常滑市奧条7-22

在建築論的世界推展「京都學派」 森田慶一

致力於構築縝密的理論

曾跟著森田學習的彌政和平曾提到，森田在「建築概論」這門課程開課之際，向學生如此說明旨趣：「建築的探討是很多元、豐富的，勿以混沌不明、群魔亂舞的觀感視之，而是探究作為秩序的建築原理，故本課程特意以概論述之。」森田似乎從這門內容極為縝密、嚴謹的課程出發，逐步形成其建築思想。

湯川紀念館細膩的現代主義風格

昭和24年（1949年）京都大學的湯川秀樹教授，因介子理論的研究而成為日本首位諾貝爾獎得主，而這棟鋼筋混凝土造的三層樓建築，就是為了紀念其偉業所興建的設施。這也是森田繼樂友會館與農學院正門後，睽違近三十年的作品。

此作品與森田以往的風格大相逕庭。藉由歷史主義樣式的比例，打造細膩的現代主義風格，展現了森田嘗試從西洋古典構築出建築論的經歷，是相當具有森田特色的設計。

外觀

提 到「京都學派」會令人想到哲學，不過在建築領域也存在著被稱為京都學派的流派，而創始人就是森田。森田起初與山田守等人組成分離派，但是他在博士論文研究維特魯威（Marcus Vitruvius Pollio）[※1]，並形成了獨自的建築論。這份成果讓他獲得建築學會大獎，將畢生精力大多投注於文獻研究。而且從他開始，帶動後來由增田友也等人領軍的京都學派發展。森田是產量很低的建築師，但留下的作品都相當傑出。

- 明治28年　4月18日生
- 大正9年　東京帝國大學工學院建築學系畢業，成為分離派建築會同好、警視廳技師，10月任職於內務大臣官房都市計畫課，11月升任為內務技術人員
- 大正10年　任職京都帝國大學助教授
- 大正11年　擔任京都帝國大學助理教授
- 昭和9年　3月發表「維特魯威的建築論研究」成為工學博士（京都帝國大學），擔任京都帝國大學教授
- 昭和25年　擔任京都國際文化觀光都市建設審議會委員、京都府建築審查會委員
- 昭和26年　擔任京都國際文化觀光都市建設審議會委員、京都府建築審查會委員
- 昭和27年　擔任奈良女子大學教授（兼任）
- 昭和28年　擔任奈良縣建築審查會委員、擔任文部省大學設置審議會臨時委員、建設省一級

十六銀行熱田分行

※1　羅馬共和國時期的建築師。

現代主義的里程碑「京都大學樂友會館」

這是一棟鋼筋混凝土造兩層樓建築，由清水組負責施工，於大正14年（1925年）竣工。樂友會館是紀念京都大學創校25週年所興建的同窗會館。昭和10年代，既是美學家也是社會運動家的中井正一等進步主義文化人集結起來，在此進行反法西斯主義的文化活動。此外，這裡也是探討農業問題的集會、物理‧化學研究發表、演講會等各種活動的舞台。這是自大正9年（1920年）分離派建築會正式揭開序幕後，日本現代運動之里程碑作品。

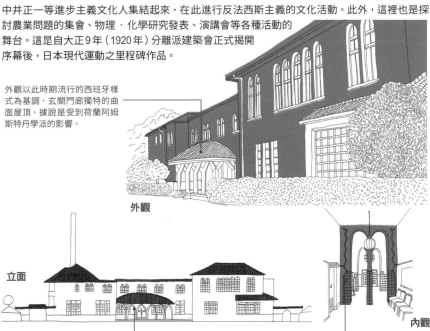

外觀以此時期流行的西班牙樣式為基調，玄關門廊獨特的曲面屋頂，據說是受到荷蘭阿姆斯特丹學派的影響。

外觀

立面

研判門廊是將成排尖拱牆從中剖開所打造而成的。活用混凝土可塑性的造形呈現手法，應該是受到德國表現主義的影響。

內觀

內裝由室內設計師先驅，同時也是東京高等工藝學校教授的森谷延雄負責操刀。

人物關係圖

山田　守
↓
森田慶一
↓
增田友也

根據東畑謙三的回想，在他大二那一年（研判應該為大正13年），分離派同好曾於大阪講堂舉辦演講會，那時候森田與堀口捨己、石本喜久治、瀧澤真弓、矢田茂都曾上台演說。樂友會館雖然是森田畢業後經過一段時間的作品，但明顯呈現出分離派式表現主義的傾向。

昭和58年　2月13日逝世

昭和51年　獲頒日本建築學會名譽會員

昭和49年　獲日本建築學會大獎「維特魯威研究與基於西洋古典學構築建築論之貢獻」

昭和40年　獲頒二等瑞寶章

昭和38年　擔任東海大學工學院教授

昭和33年　獲頒京都大學名譽教授（～昭和33年3月）

昭和31年　擔任京都府府風致審議會委員

昭和30年　成立「建築論研究會」

京都學派主導的建築論架構，研判應該是從森田與京都直到森田辭去京都大學教職之前，弟子們所發表的博士論文有：昭和32年3月大倉三郎的「戈特弗里德‧森佩爾（Gottfried Semper）的建築論研究」、昭和33年6月白石博三的「羅斯金（John Ruskin）與莫里斯（William Morris）的建築論研究」等，從而確立了建築論架構。

昭和29年　建築士典試委員、京都國立博物館調查員（～昭和

京都大學基礎物理學研究所（湯川紀念館）／竣工：昭和27年／所在地：京都府京都市左京區北白川追分町
京都大學樂友會館／竣工：大正14年／所在地：京都府京都市左京區吉田二本松町

針對「個體」加以培育的教育方式

吉田曾說建築不是透過課程傳授的，據聞他會閱覽學生還未臻完善的素描，明確指出有發展可能性的部分。藝大教授奧村昭雄回憶學生時代時表示，岡田捷五郎會找出學生的優異之處予以稱讚，一視同仁地施教，相對於此，吉田則是透過「尖錐般的批評」培育特別有潛能的「個體」。

為和風開闢出
新可能性之建築師
吉田五十八

吉田在山口蓬春紀念館對景觀眺望所下的功夫

畫家山口蓬春與吉田為東京美術學校的同學。山口於昭和23年（1948年）買下已蓋好的木造兩層樓日式房屋作為住家，並委託吉田進行翻修與畫室增建設計。此外，平成3年（1991年）整修為紀念館時，則由建築師大江匡負責操刀。

畫室與陽台之間設有段差，置於陽台的桌子與椅背皆經過細心調整，以免山口畫家作畫時，往外眺望的視線被這些家具擋住。

外觀

吉田五十八以數寄屋為中心進行日本傳統建築近代化的研究，畢生所經手的作品皆巧妙運用和風進行規劃設計[※]。在延續自大正時代的分離派中陸續出現被稱為後期表現派的作品，而透過和風住宅來呈現此風格的代表性建築師就是吉田。接著，主要是從戰後，他亦開始著手挑戰透過鋼筋混凝土造來詮釋和風意象。在這之後，便逐步轉移至利用鋼筋混凝土結構打造神社寺院建築的時代，如中宮寺本堂等。

※ 吉田在「近代數寄屋住宅與明朗性」（《建築與社會》昭和10年10月號）談到，顯露於傳統和風建築的建材相當多，為了讓視覺觀感流暢平順，提出將這些材料加以隱藏或乾脆拿掉的全新和風建築手法。

和風現代主義名作「諏訪市文化中心（原北澤會館）」

這是北澤工業股份有限公司的福利施設，為鋼筋混凝土造兩層樓、部分為三層樓的建物。平面構成以中庭劃分成劇場與會館兩個部分。這是以鋼筋混凝土造為基調的現代主義風格建築，並搭配和風元素加以呈現。

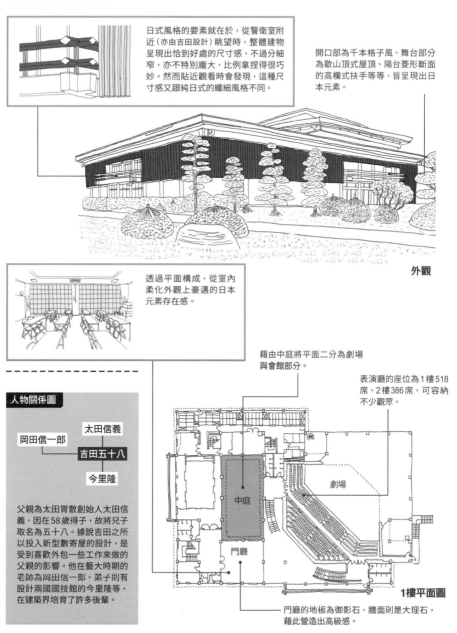

日式風格的要素就在於，從警衛室附近（亦由吉田設計）眺望時，整體建物呈現出恰到好處的尺寸感，不過分細窄，亦不特別龐大，比例拿捏得很巧妙。然而貼近觀看時會發現，這種尺寸感又跟純日式的纖細風格不同。

開口部為千本格子風、舞台部分為歇山頂式屋頂、陽台菱形斷面的高欄式扶手等等，皆呈現出日本元素。

外觀

透過平面構成，從室內柔化外觀上豪邁的日本元素存在感。

藉由中庭將平面二分為劇場與會館部分。

表演廳的座位為1樓518席、2樓386席，可容納不少觀眾。

人物關係圖

岡田信一郎 —— 太田信義
　　　　　　　 吉田五十八
　　　　　　　 今里隆

父親為太田胃散創始人太田信義，因在58歲得子，故將兒子取名為五十八。據說吉田之所以投入新型數寄屋的設計，是受到喜歡外包一些工作來做的父親的影響。他在藝大時期的老師為岡田信一郎。弟子則有設計兩國國技館的今里隆等，在建築界培育了許多後輩。

劇場

中庭

門廳

1樓平面圖

門廳的地板為御影石，牆面則是大理石，藉此營造出高級感。

山口蓬春紀念館（原山口蓬春畫室）／竣工：昭和29年／所在地：神奈川縣三浦郡葉山町一色2320
諏訪市文化中心（原北澤會館）／竣工：昭和37年／所在地：長野縣諏訪市湖岸通5-1018-1

力抗火災 以鋼筋混凝土造 挑戰傳統風格

大岡實

受火災撥弄的人生

談起大岡的生平，就不能不提到昭和24年（1949年）1月26日的法隆寺金堂火災事件。他也因為這場火災，辭去法隆寺國寶保存工程事務所長一職，並以鋼筋混凝土造挑戰日本傳統樣式的建築師之姿重新出發。身為大岡研究者的青柳憲昌指出：「對木造建築精髓知之甚詳的大岡，因這起火災事件而決心著手將日本傳統建築鋼筋混凝土化，可見這件事對他而言有多痛心。」

奠基於防火意識的淺草寺本堂

大岡之所會產生以鋼骨鋼筋混凝土結構打造寺院的想法，其中一大因素不外乎為法隆寺火災，不過據說本堂的建築計畫是由伊東忠太所擬定的，因此大岡也很有可能受到伊東採用鋼筋混凝土造設計築地本願寺本堂等手法的影響。

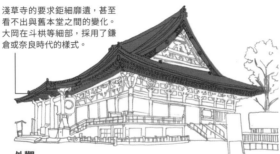

淺草寺的要求鉅細靡遺，甚至看不出與舊本堂之間的變化。大岡在斗栱等細部，採用了鎌倉或奈良時代的樣式。

外觀

大岡在建築界是相當有名的建築史學家。在川崎市設立日本民家園之際，據悉從設置的基本構想到選定進行移築的民家，皆由他負責指導。大岡原本想成為設計師，但在大一時聽了伊東忠太講課後，對歷史建物的造形產生興趣，進而踏上研究歷史建築的路。在那個以現代主義建築為主流的時代，他卻獨立於潮流之外，嘗試各種傳統風格。不過，使用混凝土來詮釋傳統元素這一點倒是相當特異。

年代	事蹟
明治33年	9月29日生於東京深川
大正15年	3月東京帝國大學工學院建築學系畢業，攻讀東京帝國大學研究所
昭和2年	4月成為文部省特聘人員
昭和14年	6月成為文部省特聘法隆寺工程人員
昭和15年	12月成為文部技師
昭和17年	1月取得工學博士學位，論文為「探討興福寺伽藍配置於本邦伽藍制度史上之地位」
昭和21年	5月成為國立博物館保存修理課長
昭和22年	擔任法隆寺國寶保存工程事務所長
昭和24年	1月26日法隆寺金堂火災事件
	大岡因火災事件而於同年3月卸下所長職務。因涉及業務過失遭起訴，同年7月至昭和27年5月以休職方式處理。無罪，同年7月至昭和27年5月獲判無罪。
昭和27年	5月擔任平城京遺跡調查委員
昭和34年	4月就任橫濱國立大學工學院教授
昭和41年	4月就任日本大學工學院建築學系教授
昭和62年	12月7日逝世

※ 以曲尺做出木造建物的榫卯、接頭，以及其他構造部實際形狀的圖解法。

散見於高島城各處的混凝土木造風格

這是大岡作品中為數甚少的城郭復原建案。高島城興建於慶長3年（1598年），在明治8年（1875年）遭到拆除。大岡設計了鋼筋混凝土造的天守，以及木造的冠木門與角櫓，於昭和45年（1970年）竣工。

天守由熊谷組負責施工，其他部分據悉由當地工匠工會包辦。

天守的最頂層設有能一覽諏訪湖的觀景區。

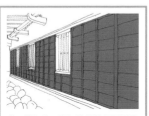

甚至連押緣雨淋板的外牆都是透過混凝土來打造。這在大岡的作品中也是絕無僅有的設計。負責施工的熊谷組在現場組好雨淋板的模板後，再澆灌混凝土製作。

外觀（天守閣）

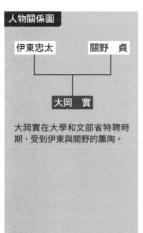

人物關係圖

```
伊東忠太        關野 貞
    |            |
    +-----+------+
          |
       大岡 實
```

大岡實在大學和文部省特聘時期，受到伊東與關野的薰陶。

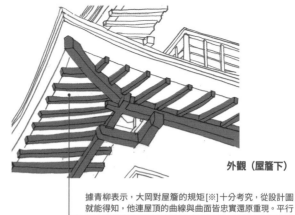

外觀（屋簷下）

據青柳表示，大岡對屋簷的規矩[※]十分考究，從設計圖就能得知，他連屋頂的曲線與曲面皆忠實還原重現。平行椽木等細部也都透過混凝土細膩呈現，希望大家有機會造訪時能仔細端詳外觀一番。

淺草寺本堂／竣工：昭和31年／所在地：東京都台東區淺草2-3-1
高島城／竣工：昭和45年／所在地：長野縣諏訪市高島1-20-15

建築設計與標準規格

column

現 在的設計事務所大多設有各種標準規格。常見於近世以前的木工資料集成》刊載了多種類型的大樓標準設計資料集成》首份資料。《建築設計誌》上介紹使用大量圖片製作的《建築

以後。準規格正式獲得統整則要等到進入近代雛型本雖然也可稱為標準規格書，但標準規格。常見於近世以前的木工

舉凡明治20年代文部省的學校校舍、明治30年代大藏省臨時建築部的鹽巴與菸草設施、昭和11年（1936年）內務省社會局的恩賜鄉倉等，像這種需要建造多棟建物的設施，有些雖然只提供範本設計圖，但大多是根據標準規格與建而成的。由政府或行政機關所示標準規格的好處是方便估算建設預算，也能穩定建築物的性能與品質。日本建築學會亦於昭和4年（1929年）所發表的《建築工學口袋書》提到建材、構造、設備等性能方面的規格。昭和12年（1937年）5月則成立設計資料集成委員會，於同年在《建築雜

農商務省與農林省亦不例外，無論是蠶業設施或茶工廠皆設有標準規格，不過農業（米穀）倉庫的標準規格則由農商務省特聘的高木源之助（大正2年東京帝國大學工科大學建築學系畢）制定。根據標準規格施工建造時，類似的建築勢必隨之增多，就保存觀點來考量，往往會被認為難以找出建物獨自的特色。然而換個角度來看，符合特定的規格就可判斷為典型建物。另一方面，由於有基本樣態可供參考，只要與規格有一點出入，便可以輕易地找出不同的特徵。

定的性能。設計，無論由誰擔綱設計，都能確保一

「關於稚蠶共同飼育所之調查第1號」
（農林省蠶絲局）昭和7年

「舊岩城村西山田養蠶實行公會稚蠶共同飼育場」
昭和11年左右

這是根據標準規格所建造的建案範例。兩者的平面構成非常相似。建立雛型不但能維持一定的水準，還具有方便估算建設成本的好處。

第 **3** 章

昭和 [戰前]

（1926～1945年）

進 入昭和時代後，日本社會已對建築師這門職業有所認識。此外，這也是師承歐洲建築大師柯比意的坂倉準三與前川國男開始推展世界基準建築的時代。然而，他們的活躍因戰爭而受阻。受到經濟大蕭條的波及，過得不得志的建築師亦比比皆是。就像穩固明治時代社會經濟的桑田，因戰爭造成糧食短缺而轉變為芋頭田那樣，當時也因資材不足而限制法定建築活動，建築師們只得致力摸索就近取材的技術。這也是革新嫩芽在荒蕪的土壤中冒出頭的時代。

秉持宏觀思想
貫徹作品風格

前川國男

競圖與前川

前川是個熱衷競圖，而且不斷挑戰的建築師。自法國回來後，他發現日本呈現出國家主義的傾向，整個建築界的主張與自己在法國所學的建築觀念完全相反。日本的現實狀況與自身的想法大相逕庭，他才因而認為除了參加競圖以外沒有其他可以進行宣示的手段，從此他便基於「參與競圖」的原則，持續進行設計活動。

上野地標「東京文化會館」

這是一棟鋼骨鋼筋混凝土造，地上四樓、地下二樓的建築。此設施位於上野公園的玄關口，與東北側由勒・柯比意所設計的西洋美術館（世界遺產）比鄰而立。

大表演廳主要是供歌劇或古典樂演出的音樂廳，為六角形平面，場地規模為舞台台口18m、深度25m、天花板高度12m，十分開闊。

外觀

一般而言，內部有高達12m的大表演廳時，其造形便會顯露於外觀上，然而前川透過平面規劃設下高低差來操作斷面，採用令人聯想到柯比意廊香教堂的曲面屋頂，讓人無法從外察覺到表演廳的存在。

俯視圖

許 多建築家表示從前川的作品能感受到男子氣概。他勇於挑戰自明治以來在日本層層積累、如岩石圈般穩固的歷史主義派，參與設計競圖卻接連落敗，即曾師事柯比意與雷蒙，因此其所設計的建築與包浩斯風的單純四角白必是這些連連受挫的歲月，造就了色造形截然不同。

前川日後扎實的建築風格吧。他的作品廣獲其他建築師的喜愛，每當傳出京都會館[※1]可能遭到拆除的消息時，就會引起反對運動。前川加無數的設計競圖卻連落敗，即使拔得頭籌最後仍是無疾而終，想

明治38年	5月14日生於新潟縣新潟市
大正14年	就讀東京帝國大學工學院建築學系
昭和3年	東京帝國大學工學院建築學系畢業，畢業典禮當天前往法國，在勒・柯比意事務所實習，參與瑞士學生會館工程與埃拉蘇里邸等設計（～昭和5年）
昭和5年	5月報名東京帝室博物館計畫，說明書摘要「敗者為寇」。6月發表「東帝室博物館計畫、說明書摘要」、「敗者為寇」
昭和6年	8月任職於安東尼・雷蒙（Antonin Raymond）事務所（～昭和10年9月），在職時間為夏之家至川崎邸建案進行期間
昭和10年	設立前川國男建築設計事務所（位於銀座會館大樓五樓），首份工作為森永糖果店銀座販賣部改建工程
昭和21年	「國際建築」等文章
	開始生產木板組合住宅「PREMOS」，於東京大學
昭和26年	改制為前川國男建築設計事務所股份有限公司
昭和32年	第二工學院授課
	橫濱市廳舍指名設計競圖落選，世田谷區民會館指
昭和61年	名競圖設計獲選
	6月26日逝世

※1　平成28年（2016年）翻修為京都羅姆劇院，由香山壽夫設計。
※2　Brise-Soleil指的是前川的恩師勒・柯比意所採用、裝設於外部開口面的遮陽板。

深獲當地民眾喜愛的神奈川縣立圖書館・音樂堂

這是一座鋼筋混凝土造搭配鋼骨造，地上三樓、地下一樓的公共設施。前川除了必須面對當時定位尚不明確的縣立圖書館設計課題外，還得考量與基礎設計資料尚未確立的音樂堂整合之難題，據說在收集所需的基本資料時吃了不少苦頭。前川回顧自身亦在此建案中，積極實踐生平持續推動的建築生產工業化手法以及工法精度的提升。此建築物於平成5年（1993年）因再開發計畫陷入拆除危機時，引發數萬人連署要求予以保存。

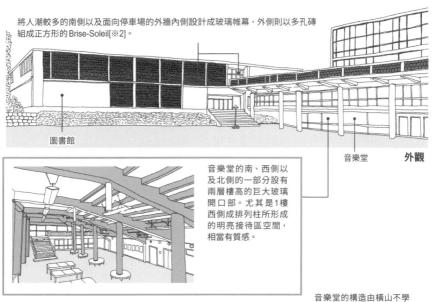

將人潮較多的南側以及面向停車場的外牆內側設計成玻璃帷幕，外側則以多孔磚組成正方形的Brise-Soleil[※2]。

圖書館

音樂堂　　**外觀**

音樂堂的南、西側以及北側的一部分設有兩層樓高的巨大玻璃開口部。尤其是1樓西側成排列柱所形成的明亮接待區空間，相當有質感。

人物關係圖

前川國男 ── 谷口吉郎
　　　　　　　橫山不學

　　　── 大高正人

　　　── 鬼頭　梓

谷口吉郎、橫山不學為前川的同學。青年時代的丹下健三在大學畢業後進入前川的事務所工作一直到昭和16年（1941年），參與過岸紀念體育會館等建築。他還培育了許多像是大高正人、鬼頭梓等優秀的日本近代建築人材。

圖書館為接近正方形的平面，從2樓到3樓中央設置了幾近正方形的書庫，並在其周圍配置來館者閱覽室，3樓則設有辦公室與書庫。1樓沒有書庫，只有設備室。

音樂堂的構造由橫山不學負責，聲學設計為石井聖光，舞台照明則由穴澤喜美男擔綱。

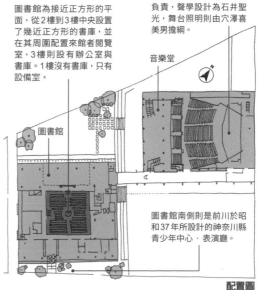

音樂堂

圖書館

圖書館南側則是前川於昭和37年所設計的神奈川縣青少年中心、表演廳。

配置圖

東京文化會館／竣工：昭和36年／所在地：東京都台東區上野公園5-45
神奈川縣立圖書館・音樂堂／竣工：昭和29年／所在地：神奈川縣橫濱市西區紅葉丘9-2

追求建築之美

谷口吉郎

精通現代主義風格
熱心建築保存運動

四十年來與谷口於公於私都有交情的菊池重郎，憶起谷口的建築生涯曾表示，谷口在研究所時期撰寫的《希臘建築》（大澤築地書店）一書中所收錄的「申克爾古典主義建築」，是谷口就讀研究所以來不斷探求日式之美所譜出的思想結晶，也是大戰時期的精華。此外，戰後所興建的藤村紀念堂、東京國立博物館東洋館、日本學士院等建築，都是谷口在日本這塊土地所培養出來的現代日本建築美學之發揮與創造。

棟持柱為一大特色的東京國立博物館東洋館

東洋館為鋼骨鋼筋混凝土造搭配鋼筋混凝土造的建築，地上三樓、地下二樓。其腹地相當具有歷史價值，是在慶應4年（1868年）戊辰戰爭中燒毀的東叡山寬永寺本坊之主要伽藍遺址。東京國立博物館本館後方的日本庭園就是源自舊時的本坊庭園。

內部的中央為挑高三層樓設計，從東西向的屋身牆面將2樓與3樓的地板往室內方向移動，並在挑高的中央部設立棟持柱這種極富象徵性的柱體。

外觀

谷口在昭和13年（1938年）至翌年9月1日第二次世界大戰鎮所設計的舊近衛師團司令部廳舍（明治43年）整修為東京國立近代美術館·工藝館（昭和52年）的工程，也是由谷口一手負責。

開戰為止，以德國為中心遍訪歐洲，受此影響，其初期作品呈現出白色箱型與巨大玻璃窗的包浩斯風特色。谷口推動設立博物館明治村，也是一名實際參與明治建築保存的建築師。另外將陸軍技師田村

明治37年	6月24日生於石川縣金澤市
大正14年	3月東京帝國大學工學院建築學系
昭和3年	在外研究員，赴德國進行柏林日本大使館建設的技術性協商。4月就讀東京帝國大學工學院建築學系
昭和5年	業設計「煉鋼廠」，就讀研究所，在佐野利器門下修畢東京帝國大學研究所課程，東京工業大學講師
昭和6年	5月擔任東京工業大學助教
昭和13年	成為外務省·文部省特聘在外研究員，赴德國進行柏林日本大使館建設的技術性協商
昭和14年	遠赴歐洲期間，因第二次世界大戰開戰，搭乘逃難船經由美國歸國，停留德國時受到卡爾·弗里德里希·申克爾的影響
昭和18年	2月發表「關於建築風壓之研究」取得工學博

東京工業大學創立70週年紀念講堂

工廠建築名作「秩父水泥第二工場」

谷口的畢業製作是在伊東忠太指導下所完成的「煉鋼廠」，研究所時期在佐野利器門下研究工廠建築，出道作則是東京工業大學水力實驗室第一期工程，因此十分擅長工廠建築計畫。而谷口所設計的秩父水泥第二工場則是工廠建築名作。生產設備的配置由丹麥史密斯公司進行技術指導後才安排規劃，實施設計與監督管理則由日建設計工務擔綱負責[※]。

外觀

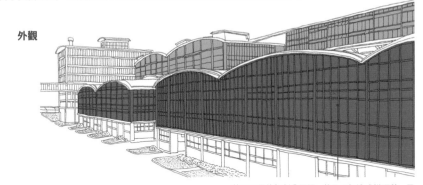

牆面以長條板劃分區隔，將屋頂打造成拱頂狀，予人柔軟、律動的印象。

俯視圖

原料儲藏庫

為避免部分留在東南側的煙囪將塵埃排放至大氣中，引進靜電集塵機進行預防處理。廠內有許多像這種伴隨著振動的設備，因此主要部分的結構為鋼骨鋼筋混凝土造。

240m長的原料儲藏庫沿著秩父鐵道線路而建，並以此為中心，逐步降低位於西側的各個工廠高度，以調整建物規模。

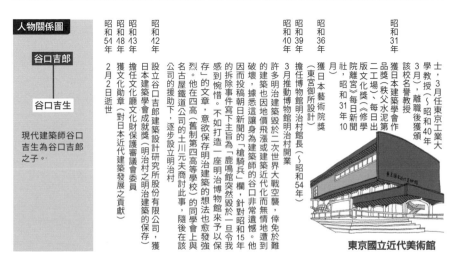

人物關係圖

谷口吉郎
↓
谷口吉生

現代建築師谷口吉生為谷口吉郎之子。

昭和54年：2月2日逝世

昭和48年：擔任文化廳文化財保護審議會委員

昭和43年：獲文化勳章（對日本近代建築發展之貢獻）

昭和42年：設立谷口吉郎建築設計研究所股份有限公司，獲日本建築學會成就獎（明治村之明治建築的保存）

不如打造一座明治建築博物館來予以保存」的文章，意欲保存明治建築的想法也愈發強烈。他在四高（舊制第四高等學校）的同學會上與名古屋鐵道公司的土川元夫商討此事，隨後在該公司的援助下，逐步設立明治村。

因而投稿朝日新聞的「槍騎兵」欄，針對昭和15年今令我感到惋惜。他對昭和15年對昭和15年今令我感到破壞，據悉這讓身為建築師的谷口非常遺憾的拆除事件寫下主旨為「鹿鳴館突然毀於一旦今令我感到惋惜。

許多明治建築毀於二次世界大戰空襲，倖免於難的建築也因地價飛漲或建築近代化而無情地遭到破壞，

昭和40年：3月推動博物館明治村開業

昭和39年：擔任博物館明治村館長（～昭和54年）

昭和36年：獲日本藝術院獎（東宮御所設計）

昭和31年：版文化獎（《修學院離宮》／每日新聞社），昭和31年10月

品獎（秩父水泥第二工場）、每日出版文化獎（《修學院離宮》）

士，3月任東京工業大學教授（～昭和40年3月），離職後獲頒該校名譽教授

東京國立近代美術館

※ 現在已由DOCOMOMO Japan遴選為日本現代運動建築（DOCOMOMO 20選）。
東京國立博物館東洋館／竣工：昭和43年／所在地：東京都台東區上野公園13-9
秩父水泥第二工場／竣工：昭和31年／所在地：埼玉縣秩父市大野原1800

將設計重心放在土地以及人與人之間的連結

明石信道

重視地緣關係的建築師

長谷川堯為《明石信道作品集》（新建築社）所撰寫的「身為建築師的明石信道」一文中，將明石的作品稱之為「地緣型建築」。這用來形容明石將設計重點放在人與人之間的連結，緊密結合地域特性的作品風格。明石在新宿設計了「新宿武藏野館」、「新宿帝國館」、「新宿區公所本廳舍」、「安與大樓」這四棟建築，這四項建案皆由與新宿有所淵源的人士進行設計委託。

聳立於新宿的八角型大廈「安與大樓」

這是坐落於新宿站東口大樓旁的商業設施。彷彿旋轉八角形平面般，層層往上堆疊出不同角度的形狀是此建築的最大特徵。

整棟大樓皆被格子狀建材包覆，白天能降低來自南邊的日曬；夜晚點燈時所產生的明暗對比，能帶出立體感。吸引往來行人目光的外觀相當有特色。

外觀

進駐此大樓的京懷石‧柿傳餐廳的和室內裝，為谷口吉郎所設計。

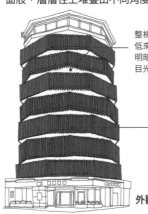

新宿武藏野館

明石因發表「舊帝國飯店實證研究」[※1] 而成為廣為人知的研究者，不過在這之前他是活躍於近現代的著名建築師[※2]。大學畢業後他未選擇在公司行號上班，而是接下新宿武藏野館的設計案從事自營業。當時正值經濟大蕭條時

代，直到昭和8年左右才開始接到設計委託。其代表作為棒二森屋這間百貨公司。據悉明石在半世紀的歲月裡，參與了這棟建築從新建到增建的大小工程。建築師根據百貨公司的發展思考建築設計，真可說是一番值得驕傲的成就。

明治34年	7月17日生於北海道函館市
昭和3年	早稻田大學理工學院建築學系畢業，開設明石信道建築設計事務所，設計新宿武藏野館
昭和15年	成為早稻田大學講師
昭和22年	擔任早稻田大學助理教授
	升任早稻田大學教授
昭和27年	
昭和48年	發表《舊帝國飯店實證研究》獲昭和47年度日本建築學會獎（傑出成就）
昭和49年	獲頒早稻田大學名譽教授，就任九州產業大學教授
昭和61年	逝世（～昭和56年）

※1　獲昭和47年度日本建築學會獎（傑出成就）。
※2　明石參與過許多設計活動，但他將自身在教職期間的作品評為「多為拙劣之作，令我慚愧不已」。

直到拆除前夕，明石仍持續調整修改的棒二森屋百貨公司

在昭和9年（1934年）函館遭大火肆虐後，金森森屋與棒二萩野這兩家百貨公司合併，並委託函館出身的明石進行建物遷徙新建設計。竣工後仍幾度進行增建與整修，皆由明石一手包辦。2019年1月底結束營業後已隨之拆除。

小陽台縱向排列的東側牆面上，裝飾著象徵店家形象、由磁磚組成的鈴蘭。這是在昭和41年（1966年）增建時，同樣由明石所設計的。

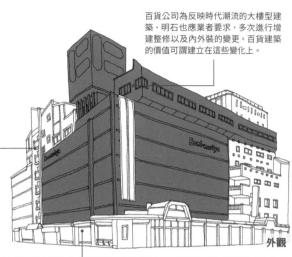

百貨公司為反映時代潮流的大樓型建築，明石也應業者要求，多次進行增建整修以及內外裝的變更。百貨建築的價值可謂建立在這些變化上。

外觀

裝飾於正面入口處與櫥窗上部的十字花紋磁磚。由磁磚所拼成的「BONIMORIYA」、「棒二森屋」等壁面裝飾與照明，直到拆除前仍延續創始期風格，同時在外觀上做出部分新變化。

人物關係圖

```
Tone・米爾恩 ──── 內藤多仲
明石信道    ──── 吉田享二
相田武文    ──── 今和次郎
```

明石回憶自己是託從英國返鄉的阿姨Tone・米爾恩的福，才能夠順利上大學。他的阿姨是為日本地震學打下基礎的約翰・米爾恩（John Milne）之妻，而米爾恩也是與喬賽亞・康德活躍於同一時代的工部省御雇外國人。明石回想大學時期，講課內容令他留下深刻印象的恩師有三位，分別為內藤多仲、吉田享二、今和次郎。相田武文則是明石研究室的成員。

承襲竣工當時的設計

竣工當時為鋼筋混凝土造六層樓建築（拆除前為七層樓）。

入口處周圍的設計在歷經多次整修、增建後，仍保留許多原始風貌。

外觀（竣工當時）

安與大樓／竣工：昭和43年／所在地：東京都新宿區新宿3-37-11
棒二森屋百貨公司／竣工：昭和11年／所在地：北海道函館市若松町17-12

孤高的作風與
廣泛的人際關係

白井晟一

與建築界的交流歷史

白井年輕時會主動尋找優秀人才，積極請益學習，後來則從事寫作等活動。他參與了昭和30年（1955年）訪日的康拉德・瓦克斯曼（Konrad Wachsmann）研討會，昭和45年（1970年）則成為「Plan'70」這個思考建築與建築師風範的團體發起人之一，並與前川國男、大江宏、吉阪隆正、大谷幸夫等人聯名進行討論。昭和50年（1975年）則以「風聲」作為後繼組織，前川、大江、神代雄一郎等人皆為成員。

禁慾系設計風格的善照寺

此為淨土真宗東本願派的寺院，正殿為鋼筋混凝土造壁式結構的平房建築。白井曾闡述「佛寺與佛像一樣，絕非用來謀求神祕的神魂超拔（ecstacy）能力之物。然而，切莫忘記，寺院散發著令人向內心沉潛的氛圍，並形成一個獨特的空間，讓人透過冥想這種主體的實踐，通往聖與俗達到最佳調和的那一瞬間」。

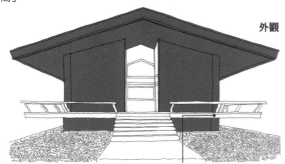

外觀

雖是壁式結構，卻在開口部與四個角落露出壁柱，承襲真壁造的傳統。水平向外延伸的迴廊則在地板下方形成濃厚的陰影，讓這座厚重的鋼筋混凝土壁式結構建築，呈現出騰空般的視覺效果

室內設置八角形柱體，沿襲傳統寺院的格局。將切縫部分視為向拜（門廊）時，外陣（安放佛像之處）、內陣（供參拜之處）與台座就會形成一直線。

內觀

白 井很適合用孤高的建築師、哲學家這樣的說詞來形容。

他認為建築既是業主的所有物，同時也是民眾、設計者、承包業者的資產，因此努力成為一名貼近民眾的建築師。白井的履歷其實也是一部與人交流的歷史。他與哲學家、文學家皆有所往來，晚年與建築界的互動才逐漸變多。宛如羅馬式建築般的獨特外觀、巧妙運用材料的手法、高品質的細節，皆是白井廣為人知的作品風格。時至今日依然獲得許多建築師的關注。

外型厚重，媲美羅馬式建築的石水館

印染工藝家芹澤銈介將自身的作品與收藏贈予靜岡市，因此石水館便作為靜岡市立芹澤銈介美術館，於昭和56年（1981年）3月竣工。此設施坐落於國家特別史蹟登呂遺跡內的登呂公園一隅，為鋼筋混凝土壁式結構的平房建築。石水館一名，據悉是取自白井所喜愛的京都高山寺之石水院。

以石材作為主要建材，此處使用赤御影石部的粗鑿面感來構成外牆與部分內牆。

外觀

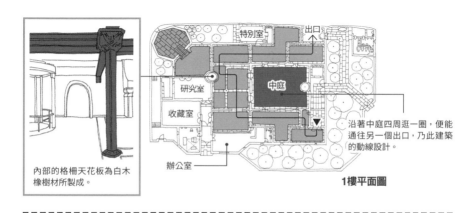

內部的格柵天花板為白木橡樹材所製成。

研究室
收藏室
辦公室
特別室
出口
中庭

沿著中庭四周逛一圈，便能通往另一個出口，乃此建築的動線設計。

1樓平面圖

人物關係圖

岸田劉生　　　戶坂　潤

林芙美子　　　白井晟一

白井在大正12年（1923年）於姊夫近藤浩一路的京都住家，聆聽岸田劉生、藤田嗣司、中川一政等人講述西歐時勢。他在京都高等工藝學校將思想家戶坂潤當成兄長般敬重，並造訪京都帝國大學教授，也是美學家的深田康算，接著前往德國在哲學家卡爾·雅斯培（Karl Jaspers）門下學習。昭和6年（1931年）則在巴黎與法國文學家小松清、美術評論家今泉篤男、小說家林芙美子等展開交流。

昭和58年 11月22日逝世

昭和40年 設計NOA大樓

昭和31年 在傳統論、民眾論攻占建築媒體的背景之下，發表「談江川氏舊韮山館之繩文式風格」（新建築1956.8）而引起熱議

昭和8年 經由西伯利亞歸國

昭和7年 柏林大學哲學系畢業後，停留莫斯科一年

昭和5年 因參與學生運動而難以續留海德堡大學，轉學至柏林大學

昭和3年 京都高等工藝學校畢業〔據說實際上上課天數連半年都不到〕。透過戶坂引介而結識專攻美學·美術史的京都帝國大學教授深田康算，並在其推薦下前往德國進入海德堡大學就讀

大正15年 思想家戶坂潤擔任京都高等工藝學校講師，視其為兄長，愈發關注哲學

大正13年 就讀京都高等工藝學校（現為京都工藝纖維大學）圖案科

大正11年 報考舊制第一高等學校落榜，轉而就讀東京物理學校（現為東京理科大學）

明治38年 2月5日生於京都市

善照寺／竣工：昭和33年／所在地：東京都台東區西淺草1-4-15
石水館／竣工：昭和56年／所在地：靜岡縣靜岡市駿河區登呂5-10-5

師承勒・柯比意的戰後建築界領導者
坂倉準三

嗓門很大的熱血男兒

曾在坂倉門下學習的藤木忠善，描述坂倉的性格為「天生大嗓門，非常開朗絲毫不見陰暗面，做事細心嚴謹（中略）為人耿直（中略），談到建築時就會全力論戰」。除此之外，他還提到坂倉掌握現狀及對未來的洞察力十分敏銳，有時難免會遭到誤解，但是只要學生的想法有些消極，就會遭其喝斥「你是為了什麼學建築啊」。而且，據悉坂倉對於中世建築以及日本傳統藝術也有很深的造詣。

唯一現存的作品「市村紀念體育館」

這是興建於佐賀城公園內的體育設施，採用雙曲拋物面殼（Hyperbolic Paraboloids Shell）懸吊式屋頂與折板作為結構。這是由創辦理研光學工業（現為理光）與三愛商事的市村清為佐賀縣所興建的體育館，並直接捐贈給該縣。這也是坂倉所設計的唯一現存體育館，是探索其作品風格的寶貴建築。

坂倉利用結構技術來提升建築設計的品質，結構也成了構成美學的元素之一。

坂倉所使用的折板結構，是透過鋼筋混凝土平板組合而成的。一般則是指如屏風狀般彎折的壁面結構。

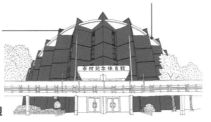

外觀

坂倉於昭和2年（1927年）赴歐，也是從昭和6年至11年間師事近代建築大師勒・柯比意的建築師之一，與同樣師承柯比意的前川國男並列為戰前至戰後的日本建築界領導人物。坂倉於昭和12年負責設計巴黎萬國博覽會日本

坂

倉於昭和2年（1927年）赴歐，也是從昭和6年至11年間師事近代建築大師勒・柯比意的建築師之一，與同樣師承柯比意的前川國男並列為戰前至戰後的日本建築界領導人物。坂倉於昭和12年負責設計巴黎萬國博覽會日本館。他採用鋼骨作為展現建築的新手法，在追求近代建築實用性的同時也以細膩的柱體打造結構，呈現日式特有的風格。而這樣的作風也持續發展至昭和26年神奈川縣立近代美術館鎌倉別館的設計上。

明治34年	5月29日生於岐阜縣羽島市
昭和2年	東京帝國大學文學院美學美術史學系畢業
昭和4年	進入巴黎大學中央公共理工學院攻讀建築
昭和6年	任職於勒・柯比意位於巴黎的建築事務所
昭和11年	擔任巴黎萬國博覽會建築監理
昭和12年	獲巴黎萬國博覽會建築大獎
昭和15年	創設坂倉準三建築研究所

第二次世界大戰後，最先展開建築師專業活動的是前川國男，他在昭和22年新宿黑市紀伊國屋書店，接著則是谷口吉郎的藤村紀念堂、昭和23年坂倉準三的高島屋京都店。坂倉與前川和谷口同為帶領戰後日本近代建築往前邁進的人物，在戰後物資極度匱乏的時期，於昭和24年發表極簡住宅加納邸。儘管這是受無法興建大規模建築的時代背景影響所致，不過是受無法興建大規模建築的時代背景影響所致，不過包含坂倉在內的建築師們，在戰後已著手展開能發揮所長的建築活動

勒・柯比意

112

為人所熟悉的新宿風景「新宿西口廣場・地下停車場」

欲了解坂倉準三的作風就絕對不能漏掉此作品。新宿副都心是國鐵（現為JR東日本）、地下鐵、私鐵、計程車、市區公車等大眾交通工具匯集的場所。當時將路線擴展至新宿站的私鐵沿線（小田急、京王）正如火如荼地開發，因此坂倉便提議將此處作為起點，規劃成轉運站，並於西口設置地下廣場，以達到串聯起各式交通工具整合為一的目的。

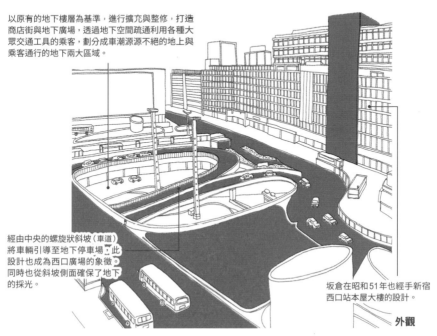

以原有的地下樓層為基準，進行擴充與整修，打造商店街與地下廣場，透過地下空間疏通利用各種大眾交通工具的乘客，劃分成車潮源源不絕的地上與乘客通行的地下兩大區域。

經由中央的螺旋狀斜坡（車道）將車輛引導至地下停車場。此設計也成為西口廣場的象徵。同時也從斜坡側面確保了地下的採光。

坂倉在昭和51年也經手新宿西口站本屋大樓的設計。

外觀

人物關係圖

```
        勒・柯比意
           │
  坂倉準三 ── 坂倉百合
           │
        坂倉竹之助
```

坂倉於昭和14年（1939年）與文化學院創辦人，亦為建築師的西村伊作之女百合成婚。她也曾說坂倉有時行事強硬，至於藤木所說的大嗓門，她亦在著作《聲如洪鐘 建築師坂倉準三的生涯》（大きな声 建築家坂倉準三の生涯，鹿島出版會）證實。事務所則由兒子坂倉竹之助接手經營。

昭和21年　受駐日盟軍總司令部技術本部委託，負責駐日盟軍相關設施的設計

昭和30年　於德國奧格斯堡設計柴油紀念日本石庭

昭和35年　共同設計國際文化會館（昭和29年）獲日本建築學會獎

昭和36年　於德國慕尼黑設計日本住宅（書院造）

昭和39年　擔任日本建築師協會會長

昭和41年　於泰國各地設計25家專門教育學校，協助日本駐大使官邸新建設計新宿副都心計畫獲日本建築學會獎

昭和42年

昭和44年　9月1日逝世

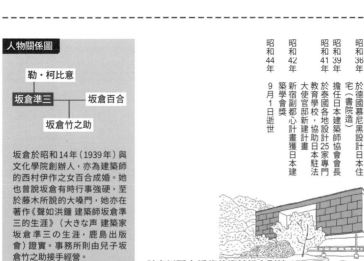

神奈川縣立近代美術館鎌倉別館

市村紀念體育館／竣工：昭和38年／所在地：佐賀縣佐賀市城內1-1-35
新宿車站西口廣場・地下停車場／竣工：昭和41年／所在地：東京都新宿區新宿3-38-1

師法萊特、村野，建構獨自的思想

浦邊師承遠藤新，並認為自己如野孩子般充滿野性，因此也對法蘭克・洛伊・萊特有所關注，並立志效法威廉・馬里努斯・杜多克（Willem Marinus Dudok）的畢生志業。村野藤吾與前川國男則是浦邊敬重不已的建築師，村野過世時，他還曾在報章雜誌上發表名為「人文主義建築師」的追悼文。浦邊因「透過紮根於地域風土的城鎮景觀建設，以及優秀的建築創作活動，為建築界帶來貢獻」榮獲日本建築學會大獎，也因此接到邀稿，寫下「風土與建築」一文，內容提到「風土不會忘記古老的記憶」。

紮根岡山地區 摸索傳統與實用性的整合手法

浦邊鎮太郎

從工廠變身大飯店的倉敷常春藤廣場

明治22年（1889年）竣工，為在地人所熟悉，已與當地風景融為一體的倉敷紡績所總公司舊工廠。浦邊活用其歷史性特徵，將這棟建築物再生為以飯店為主體的複合設施。時時關切故鄉倉敷的文化與風景保存、景觀規劃的浦邊，其高強本領在此件作品中展露無遺。

歷史方面的調查是在村松貞次郎的帶領下完成的。根據調查結果，在設計上盡可能將外牆保留下來。

外觀

內觀

昭和40年代，大規模新市鎮開發如火如荼地進行，保護古都景觀的古都保存法也於焉成立，是一段開發與保存活動蓬勃發展的時代。在這樣的背景下，浦邊思考延續故鄉歷史與景觀的方法，並運用開發手法將倉敷紡績元老級工廠轉作他用，予以保存。

內部也採取盡可能將拆解後的建材再利用的方針。

俯視圖

浦 邊是活躍於岡山縣倉敷的建築師。第二次世界大戰後的日本建築界以丹下健三等人為中心，整合近代理性主義與日本傳統的建築風格，並以此為軸心展開活動，而浦邊則以相異於此的方式從事建築設計。尤其是倉敷的常春藤廣場，更是對歷史建築物活用方法的投石問路之作。這是浦邊為保全故鄉倉敷的歷史性環境所構思規劃的。這項提案對當時反覆進行破壞與重建的建築師而言不啻為一記當頭棒喝。

設計風格反映地域特色的倉敷國際飯店

這是在將倉敷打造成國際文化都市的機運下所規劃的國際飯店。這塊在建設資金有著落後所選定的建地，距離歷史性建築物沿著倉敷川分布的美觀地區很近，就在大原美術館後方附近。這是一座鋼筋混凝土造，地上四樓、地下一樓的建築。

外觀

外觀呼應倉敷標誌性的白牆市容。在牆面上交相配置斜面的條狀庇簷，並在每層樓連環鋪設造型宛如當地傳統倉庫海參牆的正方形磁磚。

飯店為和洋折衷風格，但絲毫未刻意強調和風元素，而是配合倉敷的街道與風景，散發出沉穩的氣息。

平面圖

室內裝潢也採和洋交織的風格，整體則統一為民藝風。

平面為凹型。讓中央部往內凹，除了可以降低來自路面的壓迫感，同時能讓觀者視線集中在屋頂上兩座屋突之間的天空，增加建物的視覺高度。

人物關係圖

遠藤　新
↓
浦邊鎮太郎 ── 大原總一郎

浦邊師事遠藤新，學習建築。昭和9年（1934年）任職於倉敷絹織，該公司董事長大原總一郎則是與浦邊同鄉的實業家。隨著與大原的交流日漸密切，浦邊在倉敷的一連串挑戰也得以實現。在這層意義上，大原可說是無法與浦邊切割的人物。

明治42年　3月31日生於岡山縣倉敷市
昭和9年　京都帝國大學建築學系畢業，任職於倉敷絹織股份有限公司（現為Kuraray股份有限公司）
昭和24年　成立倉敷建築研究所，由大原總一郎出任執行長、設計部長
昭和37年　浦邊鎮太郎擔任董事長
昭和39年　更名為倉敷建築事務所
昭和40年　獲日本建築學會獎（倉敷國際飯店）

浦邊回想飯店設計過程時表示：「我從這個時期開始將Keep Smile!當成座右銘。因為這個建案讓我上了一課，與其一臉苦瓜樣，倒不如笑臉以對。無論哪個時代，現實都是最佳導師。」他認為讓業主、建築師與施工者三者皆能感受到合作愉快、歡喜驕傲，即使腳踩爛泥也要笑看風雲淡，乃建築師的職責所在

昭和41年　公司更名為浦邊建築事務所
昭和62年　就任浦邊建築事務所執行長
平成3年　公司更名為浦邊設計股份有限公司

逝世，浦邊設計現仍持續營業

倉敷常春藤廣場／竣工：昭和49年／所在地：岡山縣倉敷市本町7-2
倉敷國際飯店／竣工：昭和38年／所在地：岡山縣倉敷市中央1-1-44

深獲學童愛戴的建築師

當松村所設計的小學即將遭到拆除的消息傳出後，他便分別收到邀請，參與平成2年（1990年）新谷國中木造校舍送別會，以及平成3年（1991年）狩江小學木造校舍送別會，與學童們共度最後的校園時光。松村在愛媛縣當地深耕，而且時時關注教育，思考是否能透過建築多少解決一些課題。相信這應該是他能設計出深獲學童喜愛的校舍的原因吧。

持續在愛媛思考教育本質
松村正恒

日產王子汽車愛媛經銷總部的長屋簷

這是一棟鋼筋混凝土造三層樓建築，彷彿從前方道路畫圓般確保車輛動線，並以此圓為中心設置經銷處，周圍則配置維修廠與停車場。經銷處為三角形平面，兩側往外突出2.5m的屋簷則以薄混凝土板構成。

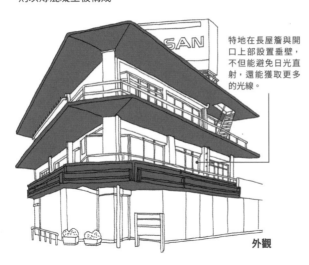

特地在長屋簷與開口上部設置垂壁，不但能避免日光直射，還能獲取更多的光線。

外觀

三角形平面的頂部往北突出，南側則與東西向平行。透過此設計，從日出至日落皆確保了室內的採光。

配置圖

松村正恒在過世前寫完《無休這樣的招牌。」松村經手過好幾棟學校建築，藉由建築手法來實現自身的教育理念，就是其作品的最大特徵。

西的價值，為了表示反抗才會懸掛建築士自筆年譜》（住居圖書館出版局）這本書，書名便點出了松村對於這份工作的想法。據說他的事務所招牌也在「建築士」前加上「無酬」或「無休」字樣。據悉他曾表示：「我不認同證照這種東

※ 松村在「建築導覽　愛媛縣」（《建築雜誌》1985.4）曾針對日土小學寫下這段內容：「這是在地職人們如同打造自宅般所細心建造的學校。從前從有位知名的女老師曾說過，教育需要的是教師的愛、無私的付出。建築只是附屬中的附屬。」

坐擁豐富大自然的日土小學

這是留存於松村所活躍的八幡濱市的現代主義建築傑作。在畢業製作以兒童為主題，並研究托兒所建築的松村，對教育設施懷有極大的抱負，而將設計目的放在改革學校環境與教育上。因此，任職於八幡濱市政府的這段時期，更是不遺餘力地經手學校建築。

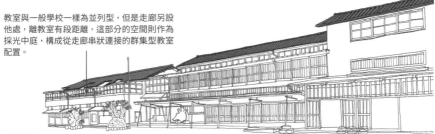

教室與一般學校一樣為並列型，但是走廊另設他處，離教室有段距離，這部分的空間則作為採光中庭，構成從走廊串狀連接的群集型教室配置。

外觀

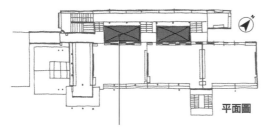

平面圖

設置採光中庭，確保能夠從教室眺望山坡，以及面向河川的東南側景觀，而且還能從西北側採光。

露台

松村曾如此描述校園腹地：「櫻花飛散露台、橙花香隨著五月薰風，飄散在教室裡。螢火蟲紛飛的夏夜、朱紅柑橘、秋柿之色、落葉沉寂冬之河。學校坐落靜謐山間。」[※]

人物關係圖

```
土浦龜城    ——    竹內芳太郎
今和次郎              藏田周忠
        松村正恒
```

土浦表示「老師手把手地教導我，我是他的徒弟無誤」，竹內則稱松村為「恩師」，如今則以「人生導師」形容之。藏田則是在武藏高等工科學校（現為東京都市大學）時期受其薰陶，並在某次訪談中表示松村為自己的「恩師」。

大正2年
1月12日生於愛媛縣大洲市

昭和7年
就讀武藏高等工科學校（現為東京都市大學）

昭和10年
武藏高等工科學校畢業，進入土浦龜城建築事務所，擔任製圖員

昭和14年
轉調滿州的土浦事務所

昭和16年
任職於農地開發營團興農部建築課，移居新潟

昭和20年
建築課長竹內芳太郎之下，進行農村建築的調查，撰寫《雪國的農家》

昭和23年
返回故鄉

昭和35年
成為八幡濱市公所土木課建設職員

與今和次郎共同調查吉田町（現為宇和島市）的武師十傑」，其他九名為前川國男、丹下健三、村野藤吾、池邊陽、蘆原義信、菊竹清訓、谷口吉郎、白井晟一、吉阪隆正。開設松村正恒建築設計事務所

平成3年
參加狩江小學木造校舍送別會

平成5年
2月28日逝世

松村正恒親筆題字（狩江小學）

日產王子汽車愛媛經銷總部／竣工：昭和38年／所在地：愛媛縣松山市福音寺町261
日土小學／竣工：昭和31年（中校舍）、昭和33年（東校舍）／所在地：愛媛縣八幡濱市日土町2-851

將日本建築推向世界級水準的教父 丹下健三

天才的起步

丹下就讀舊制廣島高中期間，透過雜誌接觸到勒‧柯比意的作品，而立志成為建築師。昭和26年（1951年）於倫敦所召開的第八屆CIAM（國際現代建築會議），恩師前川國男邀請了西班牙最具代表性的建築師何塞‧路易斯‧塞特（Jose Luis Sert）與會，丹下因此展開生平第一趟海外之旅，並在會議上針對廣島計畫競圖案侃侃而談。他在當時會見了敬愛不已的柯比意，並回憶道：「看到崇拜的對象就在自己眼前時，果然會覺得有點感動。」

丹下所設計的今治公共設施群

今治市現存的丹下作品為市廳舍、公會堂、市民會館、第一別館、第二別館等。

市廳舍為鋼筋混凝土造三層樓建築，並附有雙層屋突。設計上強調壁面的縱框，採用可調整角度的百葉窗來呈現。

與香川縣廳舍利用底層架空柱來打造開放寬敞的市民活動廳不同，丹下設置了市民廣場這個公共空間，連接各座設施。

外觀（今治市廳舍本館）

若說日本建築界是由辰野開疆闢土的，那麼將日本建築推向世界級水準的就是丹下。他在昭和24年的廣島和平紀念公園暨陳列館計畫設計競圖奪冠，更讓他的聲名遠播至全世界。丹下認為思考建築時不應由單一個體的角度出發，而應衡量建築與都市體系的關係，這項觀點也影響了許多建築師。

和17年（1942年）9月的大東亞建設紀念造營計畫，以及昭和18年10月的在盤谷日本文化會館這兩項競圖設計拔得頭籌，儘管後來建設未果，卻打響了知名度。

年代	事蹟
大正2年	9月4日生於大阪府堺市
昭和10年	就讀東京帝大工學院建築學系
昭和13年	東京帝大工學院建築學系畢業，畢業設計「CHATEAU D'ART」。任職於前川國男建築事務所
昭和16年	離開前川國男建築事務所，於日本建築學會所主辦的「國民住居」競圖設計獲得第一名
昭和17年	大東亞建設紀念造營計畫競圖首獎
昭和21年	修畢東京帝大研究所博士課程，成為東京帝國大學工學院建築學系助理教授
昭和24年	7月廣島和平紀念公園暨陳列館計畫設計競圖冠軍
昭和34年	獲東京大學授予工學博士學位，3月獲法國建築雜誌《L'Architecture d'aujourd'hui》（東京都廳舍暨草月會館）第一屆國際大賽首獎
昭和36年	發表「東京計畫1960 構造改革之提案」，開設丹下‧都市‧建築設計研究所
昭和38年	成為東京大學工學院都市工學系教授
昭和49年	屆齡退休離開東京大學，獲頒名譽教授，就任丹下‧都市‧建築設計研究所董事長
平成17年	3月22日逝世

※ 該計畫以丹下健三為中心，並由淺田孝、大谷幸夫、木村德國負責進行。

從高空視角構想建築設計

以重要文化財廣島和平紀念資料館作為主要施設的廣島市和平紀念公園計畫，是丹下健三廣為人知的代表作。根據昭和24年（1949年）8月6日所制定的廣島和平紀念都市建設法，將爆炸中心點原爆圓頂館附近的沙洲部分，整修為和平公園的建設作業於焉展開。在廣島和平紀念都市建設法推出前的昭和24年7月，先行舉辦廣島和平紀念公園與紀念館設計競圖，並根據第一名的丹下設計案進行建設，於昭和30年（1955年）8月完工[※]。

外觀

本館由底層架空柱以及一層樓高的展示室所構成，是一座受到柯比意風格影響的正宗現代主義建築。

在底層架空柱的後方能看見原爆圓頂館。

設計計畫提案以祈願作為都市主軸，從和平大道望過來時，視線能穿過支撐著中央陳列館（廣島和平紀念資料館）的底層架高柱，筆直連結慰靈碑與原爆圓頂館。

據悉提議保留三角形土地作為和平公園的是當時的市長濱井信三。

會議中心的立面為現代主義風格，同時又呈現出日本木造建築獨特比例般的設計，手法相當精緻細膩。

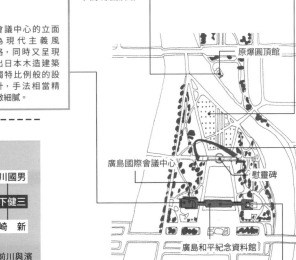

原爆圓頂館

拱圈

廣島國際會議中心

慰靈碑

廣島和平紀念資料館

配置圖

人物關係圖

岸田日出刀 ── 前川國男

丹下健三

磯崎　新

岸田是丹下的老師。前川與濱口隆一皆為岸田研究室成員，這座研究室在日本近代建築史可謂占有舉足輕重的地位。丹下曾短暫任職於前川事務所，除此之外據說亦頻繁進出坂倉事務所。丹下研究室也培養了許多優秀的建築師，磯崎新便是其中代表。

原爆圓頂館直到平成8年（1996年）被登錄為世界遺產前，隨時都有可能面臨被拆除的命運。然而，丹下的整體計畫以圓頂館為軸心，為建物的保存帶來巨大的影響。將遭到核爆摧殘的原爆圓頂館作為和平公園計畫的中心，以向後世傳達此地的悲慘遭遇，奠定其象徵意義。這項以建築連結都市歷史定位的計畫，令人充分感受到新時代已然揭開序幕。

今治市廳舍／竣工：昭和33年／所在地：愛媛縣今治市別宮町1-4-1
廣島和平紀念資料館／竣工：昭和30年／所在地：廣島縣廣島市中區中島町1-2

推動建築「京都學派」思想深遠的教授
增田友也

從現象學來探討建築

曾受增田研究指導的渡部貞清表示：「森田老師透過西洋古典學構築了建築論，增田老師則以現象學式的存在論作為方法論來推展建築論，正當我打算重新檢視作為一門獨立學問的建築論發展始末時，卻聽聞森田老師過世的消息，真的令我悲傷不已，不禁大感失落。」森田從古典出發進行此研究，增田則可說是將焦點放在更早之前，針對建築空間的起源，縝密推展建築論的研究者。

現代主義風格的寺院「智積院會館」

智積院會館是增田從整體構想到細部皆一手主導的建案中，參與度特別高的代表作之一。設計主任為上田信也與白井剛，構造則由日後獲頒京都大學名譽教授的若林實擔綱。這是真言宗智山派總本山智積院的住宿設施，一般民眾也能利用。

利用四角梯形柱支撐量體感十足的巨大庇簷，讓入口處顯得相當有特色。

外觀

增田在森田慶一的門下研究建築論，並於森田退休後承繼其理論研究，同時也積極透過創作活動，實踐與驗證理論。因此，除了培養出一票優秀的建築論研究者外，門生中亦不乏著名的建築師。就這層意義來看，增田比森田更致力於提攜後進，培育了許多建築論研究者與建築師並一路傳承至今，在這一點上，增田可說是奠定京都學派建築論根基的人物。

- 大正3年　12月16日生於兵庫縣淡路島
- 昭和10年　就讀京都帝國大學工學院建築學系
- 昭和14年　京都帝國大學工學院建築學系畢業，赴滿州任職於滿州炭礦工業公司工事課
- 昭和20年　於滿州得知日本戰敗消息，8月15日遭蘇聯紅軍進攻被押往西伯利亞，在俄羅斯冰天雪地的環境下，被迫進行艱苦勞改
- 昭和25年　自戰俘營劫後餘生，12月發表「建築空間之原始構造Arunta的葬儀場與Todas之建築學研究」，成為工學博士（京都帝國大學）
- 昭和31年　成為京都大學助理教授，代替森田接下福井大學「西洋建築史」課程
- 昭和33年　開設京都大學建築學系「意象講座」課程
- 昭和38年　升任京都大學教授〈意象講座〉
- 昭和53年　屆齡退休，獲頒京都大學名譽教授
- 昭和55年　成為福山大學工學院建築學系教授
- 昭和56年　8月14日於生活環境研究所辭世

鳴門市文化會館

※　計畫初期階段的設計主任為田中光，後來換前田忠直負責。構造設計則為日後獲頒京都大學名譽教授的金多潔擔綱。

溫柔迎接來訪者的京都大學綜合體育館立面

京都大學綜合體育館是一棟鋼骨鋼筋混凝土造，地上三樓、地下一樓的建築，為增田的代表作。這是京都大學創校70週年紀念事業的一環，在大學相關人士的贊助下興建而成，並於3月9日由京都大學創校70週年紀念事業後援會贈予京都大學。因此，這座建築物在當初被稱為京都大學創立70週年紀念體育館[※]。

嵌入外觀柱內的格子狀部分，就是可見於勒‧柯比意的昌迪加爾計畫或馬賽公寓的遮陽板。這個設計也類似沖繩或台灣建物所搭配的防暑花格磚，設置於窗戶或牆壁前方，以達到遮陽的效果。

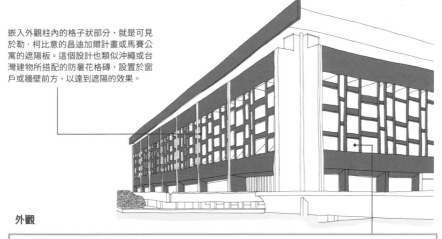

外觀

增田不厭其煩地教導學生「空間就是身體的延伸，就像張開雙臂時，腋窩處會隨之擴展開來那樣」。從容地大幅伸展雙臂，溫柔迎來訪者的立面設計，或許正是增田終其一生所探求的「理想空間」之具體化呈現吧。

- - - - - - - - - - - - - - - -

人物關係圖

增田友也 ─┬─ 加藤邦男
　　　　　├─ 川崎　清
　　　　　└─ 前田忠直

增田是積極透過創作活動來加深理論與實踐這兩大層面的建築師。因此，他的門生不僅限於研究者，也有許多建築師。知名度特別高的則有加藤邦男、川崎清、前田忠直。高松伸隸屬於川崎清系譜，算是增田的徒孫。市川秀和的研究將增田的思索成果分為昭和25年至39年的空間論、昭和39年至46年的風景論、昭和46年至56年的存在論。

體育館的周邊空間由台基（屋頂庭園）與庭院（中庭）構成。將台基設在道路面以及比庭院高一層的位置上，並將此台基比擬為屋頂庭園。

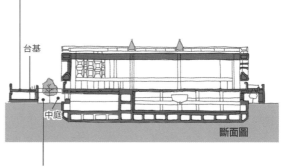

台基

中庭

斷面圖

透過體育館正面的三處階梯分隔台基，在階梯之間的地盤面設置石庭，以此作為庭院（中庭）。

智積院會館／竣工：昭和41年／所在地：京都府市東山區東瓦町964 東大路七条下
京都大學綜合體育館／竣工：昭和47年／所在地：京都府京都市左京區吉田泉殿町

持續探尋團隊合作方法的教育者

吉阪隆正

吉阪與今和次郎

吉阪接棒講授今和次郎的住居學課程，他在「從住居學至有形學」中提到「住居學應可稱之為人類生態學（Ecology）」。吉阪闡述，在這個新的世界裡必須與非自然的人造人工環境打交道，因此探討人類所創造的形態、形態產生的方式、形態中的反應、接下來該如何創造才之恰好之類的議題，對造福將來的世界是不可或缺的。

吉阪隆正為今和次郎門生，自幼旅居海外，在瑞士長大，是一名成長背景在當時算是比較罕見的建築師。吉阪不僅在農村與都市計畫等研究，以及大學學術研討會館等設計上大為活躍，還曾經擔任早大阿拉斯加丹奈利峰登山隊隊長，從事縱貫北美西海岸等探險活動。吉阪亦是廣為人知的教育者，由他所率領的吉阪研究室與U研究室這兩家設計事務所，培育了許多後進。

A型柱為正字標記的江津市廳舍

此為鋼筋混凝土造五層樓高、屋突四層的建築，由底層架空柱所打造的A棟、直接建於地面的高樓層B棟，以及位於後方設有消防車庫的C棟所構成。

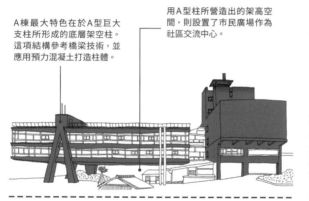

A棟最大特色在於A型巨大支柱所形成的底層架空柱。這項結構參考橋梁技術，並應用預力混凝土打造柱體。

用A型柱所營造出的架高空間，則設置了市民廣場作為社區交流中心。

雅典娜法語學校

- 大正6年　2月13日生於東京小石川
- 大正9年　因父親工作關係遷居瑞士洛桑市（於大正12年歸國）
- 昭和4年　再度因父親工作之故遷往瑞士日內瓦
- 昭和7年　全家赴英，獨自寄宿在愛丁堡大學教授家約莫一年
- 昭和8年　自瑞士日內瓦歸國
- 昭和10年　就讀早稻田大學高等學院，校畢業後就讀早稻田大學
- 昭和13年　早稻田大學建築學系畢業，成為該學系教學助理。與木村幸一郎結伴同行參加北千島學術調查隊，加入北支滿蒙調查隊
- 昭和16年　任日本女子大學住居學系講師，應國家徵召從軍
- 昭和17年
- 昭和20年　日本戰敗，自朝鮮光州歸國，成為早稻田大學第1、第2理工學院助理教授
- 昭和24年　以法國政府（公費）留學生的身分赴法，直到昭和27年任職於勒‧柯比意工作室
- 昭和25年　發表《住居學汎論》（相模書房）

令人嘖嘖稱奇的倒金字塔型建築「大學學術研討會館本館」

這是歷時十一年、歷經七期工程才蓋好的設施。飯田宗一郎提議由校方打造一個能讓教師與幾位學生展開共同生活，彼此學習切磋、分享想法，加深人文交流的場所，而策畫出這個大學學術研討會館本館計畫。為了落實這座設施的興建計畫，飯田奔走財經界與教育界尋求援助，於昭和36年（1961年）設立財團法人大學學術研討會館，從昭和40年（1965年）著手興建本館、宿舍（於平成17年年拆除大半）、研討室、中央研討室等，完成第一期工程。

外觀（本館）

呈倒金字塔型，前端部分看起來就像插入地面般的本館相當有名。將視覺所感受到的力學作用進行反轉，以減輕結構體的厚重感。此外，斜面牆壁則兼具窗檐功能。

吉阪認為「要在這個柚木之丘為新的大學型態打下基盤」，意欲透過造形打破構造等既定概念，同時似乎也對莘莘學子從高中升大學、從大學進入社會的過程中所感受到的莫名不安，做出只要腳踏實地，就能昂然挺立於大地的暗示[※]。

斷面圖（本館）

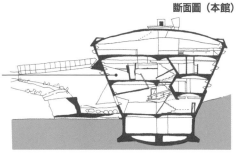

外觀（松下館）

以本館作為頂點，利用斜面沿著等高線興建宿舍，以及中央研討會館、服務中心、講堂、圖書館、教師館等設施。

人物關係圖

今和次郎

勒・柯比意

吉阪隆正

U研究室　　象設計集團

象設計集團的重村力、富田玲子（隸屬U研）、樋口裕康、大竹康市、早大教授後藤春彥、渡邊洋治（研究室助理）、齊藤裕子、嶋田幸男（隸屬U研）等人，皆出身自吉阪研究室與U研究室。

昭和27年　於早稻田大學復職，擔任日本雪冰學會理事

昭和30年　擔任日本建築學會南極建築委員會委員

昭和34年　升任早稻田大學理工學院教授，日本雪冰學會常任理事

昭和35年　擔任早大阿拉斯加丹奈利峰登山隊隊長，從阿拉斯加徒步縱貫北美西海岸

昭和39年　主任、早稻田大學理工學院建築學系主任，創設建築科　隨早稻田大學產業技術專修學校開校，擔任建築科U研究室可說是吉阪的代名詞。吉阪在昭和29年於大學內展開設計活動時，以設計組織的形式創設「吉阪研究室」。一般咸認這是所謂的工作室系設計事務所。昭和41年校方新設了早稻田大學研究所都市計畫課程，由吉阪負責指導，而此研究室被命名為吉阪研究室，為避免混淆，吉阪才在昭和39年將事務所改名為U研究室

昭和42年　擔任日本建築學會農村計畫委員會委員長

昭和44年　擔任早稻田大學理工學院院長

昭和48年　擔任日本建築學會會長、日本建築學會獎委員會委員

昭和49年　擔任日本生活學會會長

昭和53年　擔任早稻田大學專門學校校長

昭和55年　12月17日逝世

※　據聞吉阪曾教導兒子：「學問世界的入口很窄，要往上看才知有多寬。所以，做學問要往上看而非往下看。」
江津市廳舍／竣工：昭和37年／所在地：島根縣江津市江津町1525
大學學術研討會館／竣工：昭和40年／所在地：東京都八王子市下柚木1987-1

整體發想與局部發想

蘆原將建築計畫定義為整體發想與部分發想兩種類型。例如，帕德嫩神廟、金字塔、柯比意作品屬於整體發想；阿爾托作品、桂離宮、數寄屋建築則屬於局部發想。整體發想是在一開始就必須決定造形比例、均勻性、左右對稱等各種條件來創造建築的方法，屬於減法建築；局部發想則是只集結必要的部分逐步打造而成，屬於加法建築。蘆原認為若有樹木位於整體發想建物正前方時，建築的正面性與對象性便難以成立；而局部發想的建物雖納入樹木這項因素，卻難以看出整體性。

小至局部大至整體
巧妙拿捏規模與比例的達人

蘆原義信

重新詮釋五重塔的管制塔

駒澤公園管制塔（奧運紀念塔）的頂部冠有相輪塔，中央則以明確的塔體作為核心，外觀造型令人聯想到傳統五重塔。蘆原應該是想透過此設計，仿造五重塔內部幾乎不具備任何機能、只是象徵性存在的特性。

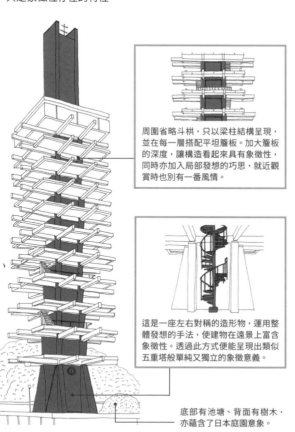

周圍省略斗栱，只以梁柱結構呈現，並在每一層搭配平坦簷板。加大簷板的深度，讓構造看起來具有象徵性，同時亦加入局部發想的巧思，就近觀賞時也別有一番風情。

這是一座左右對稱的造形物，運用整體發想的手法，使建物在遠景上富含象徵性。透過此方式便能呈現出類似五重塔般單純又獨立的象徵意義。

底部有池塘、背面有樹木，亦蘊含了日本庭園意象。

外觀

蘆原在馬歇爾·布勞耶門下學習建築，獨立後透過昭和39年（1964年）成為東京奧運第二會場的駒澤公園設計，著手打造這座都市計畫公園的建設事業。除此之外，他還被東京都選任為角力賽事體育館、紀念管制塔、外圍工程設計者，負責相關設計事宜。蘆原也是知名的建築、都市理論家，他在《街景美學》（岩波書店）中提出建築的構成，不光只是建築物本身的問題，而是取決於與街道和都市的關係，這個想法也大大影響了後進。

充滿躍動感與環保意識的駒澤體育館

駒澤體育館被規劃為舉辦東京奧運賽事的設施，於昭和39年（1964年）竣工，是一座鋼骨鋼筋混凝土造，搭配雙曲拋物面殼結構屋頂的建築。

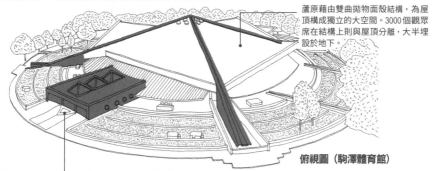

蘆原藉由雙曲拋物面殼結構，為屋頂構成獨立的大空間。3000個觀眾席在結構上則與屋頂分離，大半埋設於地下。

俯視圖（駒澤體育館）

平面圖

▼

從外部廣場的地面層通往體育館內部。由於觀眾席低於地面層之故，能讓入場者感受到體育館的佮大空間就在眼前開展。此外，刻意將外觀高度壓低，也同時兼顧了對環境的考量。

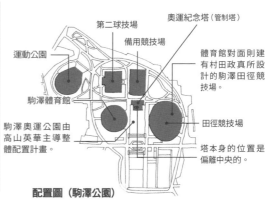

第二球技場

奧運紀念塔（管制塔）

備用競技場

運動公園

體育館對面則建有村田政真所設計的駒澤田徑競技場。

駒澤體育館

田徑競技場

駒澤奧運公園由高山英華主導整體配置計畫。

塔本身的位置是偏離中央的。

配置圖（駒澤公園）

人物關係圖

馬歇爾·布勞耶

蘆原義信

蘆原太郎

廣部剛司

除了在美國近代建築大師布勞耶的公司任職，學習現代主義風格外，蘆原亦經手翻譯恩師的著作。他也曾跟著坂倉準三工作過一段時間。建築師蘆原太郎為其長子。廣部剛司則是其弟子，以住宅設計師之姿活躍於建築界。

平成15年　出版《東京美學　混沌與秩序》（岩波書店）
設計國立科學博物館新館，9月逝世

平成6年　出版《東京美學　街景美學》（岩波書店）

平成2年　設計東京藝術劇場

昭和63年　成為日本藝術院會員，獲頒日本建築學會名譽會員

昭和61年　擔任日本建築學會會長（～昭和61年）

昭和60年　擔任日本建築師協會會長（～昭和56年）

昭和55年　擔任武藏野美術大學教授（昭和64年），獲頒美國建築師協會名譽會員

昭和54年　設計銀座Sony大樓，成為東京大學名譽教授（～昭和54年）

昭和45年　成為武藏野美術大學教授（～昭和45年）

昭和41年　獲日本建築學會特別獎（駒澤公園奧運體育館及管制塔），成為東京大學教授（～昭和54年）·獲NSID Gold Medal en Triangle獎（USA）

昭和40年　獲得工學博士學位（東京大學）

昭和36年　獲昭和34年度日本建築學會獎（中央公論大樓）

昭和35年　成為法政大學工學院教授（～昭和40年）

昭和34年　創立蘆原義信建築設計研究所，設計中央公論大樓

昭和31年　修畢哈佛大學設計學院研究所課程，任職於紐約的馬歇爾·布勞耶事務所

昭和28年　修畢哈佛大學設計學院研究所課程，任職於紐約的馬歇爾·布勞耶事務所

昭和27年　以美國政府留學生身份赴美，就讀哈佛大學設計學院研究所

昭和20年　任職坂倉準三建築事務所、現代建築研究所等公司

昭和17年　東京大學工學院建築學系畢業，入伍擔任海軍技術士官

大正7年　7月生於東京都四谷（現為新宿區）

駒澤公園管制塔·駒澤體育館／竣工：昭和39年／所在地：東京都世田谷區駒澤公園1-1

column 木匠與擬洋風建築

擬 洋風建築指的是日本木匠造訪橫濱等外國人居留地，以日本傳統技術模仿該地的建築風格，所打造而成的創意建築。明治12年（1879年）由辰野金吾等日本建築師所推出的洋風建築，是在確實理解背景起源與構成理論，並實際在歐美接觸過當地建物後所設計而成的，這點與木匠們只是單純模仿外觀的擬洋風建築大不相同。為人所熟知的擬洋風建築有山梨縣令藤村紫朗命木匠建造的藤村式建築（舊睦澤學校校舍、舊東山梨郡公所等），以及曾任鶴岡與山形縣令的三島通庸，因為奉行歐化主義而命木匠高橋兼吉等人所建造的建築（舊濟生館、舊西田川郡公所等）。藤森照信在「木匠工頭的擬洋風建築想像力來源」（昭和50年）舉出擬洋風建築的要點為「①並非模仿失敗的結果，而是豐富想像力下的產物 ②在

風格上可觀察到相似性與「奇想性」，後者有許多可圈可點之處 ③木匠工頭的這些想像力之所以能開花結果，是源自江戶時期以來所累積的實力」。②所說的奇想性，隱含了不拘泥形式、具有獨樹一幟的美感等意義。

擬洋風建築在建築師這門職業已站穩腳步的明治20年代宣告壽終正寢，進入昭和時代後，該系譜卻有新成員登場。建築史學家村松貞次郎直指看板建築「明確展現大眾風格，甚至可稱之為第二波擬洋風建築，深具歷史意義」。看板建築由藤森與堀勇良命名並加以定義，指的是關東大地震之後，將住商兩用民宅的正面設計成直立板狀，鋪設銅片、砂漿、磁磚做裝飾的耐燃建築。這種建築在昭和初期普及至日本全國，不過村松指出，由木工師傅打造住商兩用

民宅，並透過木匠與工匠運用傳統技法進行建物正面設計，才符合看板建築的定義。

同一時期，山形縣新庄、最上地區用來收納消防用泵浦的消防小屋也可見到類似的設計。在技術上既承襲了傳統構法，又混雜著西洋技法，目的在於似有若無地呈現出西式風格的外觀，也可算是第二波擬洋風建築。比方說，由木匠海老名正雄所打造的新庄市蘆澤消防小屋，便在木板建材上畫上朝陽，展現西洋風情。

「新庄市蘆澤消防小屋」
昭和初期

以朝陽為主題的設計，隱約散發出洋風氣息。

望樓

「舊新潟海關廳舍」（明治2年）

外觀比擬洋風建築而設有望樓。現已被指定為重要文化財。

126

第 **4** 章

昭和［戰後］

（1945～1989年）

自　昭和20年代後半起，以谷口
吉郎和丹下健三等人為中心
的建築活動正式展開。此外，在急
速發展的東京，則有東孝光和菊竹
清訓等人提倡都市住宅，狹小住宅
先驅的「塔之家」，以及為家人的
生活空間做出嶄新提議的「Sky
House」等名作相繼誕生。蘆原義
信等人所設計的東京奧運相關設
施，以及黑川紀章等人所打造的大
阪萬博設施，帶動某些變化，進而
發展出代謝派運動，也是這個時期
的一大重點。大學與專門學校則紛
紛開設充滿特色的建築教育課程。

透過建築確立身而為人的尊嚴

承繼丹下主義的同時
追求社會派建築

大谷幸夫

大谷對於心存傲慢、從頭到尾總攬所有設計的做法引以為戒，主張應隨時留下可供新世代建築師一展身手的機會。他在金澤工業大學領取日本建築學會獎時指出「現在不應該決定，或還不能做決定的事物，若被妄下定論時，就會限制未來豐富的可能性，此舉形同打壓，不得不慎」，闡述對未來應保留餘地的想法。

金澤工業大學北校地校區

大谷在設計時會先掌握建築與都市的關係，再將兩者的復興與發展連結起來進行思考。首先釐清都市應有的整體風貌，再根據其規模與方向來規劃各部分，乃大谷所採用的方法論。他在這個建案中，亦未確切擬定官方總體方案，而是串聯起各階段的計畫，加以補正，為校地的使用建立一套體系，貫徹從局部導向整體的方法論。

位於最後方的地標塔，含括了會議室與圖書中心。大谷透過各階段計畫與建設工程來進行補強與改善，並形成互補連結，比方說二期時加強一期、三期時加強一期與二期的設計，逐步打造心目中的理想校區。

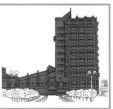

本館與土木工學系實驗棟於第一期工程興建完成。

俯視圖

讓丹下健三在戰後一舉躍升為建築界龍頭的主要幾項建築計畫，大谷幾乎都有參與，他與淺田孝共同負責指導後進，既是丹下研究室的第一把交椅，也是丹下主義的正統接班人。另一方面，大谷相當反對高度經濟成長期對歷史建築物的破壞，也勇於針對小樽運河等歷史城鎮、街區、風景的保存發表意見，展現出屬於社會派建築師的一面。其作品風格特色為運用混凝土形塑力流，展現出穩固支撐著立基於大地的建築之姿。

完全包覆原有建築以進行保存的千葉市立美術館

這是一棟地上十二樓、地下三樓的建築，內含中央區公所。這座美術館也是眾所皆知採用新歷史建築保存方法的個案。當初新建美術館的預定地，存在著矢部又吉設計的舊川崎銀行千葉分行（昭和2年）。為了留下這棟建築，大谷提議用鞘堂方式，也就是將原有建物整個納入新建的建築裡，並具體實現。

外觀

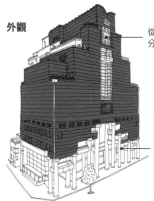

從外觀可看見新建部分的階梯狀天際線。

可看出內觀為文藝復興風格。當初千葉市似乎考慮以局部保存的方式來應對，但後來將設計案交給設計委託者選定委員會處理，整棟建築才得以完整保留下來。

鞘堂方式就是利用新建物包覆舊建物，以達到全面保存的方法。這就如同知名的中尊寺金色堂的覆屋般，是日本自古以來為保護小規模建物躲過惡劣天候的摧殘所採行的方法。

先暫時將舊川崎銀行搬移至腹地內，待新建物的地基等構造體施工完成後，再將其移回原本的位置。如此一來，就能透過新建物在結構上補強舊建物。

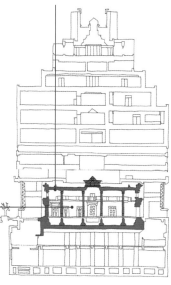

斷面圖

人物關係圖

丹下健三 ── 大谷幸夫
　　　　　├ 沖種郎
　　　　　└ 淺田孝

丹下接下戰災復興院的委託，為擬定復興計畫，前往甫遭核爆摧毀化為焦土的廣島，就地搭建簡陋小屋，長期過著克難的生活。而大谷與淺田孝、石川允也隨之同行，參與調查工作。沖種郎則是同屬於丹下研究室的夥伴，亦為設計連合的共同設立者。

金澤工業大學北校地校區／竣工：昭和42～57年／所在地：石川縣野野市市扇丘7-1
千葉市美術館／竣工：平成7年／所在地：千葉縣千葉市中央區中央3-10-8

群造形（group form） [※2]

透過人造土地
創造新型態市容

大高正人

「群造形」概念所提倡的方法為自由打造個別建築，並在整體上構成全新秩序的建築群。眾多居民所生活的市鎮，會不斷進行世代交替、累積歷史。大高認為應活用市鎮的多重性與累積性，為了創造更好的環境「必須開發出統領整座市鎮的支配組織，在有所控制的情況下，讓人們自由地多方進行創造」，摸索個體與整體相互連結的建築體系。

構造很吸睛的新居濱農業協同工會本館

這是一座鋼筋混凝土造三層樓高，結構充滿力道而引人注目的設施。以八根柱子撐起一樓與二樓，再架上粗桁條形成整體架構。藉由柱體中央外突的方式，修飾柱體的粗壯感。與桁條連接的部分則直接顯露於外，讓觀者視線往上移動。

以十六根柱子分段支撐三樓，極力降低玻璃窗上部的厚度，形成彷彿玻璃本身承接著屋頂般的輕盈感。

外觀

片岡農業工會

大高可稱之為前川國男建築設計事務所的龍頭建築師，他與幾名志同道合之士所發起的代謝派運動，可說是是對全世界帶來影響的日本建築運動。大高於昭和37年（1962年）獨立發展。他的人造土地計畫實現之作，除了著名的「坂出人工土地」外，還有在最後一處核爆貧民窟[※1]地區進行廣島基町長壽園高層公寓[第一期]的建設。大高也經手許多公共設施以及農業協同工會（現為JA）設施的相關設計。

大正12年	9月8日生於福島縣田村郡三春町
昭和19年	舊制浦和高等學校畢業，就讀東京大學工學院建築學系
昭和22年	東京大學工學院建築學系畢業
昭和23年	任職於前川國男建築事務所
昭和35年	於世界設計會議舉辦之際，與菊竹清訓、槙文彥、黑川紀章、川添登、榮久庵憲司、粟津潔七人組成代謝派小組，同時推出著作《METABOLIZM/1960》（美術出版社）
昭和37年	設立大高建築設計事務所
昭和55年	擔任都市計畫審查委員會委員長（～昭和57年）
昭和56年	就任計畫連合董事長（～平成3年），獲每日藝術獎〈群馬縣立歷史博物館〉，擔任東京大學、九州藝術工科大學、東京工業大學、早稻田大學兼任講師
昭和57年	設計三春町歷史民俗資料館、自由民權紀念館
平成5年	
平成22年	獲旅居福島縣外之功勞者獎
	8月20日逝世

※1　因核爆而流離失所的民眾所搭建的臨時住家。
※2　《近代建築》（近代建築社）1960年5月號，刊載了大高正人與槙文彥合著的論文「邁向群造形」。
※3　摘錄自「人工土地」（建築雜誌，1963.11）所闡述的定義。

成排住宅坐落於人造地盤上的「坂出人工土地」

大高為了實現PAU（Prefabrication, Art & Architecture, Urbanism）的完全整合，提出開拓新機能與空間的想法。坂出人工土地的構想也源自這個整合概念，但實際上這塊區域遠離工業區，人事費用較低，可用來發展建築近代化的基礎相當薄弱，因此不得不放棄PAU中的P。

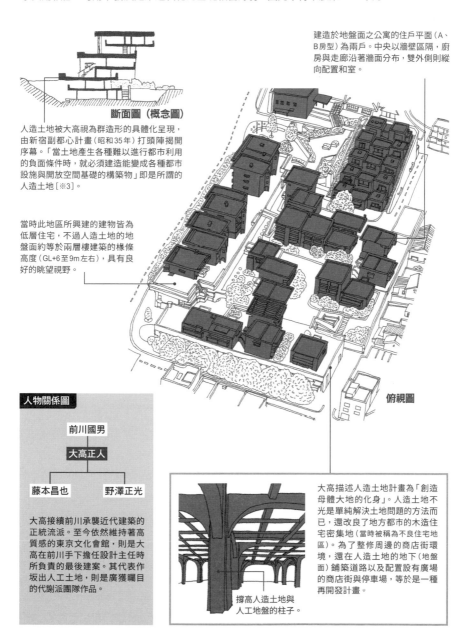

斷面圖（概念圖）

人造土地被大高視為群造形的具體化呈現，由新宿副都心計畫（昭和35年）打頭陣揭開序幕。「當土地產生各種難以進行都市利用的負面條件時，就必須建造能變成各種都市設施與開放空間基礎的構築物」即是所謂的人造土地 [※3]。

當時此地區所興建的建物皆為低層住宅，不過人造土地的地盤面約等於兩種兩層樓建築的樣條高度（GL+6至9m左右），具有良好的眺望視野。

建造於地盤面之公寓的住戶平面（A、B房型）為兩戶。中央以牆壁區隔，廚房與走廊沿著牆面分布，雙外側則縱向配置和室。

俯視圖

人物關係圖

前川國男
↓
大高正人
↓
藤本昌也　　野澤正光

大高接續前川承襲近代建築的正統流派。至今依然維持著高質感的東京文化會館，則是大高在前川手下擔任設計主任時所負責的最後建築。其代表作坂出人工土地，則是廣獲矚目的代謝派團隊作品。

撐高人造土地與人工地盤的柱子。

大高描述人造土地計畫為「創造母體大地的化身」。人造土地不光是單純解決土地問題的方法而已，還改良了地方都市的木造住宅密集區（當時被稱為不良住宅地區）。為了整修周邊的商店街環境，還在人造土地的地下（地盤面）鋪築道路以及配置設有廣場的商店街與停車場，等於是一種再開發計畫。

新居濱農業協同工會本館／竣工：昭和42年／所在地：愛媛縣新居濱市田所町3-63
坂出人工土地／竣工：昭和43年（第一期）、昭和49年（第三期）／所在地：香川縣坂出市京町2-1

現代大師也感到驚嘆的設計才能

菊竹清訓

發揮驚人創作力 孕育無數名作

菊竹的弟子伊東豐雄，將同時代由磯崎新、槙文彥等人所組成的丹下健三團隊比喻為大聯盟；菊竹團隊則是在菊竹清訓超狂才華的領導下，全員同心協力的甲子園球隊。此外，他在憶及菊竹驚人的創作過程時表示：「老師會將湧現的靈感畫出來再作廢、再畫再作廢……讓我了解到，老師是藉由這項看似無限循環的作業，從體內挖出最精華的部分來創造建築。」

館林市民中心（原館林市公所）的造形美

當時的官廳建築所要求的重點，是將具有紀念性的不朽美感作為鄉土象徵，並且要兼具公園綠地等綜合公共設施的特性。在這個建案中，菊竹則透過結構方面的巧思與設計來達成此目標。這是一座結構為RC造、地上五樓、地下一樓的建築。

在邊長11m正方形的四個角落配置角柱、中央設置一根圓柱，並搭配傘狀混凝土板作為平面構成的中心。

藉由外觀四個角落的塔樓結構，令人忘記最上層中央的議場，降低權威印象。

外觀

菊竹是經歷過第二次世界大戰且受過建築教育的戰後第一世代建築師代表。菊竹清訓與丹下團隊的黑川紀章、槙文彥等人於昭和35年（1960年）加入代謝派小組。菊竹闡述代謝派是一種主張永續性概念的理論，「透過友善日

本環境的思維，能再利用的建材庫存量會隨之增加，不斷重複使用也會使質感愈見提升」。而他也憶及，近年所提倡的環境永續發展，正是代謝派真正追求的目標。

	
昭和3年	4月1日生於福岡縣久留米市
昭和19年	就讀早稻田大學專門部工科建築學系
昭和22年	就讀早稻田大學理工學院建築系
昭和23年	廣島和平紀念天主教聖堂競圖設計第三名
昭和25年	早稻田大學理工學院建築學系畢業，任職於竹中工務店
昭和26年	任職於村野、森建築設計事務所
昭和27年	加入早稻田大學武研究室
昭和28年	開設菊竹清訓建築設計事務所
昭和33年	設計 Sky House，發表「塔上都市1958」
昭和35年	提倡代謝主義
昭和36年	發表「开・シ・形」之設計方法論
昭和45年	參與日本萬國博覽會「萬博塔」（Expo Tower）、日本萬國博覽會基礎設施的配置設計〔※〕
平成2年	獲第三十一屆建築業協會（BCS）獎（川崎市市民博物館）
平成5年	擔任早稻田大學理工學綜合研究中心客座教授
平成7年	3月發表「軸力圓頂理論與設計」研究，自早稻田大學取得博士（工學）學位
平成23年	12月26日逝世

※ 由丹下健三、神谷宏治、磯崎新、川添清、大高正人、加藤邦男、好川博、杉重彥、福田朝生、上田篤、菊竹清訓、指宿真智雄、彥谷邦一、曾根幸一、根津耕一郎、尾島俊雄共同擬定。

可代謝再生的住宅「Sky House」

第二次世界大戰後，提倡新家庭住居型態的平面計畫如雨後春筍般出現。其中，菊竹清訓所建造的自宅「Sky House」甚至被喻為「終極的核心家庭住宅範本」。戰後東京因急遽的人口增加與都市化發展，鄰居互不相識，整個大環境充滿不確定性，而菊竹便透過這座住宅斬斷與地方社會的往來，展現出夫妻倆相依度日的強烈決心。

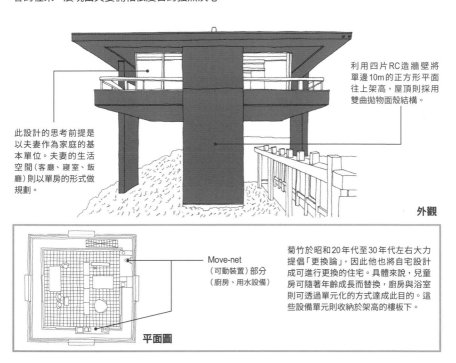

利用四片RC造牆壁將單邊10m的正方形平面往上架高，屋頂則採用雙曲拋物面殼結構。

此設計的思考前提是以夫妻作為家庭的基本單位。夫妻的生活空間（客廳、寢室、飯廳）則以單房的形式做規劃。

外觀

Move-net
（可動裝置）部分
（廚房、用水設備）

菊竹於昭和20年代至30年代左右大力提倡「更換論」，因此他也將自宅設計成可進行更換的住宅。具體來說，兒童房可隨著年齡成長而替換，廚房與浴室則可透過單元化的方式達成此目的。這些設備單元則收納於架高的樓板下。

平面圖

樓板下方部分（仰視）

人物關係圖

菊竹清訓 ── 內井昭藏
　　　　 ── 長谷川逸子
　　　　 ── 伊東豐雄

菊竹門下出了許多身手不凡的巨匠。而這些巨匠又培育出許多活躍於當代的建築師，由此可知菊竹在日本建築界所留下的影響力有多大。

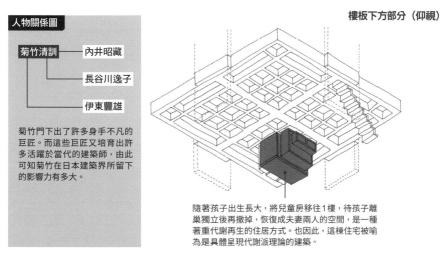

隨著孩子出生長大，將兒童房移往1樓，待孩子離巢獨立後再撤掉，恢復成夫妻兩人的空間，是一種著重代謝再生的居住方式。也因此，這棟住宅被喻為是具體呈現代謝派理論的建築。

館林市民中心（原館林市公所）／竣工：昭和38年／所在地：群馬縣館林市仲町14-1
Sky House／竣工：昭和33年／東京都文京區大塚

關心都市與地方的景觀型態

丹下主義的九州傳人
光吉健次

光吉剛搬到福岡時，對地方性是採取否定立場的，但在東京急遽的近代化潮流席捲下，福岡在硬體面也失去了地方色彩，農村地帶早已抵擋不住近代化的攻勢，古老農家急速消失，據說這才讓光吉強烈意識到地方性——或所謂的建築在地主義的重要性。光吉曾表示：「將部分日式傳統住宅留存於歷史建築保存區，是相當具有可行性的方法。」透過這段陳述，可以得知他在思考都市規劃的同時，亦相當關注歷史建物所具備的地方性與意義。

九州大學50週年紀念講堂的開放式空間

光吉在九州大學經手設計昭和35年（1960年）竣工的建築學教室，以及昭和42年（1967年）竣工的50週年紀念講堂。50週年紀念講堂則是為了在校園內舉辦入學、畢業典禮所規劃的設施。講堂為封閉空間，餐廳為開放空間，會議室則是在確保隱私的同時又必須兼顧視覺開放感的空間，如何構築這些功能各異的封閉與開放空間，是設計時的一大重點。

外觀

光吉提到自己「深受中世紀哥德式聖堂所吸引」，這一點也對他的內部空間設計產生影響。

接待區

會議室

觀眾席

舞台

觀眾席

機械室

斷面圖

光吉表示「為強調單位空間的單一性、獨立性，而以接待區的空間為中心進行規畫安排」。以接待區這座用來交流聯絡的空間為軸心，配置會議室與餐廳。

以接待區為軸心有秩序地統整空間體驗的連貫性。

光吉參與過九州各地的都市計畫與建築行政工作，是一名創設期所兼任的課程，擔任助理教授。辭去大學教職後，光吉設立了福岡都市科學研究所（現為公益財團法人福岡亞洲都市研究所），盡心從事調查研究，協助地方自立與發展，並致力培養人才。

下丹下於九州大學工學院建築學系化、博覽會基本構想等方面大顯身手的建築師。就讀東京大學時期，他曾經在丹下健三手下從事倉吉市廳舍等等的實施設計工作。他亦接活躍於福岡市，在都市景觀、文

透過門廳有機式地串聯起各個空間「八女市中央公民館」

八女市中央公民館是於昭和43年（1968年）竣工的鋼筋混凝土造三層樓設施。除了光吉之外，還有綜合建築設計研究所參與設計，施工則由錢高組九州分公司擔綱。光吉於昭和42年（1967年）策定八女市中心部再開發計畫，而這座公民館就是計畫中的據點設施之一

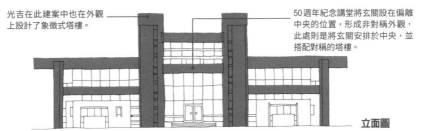

光吉在此建案中也在外觀上設計了象徵式塔樓。

50週年紀念講堂將玄關設在偏離中央的位置，形成非對稱外觀，此處則是將玄關安排於中央，並搭配對稱的塔樓。

立面圖

公民館是扮演社會教育據點的設施，不過內部所規劃的居室大多不具有關聯性，有鑑於此，光吉將門廳設定為交流互動的空間並配置在中央，各居室則環繞著門廳分布。

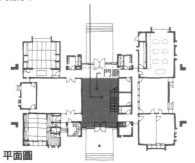

門廳

平面圖

外觀

光吉認為建築的基本在於個體與組織的連結，個體為構成建築的零件（單位空間）、組織則是建築整體風貌（最終呈現）。必須藉由創作過程拆解個體、確立個體的主體性、提升個體彼此之間的有機式關聯性，再統整為一。因此他以幾個單位空間（居室）搭配交流互動場地的方式來構成整體建築空間。

人物關係圖

丹下健三
↓
光吉健次
↓
坂井猛

光吉於昭和25年（1950年）至昭和30年（1955年）任職於丹下研究室，參與了廣島和平會館本館與東京都廳舍等建設計畫。這段期間也與丹下在創作上摸索如何結合傳統風格的時期重疊。師事光吉的坂井猛，則在九州大學接棒講授都市計畫課程。

九州大學50週年紀念講堂／竣工：昭和42年／所在地：福岡縣福岡市箱崎6-10-1
八女市中央公民館／竣工：昭和43年／所在地：福岡縣八女市本町599

日本規模最大的組織型建築設計公司 日建設計工務

旗下不乏話鋒犀利的論客

日建設計工務與日建設計時期的代表性建築師為林昌二。他經手過三愛夢幻中心（昭和38年）、信濃美術館（昭和39年）、PalaceSide大樓（昭和41年）等設計。小倉善明追悼他時回憶「年輕人們似乎很怕這位毒舌大王」。林昌二的確屬於有話直說的類型，不過內容主要是針對設計時該以什麼為主體、必須考量哪些事物提出意見，因此往往能為對方提供參考。

日建設計工務的初期代表作

野口紀念館（延岡市公會堂）是由日建設計工務（成員：岡橋作太郎、上田恒太郎、萩原清司、黃進興、富田輝男、山本敏郎）經手設計的。伊予銀行總部則是在長谷部銳吉於日建設計工務擔任顧問的時期，由塚本猛次擔綱設計。

外觀（野口紀念館）

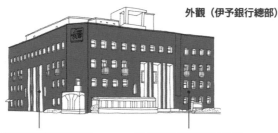

圓柱底部仍放置著完成當時的沙發，始終維持原貌。是座深受在地人喜愛的建築。

這是日建設計工務特別早期的單一公共廳堂建築案例。此外，這也是最早期使用帷幕牆的建案例子。

外觀（伊予銀行總部）

伊予銀行總部將量體感十足的部分外觀鑿出方形，並設置成對的細角柱當成玄關，兩側牆面則裝飾著浮雕。

據聞塚本將長谷部銳吉當成岳父般敬愛，因此作品風格深受其影響。

日建設計工務因野口孫市、長谷部銳吉之故，承續住友系譜。長谷部·竹腰建築事務所於昭和19年（1944年）被住友土地工務股份有限公司吸收，而在日本戰敗後的昭和20年成為日本建設產業股份有限公司。昭和25年該公司建築部門獨立出來，設立日建設計工務股份有限公司。昭和45年則成為現在的日建設計股份有限公司。

該組織自明治33年以來便以住友財閥營繕部門之姿展開活動，在二戰後歷經財閥解體，才正式踏上組織型建築設計事務所之路。

136

擁有兩座核心筒的PalaceSide大樓

這也是獲得DOCOMOMO選定、林昌二擔綱設計的代表作，為鋼骨鋼筋混凝土造的辦公大樓。他在這塊非方正的腹地中結合辦公室、報社印刷廠、商店街等設施機能，利用通道連接分布著電梯與洗手間的東西兩座核心筒來規劃動線。

林昌二在設計時會盡可能加強構造體的耐用壽命，但是像設備或飾面材料這種短期間內可能有所變動的部分，則會在施工時加以應對做出區分。他透過「不變的骨架與可變的設備」這句話來說明這項概念。

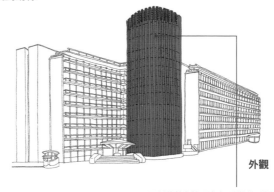

外觀

百葉窗板與簷溝的設計

兩座核心筒配置於東西軸的對稱點上。東側核心筒坐落於首都高的交叉處，沿著這條道路往西行駛，就會在正前方看到極富特色的東側核心筒。

西側的核心筒面向皇居護城河邊的路角地，彷彿迎接著從北之丸與東御苑步行前來的訪客般，相當具有地標性。

平面圖

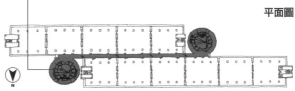

N

人物關係圖

野口孫市

長谷部銳吉

日建設計工務

林　昌二　　林　雅子

日建設計的系譜是沿襲自長谷部銳吉、竹腰健造所設立的長谷部・竹腰建築事務所。住友商事與日建設計的共同根源為戰後才成立的日本建設產業股份有限公司，這相當於長谷部・竹腰建築事務所的後繼公司。而林昌二的妻子林雅子，則是知名的住宅設計師，作品規模雖無法與日建設計同日而語，但留下許多名作。

明治
33
年

6月住友總公司設置臨時建築部

昭和
8
年

5月長谷部・竹腰建築事務所創立長谷部・竹腰建築事務所，在住友合資公司的援助下獨立，

昭和
20
年

12月建築部與母公司分割獨立，設立日建設計工務股份有限公司經銷處所有部門，新增商事部門，更名為日本建設產業股份有限公司，合併住友

昭和
25
年

7月更名為日建設計工務服務股份有限公司

昭和
28
年

5月設立日建設計工務服務股份有限公司北海道日建設計工務（股）更名為北海道日建設

昭和
31
年

林昌二自東京工業大學工學院建築學系畢業，進入日建設計工務股份有限公司北海道事務所

昭和
45
年

7月設立日建設計工務（股），設立日建住宅系統股份有限公司

昭和
48
年

林昌二擔任日建設計董事、東京事務所所長兼計畫部長

昭和
52
年

林昌二擔任日建設計常務董事、東京總公司董事長

平成
18
年

設立日建設計綜合研究所

平成
23
年

林昌二卸任日建設計職務，11月30日逝世

伊予銀行總部／竣工：昭和27年／所在地：愛媛縣松山市南堀端町1
PalaceSide大樓／竣工：昭和41年／所在地：東京都千代田區一橋1-1-1

意欲創造良好的地區環境

追求對人類而言
健全的建築型態
內井昭藏

建築界中有一類名為 Master Architect 的建築師。意指在某地區內建造複數建築群，整合包含景觀在內的外部空間，進行整體設計規劃的建築師。他們會在負責設計各建物的建築師與事業體之間斡旋，調整各項設計，打造地區整體景觀。而內井就是大為活躍的總體規劃建築師。充滿使命感與幹勁、關注社會發展的內井，看待建築的方式也逐漸從單一建物的觀點轉移至地區整體計畫的搭配與安排。

櫻台Court Village的「45度平面」

內井談到代表作櫻台 Court Village 時表示：「對我而言，這可說是最重要、最有紀念性的作品。因為這是實現我的建築理念的第一個作品。」內井藉由集合住宅的空間創作，來呈現新式都市住宅的型態，是充滿挑戰精神的精心之作。

櫻台 Court Village 建於往西降的陡坡斜面，因此規劃讓各住戶空間呈45度傾斜，並將南北斜向分布的住宅單位在東西方向一字排開。藉由此方式實現各住戶的高獨立性，並利用斜面確保了各戶均等的採光。

外觀

斷面圖

這塊陡坡斜面是市地重劃剩餘的土地。內井對於只將丘陵地整平的市地重劃辦法感到存疑，因而透過此建案活用斜面地與自然環境打造集合住宅，提出另一種住宅型態。

配置圖

內井針對建物呈45度角設計一事表示：「除了能提高建築物在斜面的穩固性外，還能確保眺望的視野與日照，以及讓住宅與住宅之間的空間產生具有律動感的變化。」

在內井的建築師人生當中，亦是一名教育者。內井晚年在滋賀縣立大學擔任總體規劃建築師（Master Architect），後來也隨之提倡總體規劃式的建築手法。其作品風格帶有現代主義色彩，卻又具備裝飾與有機形態，相當獨特。

在建築設計活動占了相當大的比重。他從菊竹事務所離職後，成立自身的事務所。接下來於平成5年（1993年）擔任京都大學的教授、平成8年（1996年）轉任滋賀縣立大學的教授，其後大約十年的時間也一直致力培育後進，

目的在於讓藝術融入日常生活的世田谷美術館

內田以企劃的身分加入世田谷區美術館的建設委員會，構造設計則由松井源吾＋ORS事務所負責。這座美術館著眼於日常藝術與世田谷這塊地區的連結，所設定的核心概念為「公園美術館」、「生活空間化」、「開放式」。為鋼筋混凝土造地上二樓、地下一樓、附設屋突的設施。

「公園美術館」的設定源自於該腹地位於砧公園一角之故。內田解釋，為了讓建築與自然融為一體，不讓建築破壞自然景觀，因此選擇將美術館分割成幾座小區域，藉此減少建物高度與壓迫感，設計出只有公園才能實現的配置。

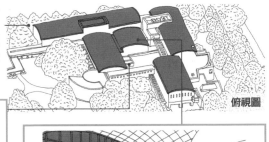

俯視圖

廣場

所謂的開放式並不只是門窗大開就好，真正的用意在於跳脫美術館的框架。因此將館內所有場地設定為展示空間，處處都能夠進行展覽，便是內井所採用的方法。

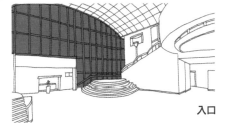

入口

內井表示，區立美術館與國立或都立美術館的性質不同，必須使其融入當地，成為區民生活的一部分。因此將美術館日常化乃不可或缺的條件，如此才能讓區民眾意長時間停留。此外，美術是從生活中衍生而出的產物，但美術館卻拉開了美術與人們的距離，有鑑於此，內田便透過住宅客廳的形式來構成展示空間的規模與內裝。

人物關係圖

菊竹清訓
↓
內井昭藏
↓
村上　徹

內井的祖父為設計函館、豐橋（皆為重要文化財）、白河正教會的建築師，同時亦為神職人員的河村伊藏。父親內井進也是從事教會等建築設計的建築師。在內井昭藏門下學習的建築師則有廣島工業大學教授村上徹、工學院大學教授木下庸子、人類環境大學教授島崎義治等人。

昭和8年　2月20日生於東京都

昭和31年　畢業早稻田大學第一理工學院建築學系畢業

昭和33年　修畢早稻田大學研究所碩士課程，進入菊竹清訓建築設計事務所，擔任董事副所長

昭和42年　開設內井昭藏建築設計事務所（〜平成5年）

昭和60年　1月出版《健康的建築》（彰國社），設計世田谷美術館

平成元年　內井透過「健康的建築」一詞，闡述激發人們的想像、富含創造性的建築，以及因工業化而具有高同質性、過於規格化的都市型態，皆不健康。他所追求的目標是在兩者之間取得平衡，且能配合人們多元生活方式的建築

平成5年　獲第四十五屆日本藝術院獎（世田谷美術館）

平成8年　成為京都大學教授（平成8年），9月發表《建築師的設計圖》（駿駿堂出版）

平成12年　擔任滋賀縣立大學教授（平成14年）

平成14年　獲頒京都市文化功勞者，8月發表《現代主義建築之軌跡　60年代的前衛派》（監修，INAX出版）獲勳三等旭日章，8月3日逝世

櫻台Court Village／竣工：昭和44年／所在地：神奈川縣橫濱市青葉區櫻台
世田谷美術館／竣工：昭和60年／所在地：東京都世田谷區砧公園 1-2

在藝術與社會性的夾縫之間

曾宣布進軍政壇的世界級大師 黑川紀章

黑川讀了西山夘三所寫的《今後的住居》後，受其影響而報考京大。黑川一方面深刻意識到社會與建築的關聯，另一方面，由於出身建築世家，亦具有建築即藝術的思維。最終，他未將西山夘三的實作與民眾論的關聯進行邏輯式整合，反而因為對丹下健三的作品風格感興趣，轉而拜入其門下。「共生思想」應該就是歷經這番心路轉折後所達到的境地吧。

兒童王國花瓣休憩所

這是為紀念皇太子大婚，利用舊陸軍田奈彈藥庫補給廠腹地興建而成的設施，於昭和40年（1965年）開園營運。花瓣休憩所則是配合開園同步建造的設施。總體規劃則由淺田孝擔綱。

外觀

花瓣透過層層疊合形成界線曖昧模糊的中間地帶，而疊合的部分似乎就是能讓蜜蜂入內吸食蜜蜂的縫隙。就像花朵吸引蜜蜂那樣，來此遊玩的許多小朋友們都會聚集在此喝水解渴。

2棟皆以「花瓣」造型為發想，將綻放與含苞待放的花朵抽象化，打造象徵性建築，並於內側營造出空間。

中銀膠囊塔

黑川紀章與槙文彥、磯崎新同為丹下健三門下的代表性人物，也是揚名國際的建築師。昭和30年代後半，年輕一輩的建築師開始站在都市規劃的觀點看待建築，黑川也透過「東京計畫1961 Helix計畫」為都市立體化做出提案。本人憶及過往時表示，當時的他加入代謝派運動，完全忽略丹下研究室的工作，反倒熱衷於參與代謝派小組的差事。此外，在設計上提倡「共生思想」也是黑川為人所熟知的概念。

昭和9年　4月8日生於愛知縣名古屋市

昭和32年　京都大學工學系畢業

昭和34年　完成東京大學研究所工學研究科主修建築學碩士課程，參與組成代謝派小組

昭和37年　開設黑川紀章建築都市設計事務所

昭和39年　取得東京大學研究所工學系研究科主修建築學博士課程學分，退學

昭和40年　獲第八屆高村光太郎獎造型組獎（兒童王國）

昭和44年　獲第十九屆每日藝術獎（國立民族學博物館）

昭和53年　擔任社會工學研究所設立所長

昭和60年　獲頒阿根廷宜諾斯艾利斯大學名譽教授

昭和62年　發表《共生思想：戰勝未來的生活型態》（德間書店）

連結內部與外部空間的福岡銀行總部中間地帶

這是一棟鋼骨鋼筋混凝土造，坐落於福岡市商業中心天神區的辦公大樓。黑川在天神一角設置籬高45m深具量體感的長方體，並在內側挖出長方形地帶，作為腹地內的外部空間，營造具有高度公共性的廣場式外部空間。

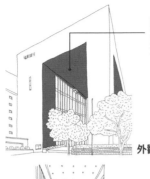

黑川將此廣場設定為連結個體與整體的中間地帶，抑或作為中間體，嘗試落實共生思想。雖然他將此設計定位為內部與外部的共生，但這其實也是局部與整體的共生、建築與都市的共生、環境與建築的共生。

外觀

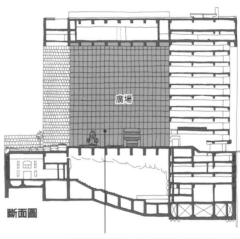

廣場

斷面圖

廣場

黑川意欲透過這座建築實現「在都市中打造一座設有頂蓋的媒體空間，意即廣場建築化」、「將廣場視為自然的一部分之設計手法」、「將廣場當成舞台裝置」等概念。由此可知他相當看重建築與都市的共生、環境與建築的共生。

中間地帶型的空間，是在建築的內部空間與公共的外部空間融為一體時，所產生的極其曖昧又廣義的空間。福岡銀行總部的廣場可謂具體實現此定位的範例。

人物關係圖

```
              黑川巳喜
              ┌─────
丹下健三 ──┬── 黑川紀章
           │
磯崎　新 ──┴── 黑川雅之
```

父親為建築師黑川巳喜，胞弟亦為著名建築師黑川雅之，可謂建築世家。黑川從小受到任職於愛知縣廳營繕課的父親影響，幼年便接受繪畫與素描等技能訓練。

平成19年　4月參選東京都知事，10月12日逝世

平成18年　獲頒文化功勞者

平成2年　獲日本建築學會獎作品獎（廣島市現代美術館）

共生就是藉由異質之物的融合，昇華成更高功能之物。相較於意識形態或哲學，能產生更強的效應，並確實對我們的生活型態與人生觀帶來改變，黑川將這股巨大的潮流簡稱為共生思想。他在「21世紀共生建築與共生都市」中提到，這是超越都市與自然、二元論、人類與自然的思維，是尖端技術與自然的共生。

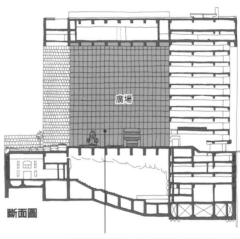

東京國立近代美術館

兒童王國花瓣休憩所／竣工：昭和40年／所在地：神奈川縣橫濱市青葉區奈良町700
福岡銀行總部／竣工：昭和46年～50年／所在地：福岡縣福岡市中央區天神2-13-1

關心建物保存的先驅者

東孝光之所以關心保存再生議題，是因為他認為儘管建築的壽命有限，必須汰舊換新，並不代表可以肆意破壞拆除，設計者應盡其所能地賦予建物價值，讓使用者以及承繼者願意珍惜、永續使用。他曾說過：「只比較經濟價值而拆除建築，對建築師而言是很扼腕的一件事，若無人討論建物真正的價值，那麼明天就有可能換我們遭殃。」

東孝光

在狹小住宅的歷史上留下不朽聲名

先進的東京銀行總部單跨度保存案

保存外牆是常見於歐美的手法，但在地震頻繁的日本，要讓外牆單獨存立是很困難的任務。鋼骨鋼筋混凝土造六層樓高的東京銀行總部牆面亦然，難以在拆解工程中保持自立的狀態。因此東孝光於昭和50年（1975年）提出，從北側與東側兩面所形成的L型空間中保存一開間（單跨度，One Span），作為此問題的解決對策。

保存案斷面透視圖

新建部分

東孝光因村松貞次郎的邀約而答應接下本案，他回想最大的原因在於自己對此建案的設計非常感興趣。他似乎從以前便對於保留RC造骨架，進行內外設計一事展現出強烈的挑戰意願。

保存部分

單跨度保存案將保存範圍擴大，無論是在技術還是經濟層面都更為有利，不失為落實外牆保存的好方法。遺憾的是最後並未實現。

東京銀行總部為長野宇平治所設計，由村松等人發起保存運動。

東孝光是近代住宅史上因為提倡新都市型住宅而馳名的人物，也是年紀輕輕就登上昭和43年（1968年）創刊的《都市住宅》（鹿島出版會）雜誌的建築師。

他與鈴木恂、宮脇檀、藤井博巳等人被評為都市住宅派，憑藉著年輕的感受力，摸索研究都市型住宅並進行實際設計。除此之外，東孝光其實也是一名關注建物保存的建築師，他所提議的東京銀行總部單跨度保存案，從現今的角度來看，可以說是走在時代尖端。

都市型狹小住宅的先驅「塔之家」

這是一棟鋼筋混凝土造，地上五樓、地下一樓的都市型住宅。當時的東京都心正正處於高度經濟成長期，地價飆漲，東孝光利用狹小又不方正的土地，示範如何在不離開都市生活的情況下打造住宅。

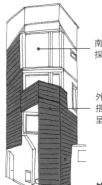

南側設置大窗，確保採光與眺望視野。

外牆以杉木板肌理搭配清水混凝土來呈現。

外觀

狹小住宅必須在克難的條件下，積極滿足客戶所提出的要求，因此如何創造舒適的居家空間相當考驗建築師的功力。塔之家不但克服了上述難題，而且還根據生活上所需的最低身體活動程度，打造出新空間，這既是日本此類型住宅的最早期範例，也是一大傑作。

建築面積僅有11.8 ㎡，樓地板的面積大約為65 ㎡。

平面圖

房間透過挑高挖空的方式與階梯縱向連接，創造出垂直展開的空間。將塔的各樓層設計為垂直方向的單房，藉此驗證雖然占地狹小，也能生活得很舒適。

軸測圖

人物關係圖

```
                        坂倉準三
                           │
        阿部　勤 ───── 東　孝光
                           │
        秋山東一        東　理惠
```

東孝光的職業生涯從郵政省展開，其後任職於坂倉事務所，參與新宿西口廣場等計畫。坂倉事務所的後輩則為阿部勤與室伏次郎。弟子有秋山東一與黑木實等人，女兒東理惠也是相當活躍的建築師。除了坂倉準三之外，西澤文隆、足立隆也被東孝光視為恩師。

東京銀行單跨度保存計畫／未實現
塔之家／竣工：昭和41年／所在地：東京都澀谷區神宮前3

column
室內裝潢設計師

昭 和40年代至50年代，倉俣史郎（昭和9年生）、杉本貴志（昭和20年生）、內田繁（昭和18年生）這些為商業設施內裝進行設計的室內裝潢設計師大為活躍，城市街景也隨之起了變化。培育倉俣與內田等人的搖籃，則是誕生於昭和29年的日本首座設計教育機構——桑澤設計研究所。昭和38年，日本第一家室內裝潢設計學校——室內設計中心學校（現為ICS藝術學院）開始招生。內田回憶道：「當時的商業空間設計不包含在室內設計的範疇內，被認為是當不上建築師的人才從事的工作，然而倉俣卻跟我說商業空間也是一種室內設計，所以我才會進入這個世界。」內田解釋他之所以會入行，是因為商業空間是人人看得見，而且隨時可以造訪的場所，對社會擁有強大的影響力，因此企圖透過此空間舉辦游擊活動

扭轉人們的印象。另一方面，他亦針對昭和50年代以後室內裝潢設計師氾濫、缺乏理念只憑氛圍做表面功夫的問題提出批判。日本在戰前有岡田信一郎所設計的春天咖啡館（cafe printemps）內裝，以及中村順平、村野藤吾、松田軍平等人所經手的客船內部裝潢。日本室內裝潢設計師的先驅則是木檜恕一、森谷延雄。木檜在大正11年東京高等工藝學校開校的同時，便開始推廣著眼於空間、家具、日常生活活動的住居空間設計教育，意欲帶動規格化、量產化系統家具的普及。森谷則於大正12年成為該校教授，講授威廉·莫里斯（William Morris）與英國家具教育，認為家具是美學與生活的結合，主張「家具之美能為生活建立秩序」。外籍設計師則有昭和8年訪日的布魯諾·陶特、昭和15年經由坂倉準三引介而獲得商工省貿易局

招聘的夏洛特·貝里安（Charlotte Perriand）。陶特經手設計了昭和11年舊日向家熱海別邸地下室（重要文化財）的內裝。貝里安則是關注在地傳統工藝與素材，並以此製作自身展覽會的空間展示（昭和16年）與家具，對日本的工藝設計帶來影響。女性設計師方面，則有被封為日本女性建築師第一人的濱口美穗。濱口在戰前便率先提倡男女平等的家庭生活空間，推出飯廳結合廚房的設計。

濱口美穗於昭和16年的展覽會便率先提出倡導男女平等的平面計畫圖。

雖是地下室卻相當講究內裝，因而被列為重要文化財。

「舊日向家熱海別邸地下室」（昭和11年）

Appendix

資料

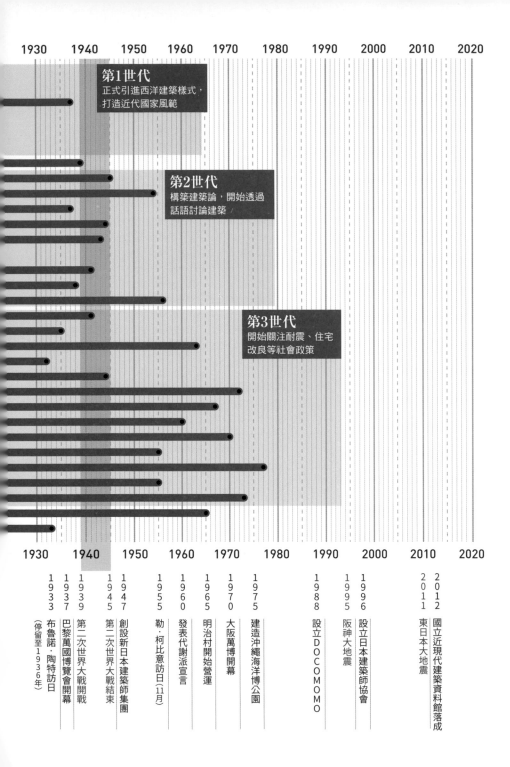

1930 1940 1950 1960 1970 1980 1990 2000 2010 2020

第1世代
正式引進西洋建築樣式，
打造近代國家風範

第2世代
構築建築論，開始透過
話語討論建築

第3世代
開始關注耐震、住宅
改良等社會政策

1930 1940 1950 1960 1970 1980 1990 2000 2010 2020

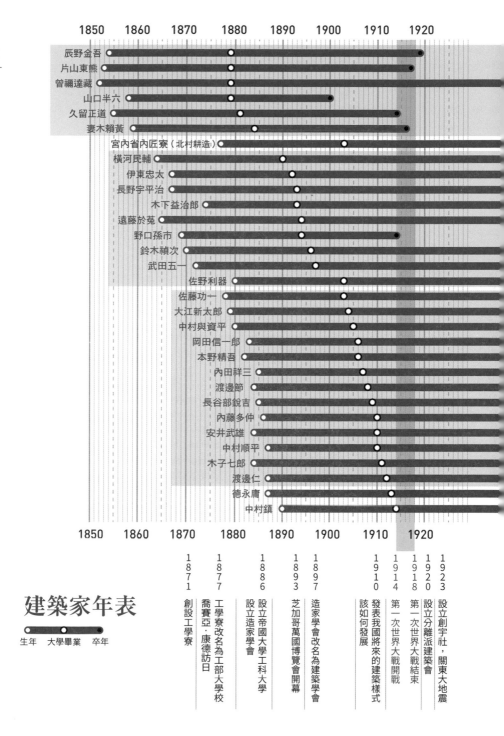

建築家年表

生年　大學畢業　卒年

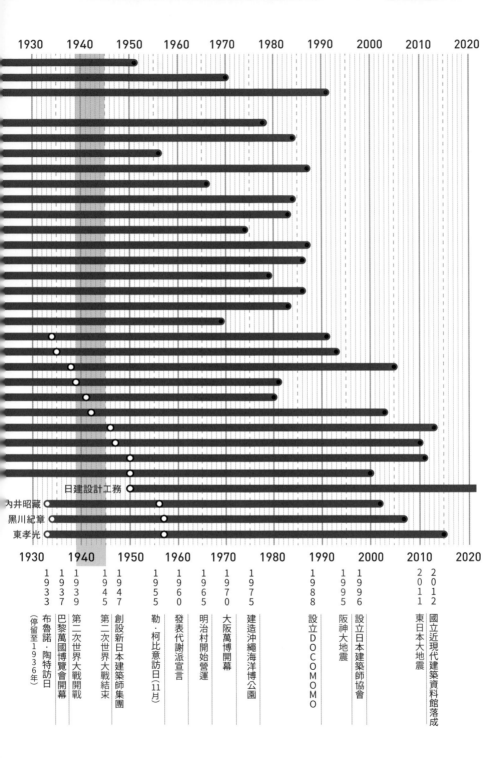

日建設計工務

為井昭藏

黑川紀章

東孝光

1
9
3
3

1
9
3
7

1
9
3
9

1
9
4
5

1
9
4
7

1
9
5
5

1
9
6
0

1
9
6
5

1
9
7
0

1
9
7
5

1
9
8
8

1
9
9
5

1
9
9
6

2
0
1
1

2
0
1
2

布魯諾・陶特訪日
（停留至1936年）

巴黎萬國博覽會開幕

第二次世界大戰開戰

第二次世界大戰結束

創設新日本建築師集團

勒・柯比意訪日（11月）

發表代謝派宣言

明治村開始營運

大阪萬博開幕

建造沖繩海洋博公園

設立DOCOMOMO

阪神大地震

設立日本建築師協會

東日本大地震

國立近現代建築資料館落成

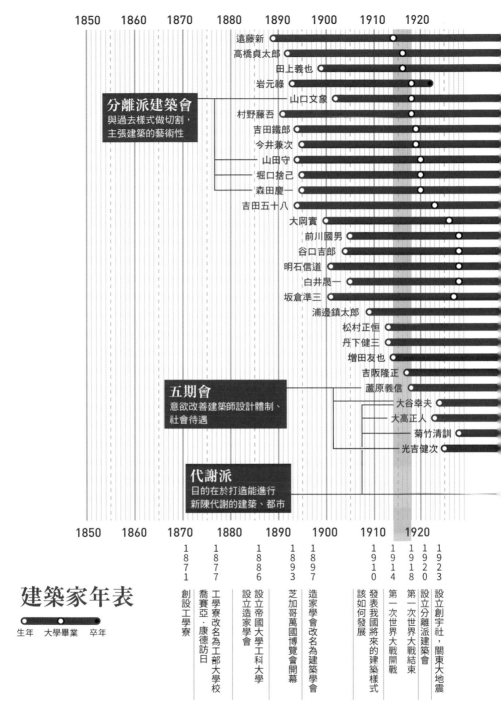

年表

建築家年表

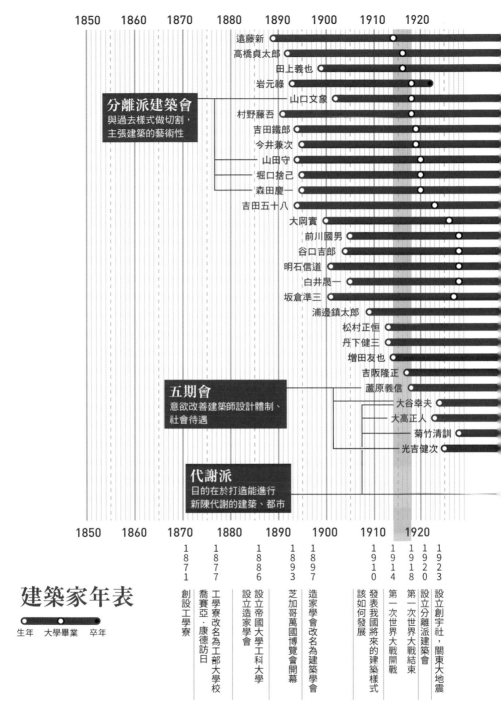
生年　大學畢業　卒年

	
1871	創設工學寮
1877	工學寮改名為工部大學校 喬賽亞・康德訪日
1886	設立造家學會
1893	設立帝國大學工科大學
1897	芝加哥萬國博覽會開幕 造家學會改名為建築學會
1910	發表我國將來的建築樣式 該如何發展
1914	第一次世界大戰開戰
1918	第一次世界大戰結束
1920	設立分離派建築會
1923	設立創宇社・關東大地震

分離派建築會
與過去樣式做切割，主張建築的藝術性

五期會
意欲改善建築師設計體制、社會待遇

代謝派
目的在於打造能進行新陳代謝的建築、都市

遠藤新
高橋貞太郎
田上義也
岩元祿
山口文象
村野藤吾
吉田鐵郎
今井兼次
山田守
堀口捨己
森田慶一
吉田五十八
大岡實
前川國男
谷口吉郎
明石信道
白井晟一
坂倉準三
浦邊鎮太郎
松村正恒
丹下健三
增田友也
吉阪隆正
蘆原義信
大谷幸夫
大高正人
菊竹清訓
光吉健次

149

建築物列表

建築MAP京都，TOTO出版，2004.9

日本建築學會編：簡約建築設計資料總匯之室內裝潢篇，丸善，2011

中國地域之復甦的建築遺產，中國地方綜合研究中心，2013

佐藤達生：圖說西洋建築的歷史，河出書房新社，2014.8

展示會圖錄等

濱松所孕育的名建築師　中村與資平，濱松市立中央圖書館，1989

妻木賴黃與臨時建築局，博物館明治村，1990

DOCOMOMO20JAPAN　文化遺產之現代主義建築展DOCOMOMO20選，文化遺產之現代主義建築展執行委員會，2000

二村悟：澀谷五郎，舊瑞士大使館（翠州亭）展示解說，2011

建築史學家・大岡實之建築，川崎市立日本民家園，2013

堀口捨己展，常滑陶之森，2015

光吉健次誕辰90週年紀念回顧展「明日的建築與都市展」資料（製作：坂井猛、市原猛志），2015

報告書等

佐賀縣之近代化遺產，佐賀縣教育委員會，2002

愛知縣之近代化遺產，愛知縣教育委員會，2005

木下益治郎（松山哲則所藏）相關史料目錄，株式會社醫院企劃專案，2007.6

奈良文化財研究所編：萬翠莊調查報告書，愛媛縣教育委員會，2010

愛媛地域政策研究中心編：愛媛縣之近代化遺產調查，愛媛縣教育委員會，2013

二村悟：國立天文台國錄有形文化財所見，2013

築地本願寺修復工程報告書，三菱地所設計翻修建築部，2013.10

李王家東京邸歷史調查報告書，私家版，2010.10

高島屋東京店建造物歷史調查報告書，株式會社高島屋，2010.12

書籍

山口博士建築圖集，國會圖書館藏，明治後期

花房吉太郎、山本源太編：日本博士全傳，博文館，1892

第五屆內內勸業博覽會審查官列傳　前篇，金港堂，1903

通史・導覽手冊

現代日本建築師全集　2・3・5・11・12・14，三一書房，1971-1974

昭和住宅史　新建築臨時增刊號，新建築社，1976.11

坂本勝比古：西洋館、小學館，1977

村松貞次郎：日本近代建築的歷史，日本放送出版協會，1977

日本近代建築史再考，新建築社，1977.3

日本的樣式建築，新建築社，1977.3

佐佐木宏編：近代建築的目擊者，新建築社，1977.4

近代建築史概說，彰國社，1978

建築指南　西日本篇・增訂版　東日本篇，新建築社，1978、1983

日本的建築　明治大正昭和2-10，三省堂，1979-1982

日本的建築師　新建築臨時增刊號，新建築社，1981.12

近江榮・藤森照信編：近代日本之另類建築師，朝日新聞社，1984.8

總覽　日本的建築1～9，新建築社，1986-2002

東京建築偵探團：建築偵探術入門，文藝春秋，1991

藤森照信：日本的近代建築　上・下，岩波書店，1993

京都市文化觀光資源保護財團：近代京都的名建築，同朋舍出版，1994

西洋建築樣式史，美術出版社，1995.3

新建築創刊70週年紀念號　現代建築的軌跡，新建築社，1995.12

藤森照信：建築偵探神出鬼沒，朝日新聞社，1997

角幸博監修：函館的建築探訪，北海道新聞社，1997

近江榮：光與影　躍然紙上的近代建築史先驅者們，相模書房，1998.1

圖說近代建築之系譜，彰國社，1998.3

日本建築協會80年史，日本建築協會，1999.3

太田博太郎監修：日本建築樣式史，美術出版社，1999.8

桐敷真次郎：明治的建築，書之友社，2001

內田青藏等人：圖說近代日本住宅史，鹿島出版會，2001

堀勇良：外籍建築師之系譜，至文堂，2003

火員們，Opa Press，2017

日本建築學會　論文等

谷川正己：岡田信一郎建築觀之探討，日本建築學會研究報告集，1962.7

山田守：論京都之新舊都市計畫，日本建築學會論文報告集號外，1965.9

堀口甚吉：山口半六博士的日本火災保險株式會社設計製圖探討，日本建築學會論文報告集，1966.10

石田潤一郎：武田五一的建築觀探討，日本建築學會近畿分會研究報告集，1976.6

伊藤俊英等人：建築師中村鎮與中村式鋼筋混凝土空心磚，日本建築學會北海道分會研究報告集，1982.3

角幸博等人：田上義之初期作品探討，日本建築學會大會學術演講梗概集，1985.9

藤岡洋保等人：大江新太郎之神社建築觀，日本建築學會大會學術演講梗概集，1992.8

西澤泰彥：建築師中村與資平之經歷與建築活動探討，日本建築學會計畫系論文報告集，1993.8

石崎順一：日本現代主義建築之成立過程相關研究（1）：論本野精吾之西陣織物館，日本建築學會大會學術演講梗概集，1994.7

米山勇：東京市政調查會館暨東京市公會堂之意象變更所代表的意義，日本建築學會學術演講梗概集，1997.7

石井智樹等人：建築師田上義也之戰後建築活動，日本建築學會北海道分會研究報告集，1999.3

長谷川直司等人：「鎮空心磚構造」構工法種類，日本建築學會大會學術演講梗概集，1999.7

片野博輔等人：橫河民輔於建設產業所扮演的角色探討我國建築生產之品質概念史發展，日本建築學會研究報告九州分會，2000.3

笠原一人：本野精吾於「日本國際樣式建築會」之活動探討，日本建築學會近畿分會研究報告集，2001.5

川道麟太郎等人：伊東忠太之「建築進化論」探討（下）其意義與作用，日本建築學會計畫系論文集554，2002

高原達矢・松山哲則等人：關於建築師木下益治郎之研究2　經歷與建築活動探討，日本建築學會大會學術演講梗概集，2007.8

大宮司勝弘等人：山田守設計之京都塔大樓設計過程相關研究，日本建築學會計畫系論文集，2009.2

酒井一光：建築師中村順平之設計活動相關考察，平成25年度日本建築學會近畿分會研究發表會，2013

市川秀和：增田友也生涯與思索之道，日本建築學會近畿分會研究報告集，2013.5

長岡大樹：增田友也之建築作品列表，日本建築學會大會學術演講梗概集，2015.9

大藏省臨時建築部年報1-4，大藏省臨時建築部，1912

日高胖編：野口博士建築圖集，1920

馬場籍生：名古屋新百大人物，珊珊社，1921

佐野利器：住宅論，福永重勝，1925

建築寫真集第四輯，竹中工務店，1939

INTERIOR 1，室內設計中心學校，1965.4

母里嘉久編：德永庸追想錄，德永安喜，1977

現代的建築師　白井晟一，SD編集部編，鹿島出版會，1978.12

現代的建築師　丹下健三，SD編集部編，鹿島出版會，1980.7

向井覺：建築師吉田鐵郎與其周邊，相模書房，1981

別冊新建築　日本現代建築師系列2　內井昭藏，新建築社，1981.4

現代的建築師　菊竹清訓，SD編集部編，鹿島出版會，1981.6

堀勇良：日本鋼筋混凝土建築成立過程之構造技術史研究，東京大學博士學位論文，1982.3

別冊新建築　日本現代建築師系列4　東孝光，新建築社，1982.4

現代的建築師　堀口捨己，SD編集部編，鹿島出版會，1983.3

專門學校室內設計中心學校20年史，1984.5

別冊新建築　日本現代建築師系列10　黑川紀章，新建築社，1986.3

遠藤新誕辰100年紀念　人類・建築・思想，INAX東京展示室，1989

日建設計之歷史　1900-1990，日建設計，1990.07

小西隆夫：直到北濱五丁目十三番地　日建設計之系譜，創元社，1991

蘆原義信：東京美學，岩波書店，1994

松村正恒：無級建築士自筆年譜，住居圖書館出版局，1994.6

角幸博：Max Hinder與田上義也　大正・昭和前期之北海道建築界與建築師相關研究，北海道大學博士學位論文，1995

井內佳津惠：田上義也與札幌現代主義，北海道新聞社，2002

倉片俊輔：伊東忠太之建築理念與設計活動相關研究，早稻田大學博士學位論文，2004

鈴木博之：皇室建築　內匠寮之人與作品，建築畫報社，2005

塔──內藤多仲與三塔物語（LIXIL BOOKLET），INAX出版，2006

features今和次郎與吉阪隆正　師徒之視線與青森都市・農村・雪，Ahaus，2008.3

加地邸保存會監修：解讀加地邸，一般財團法人住宅遺產信託，2014

松田高明＋工學院大學後藤治研究室：最上町之打

條件‧效果‧計畫，建築雜誌，1963.11

村田政真：側寫吉田五十八老師，建築雜誌，1965.7

浦邊鎮太郎：倉敷國際飯店，建築雜誌，1965.8

今井兼次作品（40年度藝術院獎得獎作品一覽），建築雜誌，1966.7

谷口吉郎、菊池重郎：關於財團法人明治村之設立（明治建築保存與開設明治村），建築雜誌，1966.12

渡邊節逝世報導，建築雜誌，1967.4

坂倉準三老師逝世，建築雜誌，1969.10

座談會‧論大正建築，建築雜誌，1970.1

大高正人：徹底落實基礎教育，建築雜誌，1970.4

坂本勝比古：舊伊庭貞剛邸（現為住友活機園）建築探討，建築雜誌，1970.8

悼念內藤多仲老師，建築雜誌，1970.12

內井昭藏　45年度學會獎得獎作品　櫻台Court Village，建築雜誌，1971.7

森田慶一：關於建築論一般概念，建築雜誌，1972.7

坂靜雄：緬懷恩師內田祥三，建築雜誌，1973.4

明石信道：關於《舊帝國飯店之實證研究》對話，建築雜誌，1973.8

大谷幸夫：歷史景觀與都市計畫，建築雜誌，1973.12

清家清：恭賀谷口吉郎老師（谷口吉郎老師獲頒文化勳章），建築雜誌，1974.4

光吉健次：地方都市之文化與確立，建築雜誌，1975.7

主集　我所受的教育，建築雜誌，1975.12

石原巖：恩師鈴木禎次二三事，建築雜誌，1975.12

我所受的建築教育 II，建築雜誌，1976.4

今井兼次：我的建築巡遊，建築雜誌，1977.8

我所受的建築教育 III，建築雜誌，1977.10

村野藤吾‧浦邊鎮太郎對談　人文主義建築，建築雜誌，1978.3

緬懷谷口吉郎老師，建築雜誌，1979.4

大谷幸夫：歷史景觀與現代都市課題，建築雜誌，1979.6

大谷幸夫：對都市‧建築產生影響的歷史街區，建築雜誌，1979.8

堀勇良：磚‧鐵‧混凝土（主集　日本近代建築），建築雜誌，1980.2

吉阪隆正逝世報導，建築雜誌，1981.2

大谷幸夫：金澤工業大學北校地校區（昭和57年度日本建築學會獎），建築雜誌，1983.8

我的建築青春記，建築雜誌，1983.9

山口廣：關於安井武雄之「自由樣式」，建築雜誌，1984.9

村野藤吾逝世報導，建築雜誌，1985.2

日本建築學會　建築雜誌

橫濱正金銀行建築要覽，建築雜誌，1905.5

東京倉庫會社：建築雜誌，1906.2、1906.1

伊東忠太：從建築進化原則觀察我邦建築前途，建築雜誌，1909.1

故正員工學博士野口孫市君，建築雜誌，1915.11

明治神宮寶物殿懸賞競技獲選圖，建築雜誌，1915.11

故正員工學博士妻木賴黃君，建築雜誌，1915.12

鈴木禎次：關於辰野博士之諸家感想　關於辰野老師之小生感想，建築雜誌，1915.12

追思片山博士，建築雜誌，1917.1

辰野金吾逝世報導，建築雜誌，1919.4

大江新太郎：明治神宮社殿御造營工程梗概，建築雜誌，1921.1

中村順平：致有意就讀橫濱高等工業學校建築學科者，建築雜誌，1925.1

三越和服店總店，建築雜誌，1927.11

早稻田大學紀念大講堂建築工程概要，建築雜誌，1927.12

鈴木禎次：名古屋地區之建築今昔感，建築雜誌，1931.11

追思岡田信一郎君，建築雜誌，1932.5

明治建築座談會（第二屆），建築雜誌，1933.1

追思大江新太郎君，建築雜誌，1935.9

中條精一郎逝世報導，建築雜誌，1936.5

塚本靖：建築學會創立50年回顧，建築雜誌，1936.10

回顧座談會（建築學會創立50週年之第二屆座談會（昭和11年2月13日）），建築雜誌，1936.10

追思曾禰達藏君，建築雜誌，1938.2

長野宇平治逝世報導，建築雜誌，1938.3

武田五一逝世報導，建築雜誌，1938.6

佐藤功一逝世報導，建築雜誌，1941.9

今井兼次‧穗積信夫：關於名古屋電視塔計畫，建築雜誌，1954.10

內藤多仲：名古屋電視塔之設計計畫，建築雜誌，1954.10

法隆寺昭和修理（法隆寺昭和修理特集），建築雜誌，1955.4

村野藤吾氏作品，建築雜誌，1955.6

佐野利器逝世報導，建築雜誌，1957.2

谷口吉郎：秩父水泥株式會社‧第二工場，建築雜誌，1957.7

70名人士的建築教育意見，建築雜誌，1958.3

白石博三：意匠，建築雜誌，1960.2

吉田五十八：何謂建築的日本風格，建築雜誌，1963.2

都市計畫委員會‧人口土地部會：人造土地之成立

會，1935.10

建築文化，1956.10、1968.3、1970.7

新建築，1963.9、1964.10、1965.3、1967.6、1968.2、3、10、1969.4、1973.12、1974.1、1976.6、1981.10、1985.1、1988.8

特集 堀口捨己，SD，1982.1

白井晟一　與近代相剋的軌跡，彰國社，建築文化，1985.2

住宅建築，1994.7、1998.12

特集 重新評價堀口捨己，住宅建築，1995.6

角幸博：田上義也　追求雪國型造型的北方建築家，建築春秋 探尋近代之人與技12，住宅建築，1998.12

前田忠直：京大體育館前庭之白梅敘情，京都大學工學文宣No.49，2008.4

十代田知三：大學學術研討會館・本館，混凝土工學，2008.9

都市設計研雜誌Vol.195，東京大學都市設計研究室，2013.5.25

東京文化財研究所檔案資料庫　故人報導文章
http://www.tobunken.go.jp/materials/bukko
文化廳國指定文化財等資料庫
http://kunishitei.bunka.go.jp/bsys/index_pc.html
INAX REPORT on the WEB　http://inaxreport.info/index.html　No.169、171、172、174、178、180、182、183、185、186、187、188、189

西澤泰彥：關於建築師中村與資平，建築雜誌，1985.8

丹下健三：從焦土一舉蛻變為資訊化都市，建築雜誌，1986.1

探討「健康的建築」座談會，建築雜誌，1989.3

千葉市立美術館保存請願書，建築雜誌，1989.11

田中彌壽雄：東京鐵塔與艾菲爾鐵塔，建築雜誌，1990.10

大谷幸夫：千葉市立美術館　利用鞘堂方式進行保存與開發，建築雜誌，1991.12

片方信也：景觀論爭之系譜，建築雜誌，1992.6

三島雅博：關於明治期之萬國博覽會日本館研究，建築雜誌，1993.9

內井昭藏：南大澤美麗山丘事例　劃時代的角色與人選，建築雜誌，1993.10

內井昭藏：從設計組織型的教育發展為大學教育（我的設計教育論），建築雜誌，1994.9

藤森照信：建築設計教育之嚆矢　辰野金吾所受的建築設計教育，建築雜誌，1994.9

菊竹清訓：SkyHouse的增建整修與代謝派理論，建築雜誌，1994.11

光吉健次：東亞型住宅與太平洋型住宅，建築雜誌，1994.12

內井昭藏：健康的建築，建築雜誌，1999.5

林昌二：「建築師」消失了也無所謂嗎，建築雜誌，1995.7

大谷幸夫：通盤掌握建築與都市脈絡，透過各種設計創作對社會活動・建築教育的功績（日本建築學會大獎），建築雜誌，1997.8

野村加根夫：吉田五十八　日本建築是冷澈心扉的長唄（有人的風景），建築雜誌，1998.12

藤森照信：追悼之詞（名譽會員丹下健三老師仙逝），建築雜誌，2005.11

藤森照信：無能為力，建築雜誌，2007.5

林昌二：那項建築創造了社會，建築雜誌，2008.6

小倉善明：悼念林昌二氏，建築雜誌，2012.5

名譽會員大高正人老師逝世（會員論壇），建築雜誌，2011.1

名譽會員菊竹清訓老師逝世（會員論壇），建築雜誌，2012.6

西村幸夫：悼念大谷幸夫老師逝世，建築雜誌，2013.4

建築雜誌　1923.5、1955.4、1961.2、1975.12、1976.4、1999.5

雜誌報導等

米本晉一：日本橋改建，工學會誌359卷，1913

岡田信一郎：新日本建築，大阪朝日新聞，1915.1.4

建築世界，1928.2

吉田五十八：近代數寄屋住宅與明朗性，建築與社

後記

我在平成12年（2000年）11月拜訪過工學院大學的後藤治教授後，正式展開近代建築的研究。從那之後的歲月裡，我以建於近代的歷史建築物為對象，進行調查與研究。話雖如此，這些對象既非擁有華美裝飾的洋風建築，亦非著名建築師所操刀設計的設施。儘管名為近代建築，但我的研究對象是以附屬建物、小型屋舍、工廠等與「生計」相關的設施為中心，也就是被稱之為近代化遺產的建築。

我和參與過文化廳國登錄有形文化財制度創設事宜的後藤教授進行近代建築的研究，在這過程中對歷史建築物的保存與活用的意識也隨之提升，並開始關心該如何才能創造這些建物的「價值」。在這之後，發現與創造建築的新價值成為我的研究主題，思考、創造研究方法論亦成為我的一大樂趣。與此同時，我陸續發表了《飲食與建築土木》（LIXIL出版）等書，站在建築與土木觀點，針對傳統飲食產業所進行的實際調查，也細水長流地持續了十年以上。此外，我還在專門學

156

校ICS藝術學院，講授包含設計手法分析、畢業製作、建築計畫學等課程。在學校擔任建築設計相關的教學工作，以及與同僚建築師們的對話交流，於本書執筆之際，確實為我帶來了良好的刺激。

從平成28年（2016年）7月接獲編輯吉田和弘先生有關本書的企劃聯絡，已大約過了三年。這段期間數度麻煩吉田先生前來本校，從雜談占了大半比重的討論內容中，協助推敲本書的內容與架構，在執筆過程中為我帶來莫大的幫助。而在本書付梓之前，亦承蒙矢野伸輔先生在頁面構成上賜予精闢建言。

行筆至此，最後還要感謝惠賜許多建議與指教的堀勇良老師。

寫於生日當天，於靜岡老家與女兒製作番茶同樂。

二村　悟

本書部分內容摘錄自平成28～30年度科學研究費補助金基盤研究C「公家機關標準規格對農漁業相關設施之近代化所帶來的影響　以愛媛縣為例」（計畫主持人・二村悟）之部分成果。

Profile
作者

二村悟

[Satoru Nimura]
1972年生於靜岡縣。
博士（工學）（東京大學）。
現為花野果有限公司董事長、專門學校ICS
藝術學院兼任講師、日本大學生物資源科學
部研究員‧兼任講師、工學院大學綜合研究
所客座研究員 。

得獎紀錄
O-CHA 先鋒學術研究獎勵獎
第 47 屆 SDA 獎 Sign 設計獎勵獎 ‧ 九州地區特別獎
第 5 屆辻靜雄飲食文化獎等

著作
《水と生きる建築土木遺産》（彰國社）
《これだけは見ておきたい 日本の産業遺産図鑑》（平凡社）
《食と建築土木》（LIXIL 出版）
《図説 台湾都市物語》（河出書房新社） 等

NIHON NO KENCHIKUKA KAIBOUZUKAN
© SATORU NIMURA 2019
Originally published in Japan in 2019 by X-Knowledge Co., Ltd.
Chinese (in complex character only) translation rights arranged with
X-Knowledge Co., Ltd. TOKYO,
through TOHAN CORPORATION, TOKYO.

日本建築大師
解剖圖鑑

解讀建築大師們隱藏於著名建築的巧思

2021 年 9 月 1 日初版第一刷發行

作　　者	二村 悟	
譯　　者	陳姵君	
編　　輯	邱千容	
發 行 人	南部裕	
發 行 所	台灣東販股份有限公司	
	＜地址＞台北市南京東路 4 段 130 號 2F-1	
	＜電話＞ (02)2577-8878	
	＜傳真＞ (02)2577-8896	
	＜網址＞ http://www.tohan.com.tw	
郵撥帳號	1405049-4	
法律顧問	蕭雄淋律師	
總 經 銷	聯合發行股份有限公司	
	＜電話＞ (02)2917-8022	

國家圖書館出版品預行編目資料

日本建築大師解剖圖鑑：解讀建築大師們隱藏於著
名建築的巧思 / 二村悟著；陳姵君譯. -- 初版. --
臺北市：臺灣東販股份有限公司 , 2021.09
160 面；14.8×21 公分
譯自：日本の建築家解剖図鑑：名建築に込めら
れた建築家たちの意図を読み解く
ISBN 978-626-304-837-9(平裝)

1. 建築師 2. 傳記 3. 建築史 4. 日本

920.9931　　　　　　　　　　110012558